張振宇　當代佛教藝術

The Contemporary Buddhist Art of Chang Chen Yu

名山藝術
Mingshan Art

目次
contents

張振宇

專文

圖版

年表

靈性美學──

當代量子臉書佛教藝術

潘安儀（美國康乃爾大學藝術史暨視覺學研究所所長）

張振宇去歲五月在國父紀念館展出《當代敦煌─臉書系列》作品，今年即將在佛光山佛陀紀念館與藝術愛好者分享最新創作的《張振宇：當代佛教藝術》，台灣南北粉絲都有機會親睹大作，實是一大事因緣。

佛教藝術與當代藝術似為兩種不相關藝術命題之組合，前者予人較古典的傳統佛教圖像印象，後者則多為反應社會、政治的當代藝術語境。張振宇自有一套調和方法，使觀者對佛教藝術產生耳目一新的觀感與認識。為深切了解，筆者以為尚需結合佛教義理與藝術語境，以期透過「靈性文化美學」適切闡釋張振宇的當代佛教藝術之深意。

信仰與藝術

─

熱衷於宗教藝術創作的藝術家，必須具備對該宗教的虔誠信仰，如此表達出來的藝術方可能契合其深奧之教理。在中國繪畫史記載中，著名的宗教畫家在唐代有吳道子，宋代有李公麟。前者實為一畫匠，無深厚宗教底蘊，雖所畫逼真醒世，然難能掌握深奧佛教義理，故僅能以「相」取勝，愚弄世人。李公麟則不然，雖貴為士大夫，潛心修禪，與北宋禪匠如法雲法秀、投子義青、白雲守端等皆有深交。嗣後元代趙孟頫與中峰明本、明代董其昌一流名士與當時禪師亦皆有往來，且深究佛理，書畫禪意繚繞，自然天成。晚近從事佛教藝術者能深入經藏而暢論其精要如張振宇者，蓋無出其右；加以其獨特的藝術語境，為當代佛教藝術拓展了一條新路徑。

以一個在西方宗教信仰環境下成長的人來說（張振宇的父親曾在天主教光啟社任職），張振宇會投入佛門，概因前世佛緣所致。張振宇自述來到這個世界的第一印象：「一九六四年，有一個七歲的男孩站在台中某村的十字路口，忽然被光充滿，進入甚深禪定狀況，自問：『這個世界是真的嗎？會不會是我到那裡，那裡才顯現出來的，而我不在時，只是虛擬預設的？』」質疑眼睛所看到的現象界為「夢境」、「虛擬」實為一大哉問！特別是語出七歲孩童之口，更深具意義。《金剛經》言：「凡所有相皆為虛妄」又言「一切有為法，如夢幻泡影，如露亦如電，應作如是觀。」在那年紀輕輕時候，冥冥之中張振宇已然對「顛倒」、「妄想」與「實相」產生好奇！是誰啟發他在七歲時就有這樣的見解恐非世間法所能言詮。

張振宇的佛緣亦證諸於多次「有相」與「無相」感應；他自述曾於清醒或夢境中見到地藏與觀音菩薩，且曾授記於觀音菩薩。其「無相」法身之感應則：「約在一九九三年，有了十年的學佛經歷後，參加陳履安次子陳宇銘帶的一個《尼泊爾布施之旅》，行至佛陀的誕生地藍毗尼園留宿，當晚睡前深刻的發願：『釋尊，如果您要教我什麼，請在此刻！』在安寢入夢後，我看到自己在戰場上與人搏鬥，打敗了躲藏在橋下水中蓮葉下的蓮藕孔中，（後來查經，發現一模一樣描寫《阿修羅》的狀態，我年輕時確實像是阿修羅，而佛先讓我知道自己的心境），之後一股『透明無形的能量』無聲、無言、無色的面我而來，我感應到被『慈悲』同化！頓時喜極而泣」張振

宇深切體認到「慈悲」是自在的「真實宇宙能量，不只是本能德行修養，更不止於名相觀念……是運行於宇宙間有覺力、能作為的真實存在。」這些神秘經驗深化他的信仰，加上他對佛法的體驗成為他賴以建構「靈性文化美學」之基礎。

張振宇明白這是釋尊應他的誠心請法，針對他示現！故開啟了他嗣後四十年潛心學佛讀經，以當代藝術弘揚佛法、以佛法加持當代藝術的職志。期以「實踐生活」、「修行佛法」、「創作藝術」三合為一的信念，以身體力行來召喚「靈性文化」時代的來臨。張振宇本於「在末法時代，傳統弘法方式逐漸式微之際，透過藝術禮讚佛法，讓當代人對佛法有好感和好奇心；把佛法的種子向世界大量的散播出去！」他更自持他是「以當代藝術弘揚佛法；以佛法加持當代藝術的第一人」；且斷言「這絕非妄語，而是不卑不亢有理有據的實話。」其直心、決心、大憤心、勇猛心可見一斑。

作為一個虔誠的佛教藝術家，張振宇的藝術可視為菩薩道的當代詮釋。在修行層面上本於自度度人之慈悲，向內求法，發菩提心，行菩薩道！自許「自度者先能證悟，不成為自他禍源，進而能轉正法輪，成為自他善根福德因緣的光源。自他一如，能度所度不二，三輪體空，就在當下、此身、此世！」這種以生活、修行、創作三合一的菩薩行願力，支撐著張振宇當代佛教藝術的理念，尋此脈絡探索，當得其奧義如明月當空，洞然透晰。

法界圓融
—

很多東方藝術家在自我定位上時都必面對歷史的包袱，以張振宇這一輩的華人藝術家來說，十九世紀以來的殖民侵略使東、西方之間存在著殘酷的歷史性衝突，於此不平等的歷史架構中，東方藝術家難能獲得公平重視。加以西方認為自文藝復興已降的「現代主義、現代藝術是西方偉大的文明；然其『文化進化論』、『形式主義』……，先天的『一神論』、菁英主義、與排他性，結合歐美的船堅砲利與資本主義橫掃全球，殖民、霸凌異族文化，完全不留話語權。『外邦人』只能仰望、學習、模仿。……我發現（異族）無論才華再高、再怎麼努力都不可能成為現代藝術『要角』（更別說是主角）！而我的藝術尊嚴不容一生只作為『配角』。」為了解開此一根深蒂固的枷鎖，張振宇回歸佛教法界觀來化解現象界的差異性、自他性、分別性，發展出合乎佛教理念的一多合一、互融互涉的藝術法界。

張振宇說：「我確實用當代社會（也是當代藝術）的語境，表達了小我（個人藝術家）、中我（代表民族文化）、大我（超種族佛教徒的）世界觀。這是絕對原創的，近百年來沒有其他的藝術家做過這個嘗試。」於本文中，筆者將以「小我」（藝術家自身）、「大我」（社會、國家、民族，區域結盟如歐盟、東協等人類族群、組織）及「無我」（佛教的法界——超越科學所嘗試證知的物質宇宙還要無邊無際的宇宙觀）來論述。佛教的「無我」是實相的

證現，是宇宙全息生命的整體，不但涵容所有有情、無情眾生，統攝過去、現在、未來，且能一時俱現；能如須彌之雄闊，亦如芥子之細微，同時須彌又可藏於芥子般地神通幻化。在這樣的法界視野中，現象界的芝麻蒜事皆消融無痕。就如問一個太空人在回眸地球的視野中看到什麼，答案絕對不會是地球的種種紛擾，而是一個完美與圓滿，令人心動的地球。「靈性文化」從此出發，啟動超越個人、族群、疆界的藩籬，而從「法界圓融」的基礎出發，以關懷眾生的胸懷普為一切有情、無情著想，於此中肯定小我與大我各有其自身存在的價值與發展。

準此三層次合而為一的法界觀來展開，是張振宇作為一個佛教藝術家的大願：「對我而言，就是無畏的、自覺的、完整的表達從小我到大（無）我的法界觀，傳遞宇宙生命終極的、珍貴的訊息。」張振宇強調這也「有助於讓西方人、基督徒、回教徒了解與尊重廣意的東方的契機，這對全人類的意義重大。」準此佛教理念發展出來的「靈性美學論」不但消融了東西對立，也調和了傳統華夏文化中儒釋道的地位。為此，張振宇敢於揚棄名聞利養，自信自己已經是「所作已辦」，他要以他的「當代佛教藝術」，啟蒙「靈性文化時代」之降臨！

靈性文化時代
—

張振宇所指的「靈性」經驗是以藝術作品為傳媒，觀者從觀看經驗中與藝術家在創作過程

中「封存」訊息密契。這個概念源於張振宇初至美國第一次看到西方原作時的震撼經驗。那時的張振宇，曾經細心觀察西方藝術原作，在委拉斯貴茲的〈教皇英若森十世〉與林布蘭的晚期自畫像前，他體認到現場直觀寫生依然保留的「靈魂當下存在感」而為之震攝！「這次的直觀原作的神秘體驗，影響了我一輩子的藝術家生涯。」這種捕捉、回歸原創者在創作當下的精神性感受（靈魂）建立了畫家與觀者間超越時空「回到現場」的感應共鳴。確實，佛教的法界時空一時俱現，而將佛教的法界觀投注到藝術創作，等於是賦予藝術創造極致的「超能力」。

在「靈性」的架構下，藝術家將其神秘體驗誠摯地封存到創作中，成為作品一部份，等待有緣人來解開其中的奧秘，並體驗「回到現場」的感受。於是一個循環的訊息傳輸方式（圖）形成了靈性文化的共鳴共享體驗。「佛性」寂而常照、照而常寂，照是「靈性」的功能，寂的特性是「空性」，眾生共享的「空性」

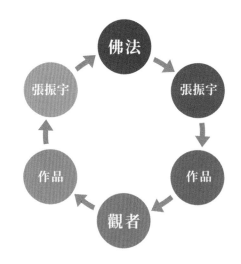

與「靈性」即是佛性，彼此互攝互融，故而從佛法界的視野，此超越時空的密契乃自在無礙中的常態。用現代觀念解釋，將資訊存在雲端，再將密碼給眾生，便能輕易開啟所儲存在雲端的正知見。

在藝術形式及風格上，張振宇從早期的全身佛像圖像發展到了「臉書」系列。他認為其藝術之原創既別於過往西方以人體為主體、東方以自然（山水）為主體，又獨具慧力直接著眼於「臉」為當代藝術之母體，並結合「量子力學」，融佛法、當代藝術、科學於一體的創作。在這次展覽中，透過召喚後瘟疫時代「靈性文化」之降臨，張振宇以其當代佛教藝術啟動「人文時空的當代性、開拓新的藝術圖像語言與範疇」，就是以佛法空性的當代詮釋，以新的理念、結構、形式、內容表達佛教終極之關懷。本此，過去十三年間張振宇以「工作室即道場」的精神，從畫布的二次元空間幻化出三維、甚至多維的佛國世界。誠如《華嚴經》所言：「心如工畫師，能畫諸世間，五蘊悉從生，無法而不造。」

科學、佛法、當代佛教藝術
—

過去幾年，張振宇深入觀察科學研究成果而認為科學逐步證實了佛法，佛法領先科學二千六百年。其所舉證的例子包括：「原子論證實了佛說的微塵觀，量子力學的波粒二象性證實了色空不二，相對論證實了時、空、質、能皆非絕對，當代天文學證實三千大千世界的佛教宇宙觀，大爆炸理論證實了佛說的法界起源論，混沌理論、蝴蝶效應證實了佛說的『初發心即成正等正覺』，全息理論提供了宇宙是虛擬實境的可能性，網路即『因陀羅網』（internet），弦理論幾乎就是科學版的佛法。」張振宇又強調：「後人略有補充說明，但在二千六百年前，佛陀早已知道，現代人才知道的科學知識，並將之流傳於佛經之中。這在世界時間軸上，比科學家更早發現真理；佛法中更有前端科學研究呼之欲出的終極理論，而一再的受到世人選擇性的忽視。佛在二千六百年前，沒有顯微鏡時說清水中有八萬四千蟲，後來被生物學家證實了。佛說眼、耳、鼻、舌、身、意、末那、阿賴耶識，後來精神分析學證實了。佛說宇宙乃三千大千世界，後來天文學家證實了。佛說色、空不二，後來的相對論證實了質能互變；量子力學證實了『波粒二象性』，光（量子）既是有質量的粒子，又是無質量的波。佛說十界唯識、萬法唯心，量子力學證實了觀察者（的心識）會影響物質世界。佛說宇宙有『因陀羅網』，巧的是當代網絡就叫做『internet』，發音都一樣。以上證據的信譽，支持了尚未被科學驗證的佛說，例如：輪迴、因果、業報，禪定修行，終極覺性……等。」準此，張振宇認為「未來的天文探索將證實各種『外星人』的存在，而這正是二千六百年前，佛陀所開示的各種不同存在方式的（包括天龍八部、諸天、部將、護法）眾生。這絕對不是迷信或神話。」

受現代科學與理性教育洗禮的人會認為張振宇所言如天方夜譚，然最近科學的發展越發接

近佛教法界觀卻是個事實。過去許多被認為是無稽之談的報導，現在都被科學證實或重視，就如當年哥白尼提出「天體運行論」時受到的質疑一樣，後來因為伽俐略的望遠鏡證實了他的觀察。近時達賴喇嘛屢與世界頂尖物理學家對話，探索佛法與科學間的共通性。近兩年美國海軍也不再諱言 F18 大黃蜂戰機與飛碟接觸的事實，且發表影片證實；多少年來許多聲稱看過飛碟後被認為有問題的人現在終於得到平反。另外，最近哈佛大學教授 Avi Loeb 於其新書 *Extraterrestrial: The First Sign of Intelligent Life Beyond Earth* 中根據科學數據，提出大膽假設二〇一七年橫越太陽系的天體 Oumuamua 極有可能是外星科技。

自工業革命開始的現代化雖為人類帶來方便與進步的生活，人類改變環境速度之加遽也造成眾生共業改變，不再循著原有的自然規律變化。如現在已經相當明顯的氣候變遷，是人類智慧造成的眾生新「共業」形態。近期電動車公司特斯拉 CEO (Elon Musk) 將在阿茲海默病人腦中植入晶片，期待改善退化，這是科學影響「別業」的例證。科學、科技不但在理論上愈趨接近佛教教理，其實際運用也影響了眾生的共業與別業。看似科學也為佛教的因果論帶來了新的變數。

然科學的影響實際上不出佛教法界緣起性空「業力」的一部份。「靈性」與「科學」幾乎已將成為互融、互涉的，沒有太大分別的哲學領域。這也是我們解讀張振宇的當代佛教藝術時所當體認的影射價值：「靈性法界」是個

緣起性空的宇宙，其中因緣相因相剋，構成了我們以六根、六塵示現的現象界中所感知的種種煩惱。佛教的終極關懷就是要協助眾生反妄歸真，最後達到真妄不二的境界。

這些改變顯示自啟蒙時代以降所約定成俗做為人類思維邏輯基準的「科學」與「理性」在當代已經開始面臨崩解。如量子力學中 "Schrodinger's Cat Theory" 承認了事實的「多次元」，取代了過去的「一元中心」論點，這也更合乎《金剛經》中「一合相」的教學。「多元論」也開始影響美國教育，如健康教育已經撤開只從生理學與科學的角度談論健康，更從文化、社會、精神環境分析。其中「精神性」與佛教的「唯心觀」愈加契合。又如西方社會近年來風行「禪修」、「冥想」也是摒棄舊有的科學實證觀念去探索精神性的價值。這一視而不可見，觸而不可及，但又不可否認、能感知的層次，非目前科學能以試驗方法衡量證實的，正是「靈性」存在的空間。張振宇願於此時宣揚佛教法界靈性，以其當代藝術展開，讓更多眾生得以感化於那股無聲、無言、無色的透明無形的慈悲能量。早於二〇〇九年，張振宇就開始思索如何接納科技新文明與其佛教法界觀藝術連結。電腦科技與網路不但是當代人類不可或缺的生活工具與溝通橋樑，同時又是「虛擬」與「現實」世界間的看似有形，實則無形又弗遠弗屆的伸展。「晶片」（芯片）乃電腦科技之核心，沒有晶片許多產品沒法製造。故晶片（芯片）成了張振宇搭起法界與現象界的靈性橋樑，也是他近期作品中常常出現的元素。

二〇〇九年，張振宇製作〈金剛經〉(300 × 300 cm) 時，晶片與電腦主機板就已出現在作品中。之後二〇一四的〈靈鷲山的邀約〉(150 × 150 cm)、二〇一六年的〈無量壽晶片〉(130 × 130 cm)、〈真空妙有〉(130 × 130 cm) 開啟提示科學與佛學的契合的篇章。「芯」者中心、核心之意，代表「晶片」(chip) 核心重要價值。而從《華嚴經》有名的教學：「心如工畫師，能畫諸世間，五蘊悉從生，無法而不造。如心佛亦爾，如佛眾生然；心、佛及眾生，是三無差別」觀之，眾生的「心」不但是眾生開啟佛智慧之門、通往成佛的菩薩道之憑藉、同時也是佛性、法界本身。在接下來的討論中，我們會發現「心 (芯)」對我們理解張振宇的「佛教靈性藝術」極為重要。無論是繪畫、修行、生活，張振宇的終極目標必在實現自我，成就眾生，悲智雙全，即其所立誓「終極意義的革命——靈性革命」「透過內在自我的改變，進而改變這個世界。如是我聞！」

「靈性時代」的〈量子臉書〉

〈量子臉書〉系列突破了以佛像的全身為主的創作，從而聚焦在臉上，故名「臉書」。中國古代的第一自然是山水，西方的第一自然是人／體。無論東、西方，當代第一自然已經是「臉」了。諸如「臉書」上的自拍都是以「臉」為中心。他認為「臉」正如當代法國哲學講的「表面的深淵」，臉是一個表面，深藏著無窮盡的深淵、無窮盡的可能性。再則，臉在佛教的教義上，意義也很重大；人作為眾生與外界接觸的六根（眼、耳、鼻、舌、身、意）有四根（眼、耳、鼻、舌）就分佈在臉上。加上臉作為身體的一部份，它的皮膚接觸產生的反應，也有身的「觸」之功能。而意根乃是前五根影響所及而產生的識，存到第八識（阿賴耶識），它會在不同的情境中循業發現，顯現出來。於是可以不為過的說，一個人對世界印象的形成，是從臉開始的。所以臉是何其重要！是人的精華所在，是與外界接觸的平台。人之所以流轉生死，跟這張臉是脫不了關係的。

臉也是當代社會中一個被用來監控所有人的基礎，張振宇說：「我十年前開始畫這批作品，畫的臉書都是採取正面，有其意涵，如同諸多人類早期藝術與現在的人臉辨識系統都採用正面律。」「臉含攝整體、大我、法界、佛、菩薩，關懷的是心念、眾生、個體。這些對象又成為臉的一部份，也就是整體與個體、法界與心念、佛與眾生不二之意。」

《張振宇：當代佛教藝術》展出以下幾個系列：〈八大經典史詩〉、〈菩薩法相〉、〈菩薩十地〉、〈四大〉、〈量子臉書〉、〈歷史圖像〉、〈遊戲傳法〉。其中佛、菩薩的臉部法相（臉書的核心）反映了張振宇多年來考研各朝藝術之精華得出來的理想佛、菩薩造像。其造型精美，蘊含著慈悲、智慧、莊嚴三特質。作品的主題與意趣則從含攝如史詩般波瀾壯闊的鉅作到與為跟當代初次接觸佛教的年輕世代溝通而「應機說法」的當代藝術語境，可謂凡聖咸宜！

所謂「史詩」，於形式與內容都別於一般的「量子臉書」創作。這系列的每一張皆是 300 × 300 公分的巨幅作品，其尺寸堪比林布蘭的鉅作〈夜巡〉。張振宇利用這套作品展現穿越小我、大我並延展無我的佛法界。目前完成的八張中，〈二十五史〉與〈論語〉敘說作為華夏文化影響的東方人緬懷歷史的軌跡，陳述在西方體系外一個歷史悠久的傳統，即透過「小我」對「大我」的具體呈現。其他六幅則以佛教經典為依據，展開對法界之探索，其中《金剛經》、《法華經》、《華嚴經》、《心經》、《地藏經》等是中國佛教特別重視的大乘經典，還有原始佛教的《阿含經》。

「大我」：〈論語〉、〈二十五史〉
—

兩幅展現華夏文化影響東方的作品都是以孔子像為基準，象徵孔子在東方文明發展史上的地位、貢獻與深遠影響。〈論語〉亦名〈中華魂〉，顧名思義是以孔子的思想為基礎，鋪陳孔子思想所代表的儒家文化的傳承影響中華文化近兩千六百年的世界。

〈論語〉與〈二十五史〉都描繪了各式的中國歷史圖像，包括神話如盤古開天地、神農、伏羲，還有從遠古到當代的典故，如有大禹治水，文臣、武將。大禹是中國帝王的表徵，他採取疏導而非防堵的治國與治水方式，這其實是對當代政治的微言大義。

圖中還有喜馬拉雅山，將世界最高峰放在鼻樑上，象徵民族的優秀。小嬰兒的誕生象徵

希望、承傳與整體守護的責任。嘴巴下唇安排成橋樑，右邊為鼎，左為打穀機。橋樑象徵溝通，而且要口出善言、要悅耳，像音樂一般的呈現。鼎象徵「一言九鼎」、「心口合一」的誠信。打穀機則隱喻民以食為天的民生問題。這些都著實地反映了務農的儒家傳統社會的價值觀。

這張畫的土黃色，也有多層意涵：張振宇解釋「華人是黃種人；華夏民族尚黃，以五行說，黃的方位居中，其五行性質為土，故以大地的顏色象徵中華民族的魂魄。此畫濃縮五千年文化，代表整個華夏民族、文化精神的傳承，是一件企圖鼓舞民族尊嚴、歷史認同的創作。」

〈二十五史〉又名〈華夏史詩〉，主在總括中國歷史。〈二十五史〉鼻樑上的龍象徵華人是龍的傳人。在圖中還繪製了很多近代史的事件與人物。張振宇解釋這是不分黨派，而是從民族的立場與角度來創作的。它是在〈論語〉

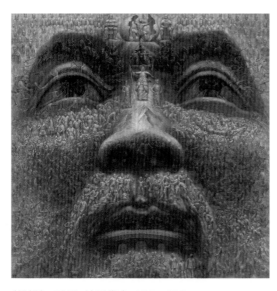

〈論語〉 2009 油彩畫布 300 × 300 cm

〈二十五史〉 2014 油彩畫布 300 × 300 cm

嚴經》、《地藏經》等則是中國佛教特別重視的大乘經典。

〈阿含經—釋迦牟尼佛本生記〉

—

在這件作品中，張振宇結合了釋迦牟尼佛累世修行的本生故事（又稱本生經、本生譚、本生故事等）作為文本。南傳佛教中約莫記載有五百餘則，相當於漢譯或梵文的一百六十餘則。此類故事亦屢出早期敦煌佛教圖像，最有名者如北魏時期的「九色鹿」。

雖然命名為〈阿含經—釋迦牟尼佛本生記〉，張振宇的圖像從本生故事一直發展到大乘的華嚴法界，維摩詰不二的「中觀論」，應有盡有，可以說是含攝從小乘到大乘的圓融法界。

故事敘述手法從佛陀的前世描繪到今生，「前世」部份重點在「授記」，菩薩道修行的過程中，由過去佛「授記」象徵著「福慧具足」，代表著即將成佛的保證。

張振宇圖中右眼簾所描繪的正是佛陀在前世梵行中「布髮掩泥」的故事。佛陀無我、恭敬地跪在地上禮讚，攤開他的頭髮，以防燃燈佛路過時腳掌為泥所污。佛陀生生世世的種種梵行經過二大阿僧祇劫，終於遇見燃燈佛，又經過一大阿僧祇劫修行，得在娑婆世界成佛。

成佛這一部份在左眼簾展開，騎白象菩薩降臨，象徵佛母之受孕，隱約可見聖胎在象的

基礎上增加了新元素的加強改良版。這兩件作品都是以「小我」來詮釋「大我」的文化、文明價值，其中含攝儒、道，作為法界圓融的基礎。不但形式統一，整體、個別不二，為進入「法界」鋪陳。

「法界」的緣起與性空

—

佛典中收錄佛陀初成佛道後教學的典籍屬於《阿含經》āgama 部。故現代原始佛教研究學者重建佛陀本初教義時多依賴《阿含經》，其內容為當時佛陀與門徒，檀越及外道的言說，也可以是我們契入張振宇的「法界」的入門。其他如《金剛經》、《心經》、《法華經》、《華

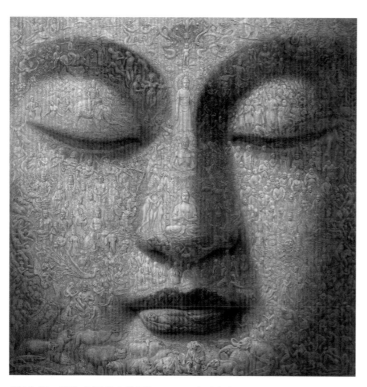

〈阿含經—釋迦牟尼佛本生記〉 2020 油彩畫布 300×300 cm

張振宇圖像安排從右眼簾到左眼簾，再到鼻樑中軸線延續到下巴的是一套完整佛出世因緣與佛陀成道的故事：布髮掩泥、白象投胎、佛出世、九龍灌頂，王子出城，出家（菩薩道的法王子）、山中六年苦修及證悟成佛，初轉法輪，到最後的涅槃。除此之外，張振宇安排了右臉頰多羅漢，左臉頰多菩薩的小、大乘對照、共聚，闡釋了佛陀一生的教學的全部。又其中的初轉法輪法相既象徵宣說《金剛經》，又與右文殊騎獅、左普賢騎象配成華嚴三尊。文殊菩薩旁還巧妙地安排了維摩詰。總結來說，此畫融合了本生、佛傳、小、大乘為一體的圖像，從佛陀的本生故事一直講到小、大乘，由小轉大的《金剛經》，而以《華嚴》法界，《維摩詰》不可言詮的「中觀」結論，確實是一部完整的「史詩」。

額頭前方，再往右（在鼻樑旁）為蘇達拏太子從佛母右腋下出生情景，接下來是佛出世後不久的（鼻樑之上的眉間）九龍灌頂。之後視線往左移至左眼簾深凹處為王子出城，見「生、老、病、死」，決定出家，此為後悟「苦、集、滅、道」四聖諦的基礎。回到鼻樑中軸線，因之有法王子之誕生、山中六年苦修後之佛陀於"Bodh Gaya"的菩提樹下證道之時。接下來為鼻尖處的初轉法輪，人中及嘴唇上方有十六羅漢聆聽正法，這部份很有宣說《金剛經》的可能。最後是嘴下唇的涅槃相。上唇則有弟子哀嚎，右方菩薩寧靜安詳供養及六道眾生因靈性感應來朝的神聖壯觀場面。

〈金剛經〉

《金剛經》是部派佛教發展至大乘佛教的過渡時期經典，因是為一千二百五十弟子說入菩薩道的要義與方法，故經中無菩薩在場。作為早期大乘經典，整部經以「實相」為軸，為接下來的般若系經典鋪陳了重要的訊息。

標記為二〇〇九年作的〈金剛經〉實是張振宇〈量子臉書〉系列最早開始，也是花了最多時間完成的作品。張振宇研究《金剛經》三十年之久，窮究其理，對他來說意義重大，故選為此系列第一張創作。而筆者將之安排在〈阿含

經〉後論述，則意在顯其由小轉大的重要性。

既為一千二百五十弟子宣說入菩薩道要法，《金剛經》特別強調「發菩提心」。於經中須菩提問佛，「善男子、善女人發阿耨多羅三藐三菩提心，應云何住？云何降伏其心？」佛的回答直接指出這個菩提心是涵蓋全體眾生，是幫助所有眾生徹徹底底達到無餘涅槃的悲願。張振宇以為這樣弘大的悲願傳達了大乘佛法非常重要的訊息：「發心」為步上菩薩道成就佛道的基礎。

〈金剛經〉一作亦名〈一大事因緣〉、〈世界簡史〉，在這張畫中張振宇疊加了佛臉、人類歷史上的重大事件與重要人物和網路世界的電腦意象等。在畫中各種宗教、民族、時代的歷史記錄，整合成一大圖像，使過去、現在、未來合而為一。又使不同時空的發生同時存在：基督教天使的叛變，創世紀的亞當、夏娃、印度教三神（濕婆、梵天、毗濕奴）、希臘的柏拉圖、亞里斯多德，儒家的孔子，道家的老子、莊子，太空，恐龍，進化論中的人類進化史，還有達文西的〈蒙娜麗莎的微笑〉等等，全部融入一個畫面。這種企圖心跨越了時間的無始，空間的無垠，有意藉著地球歷史的有限，指涉三千大千世界、宇宙的虛空。此正為佛法界超越時空一時俱現表徵，亦是從佛的視野所現的「無礙」的「一合相」。

三十年前，當網路出現在這個世界時被稱為虛擬世界，那時人們對它的感覺，既是無中生有，又無遠弗屆。但現在很多人沈迷在網路世界裡，幾乎醒著的時間都耗在網路平台，與現實世界接觸的時間越來越少。更甚者，今日幾乎所有人都脫離不了網路世界，沒有它人們幾乎動彈不得，無法料理生活，真實與虛擬的界線實在已經難以分辨。但是，網路亦有正面的效果，作為一個平台，網路世界可以打破政治、民族、宗教、文化、地域的隔閡，將全體小我連結成一個大我，變成平等的世界。這樣連結成的一個大文化的趨勢，是一種善念，張振宇認為「網路世界合成的一合相對眾生是好事」，這也是張振宇在這張畫上疊加了世界簡史的理由。所以在多層訊息安排的圖像中，不但絲毫不違和，而且和諧完整。

〈金剛經〉 2009 油彩畫布 300 × 300 cm

簡單總結，〈金剛經〉一圖中的佛臉象徵法界全體，世界簡史象徵現象界中一切眾生的過去、現在、未來軌跡，網路世界象徵真實（實相）與虛擬（娑婆世界、三塗六道）的不二性。畫中所涵蓋的時空觀很類似經文所說的「一合相」。《金剛經》言：「若世界實有者，即是一合相。如來說一合相，則非一合相，是名一合相。」「一合相」簡言之就是佛、菩薩、眾生世界觀之總合，方便說為世界「一合相」。張振宇認為這概念涵蓋了量子力學的「疊加態」和「概率波」的道理，有各種不確定的可能性（概率波）與特質。所謂「一合相」，佛說乃是「因緣假合」而成的「緣起性空」世界，所以此畫另又名為，〈一大事因緣〉（語出《法華經》）。

這件作品不只在圖像上、在藝術語彙上完成對《金剛經》的一種嶄新詮釋，內容跟形式的統合了佛的法界、古今中外東方、西方的文明、歷史、宗教，當代的網路世界。這張畫不是簡簡單單的去描述佛、菩薩像或做出《金剛經》某某章節段落的插圖，而是深入佛法，了解當代量子力學與網路所成之一合相。

〈法華經〉
—

〈法華經〉又名〈大圓滿〉，雖「大圓滿」是密教蓮花生大士的一個法門，這件作品呈現的是《法華經》圓通、究竟的法界。也就是說這張畫象徵十方諸佛皆大歡喜，眾生大圓滿的境界；佛教的關懷及於一切眾生、所有生命

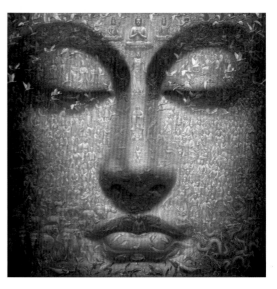

〈法華經〉 2008 油彩畫布 300 × 300 cm

的形態，超越人文主義與民族主義，納宇宙萬物的一種悲願。

為表現這一概念，這張畫疊加了中國的三教（儒、道、釋）代表人物：由下而上分別為莊子彈琴、老子騎牛、嬰兒（體現「宇宙即道場，萬物皆供養」的理念）、孔子、菩薩、佛菩薩三尊。這反應了《法華經》「如來神力品」中說十方世界如一佛土的境界，可以涵融來自十萬億佛土不同背景的眾生，這是結合「大我」與「無我」法界之一嘗試。

畫中局部還以圖像方式彰顯保證成佛的悲願。中軸線右邊是出家眾、羅漢；「授記品」有四大聲聞，授記作佛，「五百弟子授記品」中有羅漢授記的故事，未來皆得成佛。左邊取自

中國傳統的二十四孝故事，也反映了「授學無學授記品」中有學、無學，同成佛道的理念。張振宇也納入了六道眾生，如畫面下方的水中生物，陸地上的大象、河馬、長頸鹿、鹿等等，超自然的動物龍、鳳，天上飛的各種鳥類，應有盡有；象徵著佛全面、超然的關懷，張振宇用這些圖像彰顯了經典保證未來必定成佛的大願。

這幅畫所有細節講究到位又綿密和諧。在這八大史詩中，張振宇最喜歡這一件，因為圖像通透表達了佛的本懷。張振宇用了非常稀有的礦物原料將畫面色澤處理得像一塊翡翠，散發出晶瑩剔透的美感。整體畫面與個別局部、明暗、疏密，都處理得恰如其分。在技術面上其細膩、精到之處，絕對可以媲美米開朗基羅的〈最後的審判〉，甚至有過之而無不及。這畫專業技術面上的要求，非一般人所能想像，非發願長年閉關，潛心創作，很難能達到此境界。

〈華嚴經〉
—

〈華嚴經〉又名〈第十交響曲〉，是佛典中對菩薩行說明最詳盡的一部鉅作。其中以「入法界品」中善財童子的五十三參，從因位到果位的過程，詳盡說明了大乘菩薩道的過程與完美境界。畫面

中鼻樑上善財童子由因地，透過修行（釋迦山中苦修像），行菩薩道（菩薩），到達果位（佛）正彰顯了菩薩道修行的過程。

除此之外，《華嚴經》這部大經還傳遞了許多信息，張振宇擇其要點而展開之。第一，《華嚴經》傳遞的是無限宇宙生命的全息理論。這個系統中，沒有大小、時間、空間的限制，也就是「至大無外、至小無內」，一毫端也可以顯現佛國世界。所以眾生皆可成佛。也有足夠的空間可以容納無限量成佛的眾生與佛國世界。四大天王分居四方，戒護著莊嚴殊勝的佛土。第二，《華嚴經》所顯現的是一個整體的莊嚴跟圓滿，這是從果位來看的，一切皆莊嚴、華麗、殊勝、圓滿。只看是否發心、有福與之相應。張振宇戲稱若能相應「就等於

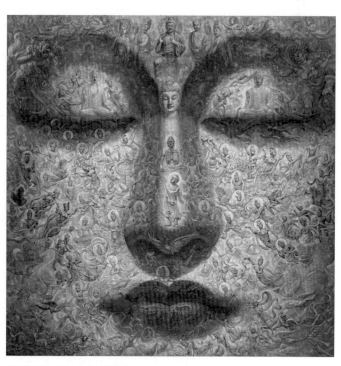

〈華嚴經〉 2015 油彩畫布 300 × 300 cm

網路接上線，可以到任何佛國。」張振宇顯現的佛土境界，讓眾生觀後心生歡喜、嚮往。

「第十交響曲」，反映了《華嚴經》中「十」這個數字的重要性（「十種甚深」、「十地品」、「菩薩十大願」、「普賢十大願」等等），張振宇還有意提出一個比貝多芬〈第九交響曲·快樂頌〉更高層次的極樂境界；他認為「人類有史以來，不管宗教、哲學、政治，所有一切所能描寫的最莊嚴、華麗的宇宙生命的總體，我覺得比〈快樂頌〉更高的極樂，就是〈第十交響曲〉的究竟無限宇宙生命的全息系統存在的意義。」也就是普賢菩薩所示現出來的佛土圓滿的法界。

緣慈悲是最高的境界，是《金剛經》開頭說的所有眾生「我皆令入無餘涅槃，……實無眾生得滅度者」，這是個非大菩薩所不能及的三輪體空的境界。

「同體大悲」的「同體」屬於無相的層次，救助眾生是平等、普遍、無差別、無怨、無倦、無情緒、無終止、無退心的一種關懷；對象包含一切眾生的一切苦難。畫中漩渦象徵著眾生無止境的輪迴受難，而觀音心生憐憫。張振宇說：「菩薩就是覺有情，是還有情的覺者。我……只畫裸身的人，不分種族、年齡、性別，象徵無差別的平等心。」

〈心經〉

—

《心經》是比《金剛經》更濃縮的大乘佛教經典，萃取了般若部的精華，原是《大品般若經》之一部份，後來獨立成經。該經是由觀音菩薩在甚深禪定中照見到的實相說起。

〈心經〉中的觀音的眼睛是開著地，眼角含情，露出一絲淚水，彰顯了「無緣大慈」與「同體大悲」的慈悲觀。三種慈悲中，生緣慈悲、法緣慈悲都有局限性，只有無

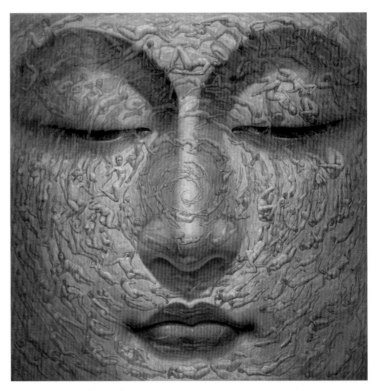

〈心經〉 2011 油彩畫布 300 × 300 cm

〈地藏經〉

—

〈地藏經〉亦名〈地獄樂園〉，是取地藏菩薩為地獄救主的概念，用了憤怒尊作為對應其他同系列作品中的佛、菩薩法相。畫面中佈滿了欲界流轉生死、輪迴六道的眾生，從最低到最高層次分別為地獄、惡鬼、畜生、人道、阿修羅、天道。張振宇認為這些琳琅滿目、奇形怪狀的眾生相，會受年輕一輩喜歡。這張類似唐卡的巨幅作品描繪的是佛教經典中所描述他化自在天魔居欲界頂，他掌控欲界以下六道眾生的生死輪迴。

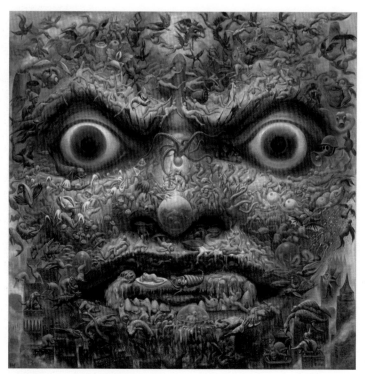

〈地藏經〉 2016 油彩畫布 300 × 300 cm

「地獄」與「樂園」代表兩個相互矛盾的語境，但其實亦是欲界眾生「欲罷不能」的痛苦。張振宇說：「地獄也可以搞改革開放，地獄也可以變成一個主題樂園。……雲霄飛車，嚇得要死，還照常坐上去。暈得要嘔吐，難受得要死，還是要買票去，去受罪！眾生被虐待到那個地步，還欲罷不能。你很難說他很痛苦，也許他是很刺激。」總之倒頭來還是流轉生死。

畫面中的陽具象徵著欲界，而魔王口中流出貪婪的汁液，引發下面熊熊烈火，貪婪享樂與煎熬間真是一線之隔。張振宇這張畫還有一個意涵，他提到蓮花生大士自傳中一句經典名言：「地獄是一切佛的上師」。所有佛都是從地獄學到如何教化眾生，告誡眾生要遠離五毒：貪、嗔、癡、慢、疑。如果自我放逐，就會瀕臨地獄的深淵，為業報所苦，流轉生死。這些都是佛法建構出來的宇宙生命觀，「把佛經讀通後，你會發現，魔不可怕，魔境也是修行的過程，真正可怕的是自我。真正該怕的是業報！」若眾生把地獄當為自己的上師，勤修三學「戒、定、慧」，行六波羅蜜，就不致墮入地獄。如果地獄存在的目的是給修行人一種戒惕，這張畫存在的意義就彰顯出來了。

唐代吳道子畫地獄變相，逼真到屠夫驚嚇得放下屠刀，改操他業。我們雖無從目睹吳道子的創作，張振宇這張畫的震撼力絕不亞於吳道子的地獄變相，它對沈迷聲色的眾生，是一個很好的警惕。

菩薩法相

菩薩法相系列若以繪畫風格論，可略分為四類型：一、類理性幾何抽象，二、類表現主義大筆揮毫的粗獷之作，三、延續臉書系列前期的疊加圖像，四、臉書系列之前的全身像。若以圖像內容分類，則以《金剛經》最多，觀音菩薩次之，亦有四大菩薩中的文殊菩薩、普賢菩薩、地藏菩薩。還有一幅與密教成佛相關的圖像。藉著四大菩薩張振宇展現了對大乘佛教的悲、智、行願的本懷，藉著《金剛經》他展開了宣揚大乘實相的理念。

〈自我解構菩薩〉
—

〈自我解構菩薩〉 2020 油彩畫布 100 × 100 cm

〈自我解構菩薩〉並非意指經典中提到的某一特定菩薩，而是以「解構」的概念象徵菩薩道修行就是一個解構自我意識及三毒（貪嗔癡）所侵的過程，這就是逆十二因緣修行的法則，越是向內探索，越能認清並解構三毒、五蘊之縛。自我越消融，則不但越自在，也越能展現慈悲的力量。

張振宇的圖像利用數位像素科技的概念，像素越大的相機越能讓使用者深入細微的局部。這類似在越深的禪觀、禪定中，行者體察「無明」的能力越強；故「自我解構」是通往大徹大悟的途徑。張振宇這張畫展開修行者由自我解構通往自成佛道、自立淨土，完成大乘悲願的旅程。它既可從逆十二因緣觀之，又可從善財童子五十三參，或從觀音耳根圓通的「入流亡所」、「反聞聞自性」理解。如以手指月，既是綜合佛陀教化指示通往成佛之路的明燈，又有其不可言詮的神秘經驗。

《金剛經》相關圖像
—

與《金剛經》相關的共有四幅：〈無所住的盛宴〉、〈應無所住而生其心〉、〈成住壞空〉、〈不住相菩薩〉。如前所述，《金剛經》是由小轉大的經典，主要宣講對象為弟子，全經闡釋「實相」、「如如」，為般若系經典鋪陳了大乘佛教的重要教義，如「凡所有相皆是虛妄」和「無我相、人相、眾生相、壽者相」之四句偈。還有張振宇在此系列中所強調的「無住生心」、「不住相」的教理。

〈無所住的盛宴〉 2020 油彩畫布 91 × 72 cm

〈應無所住而生其心〉 2020 油彩畫布 118 × 105 cm

〈無所住的盛宴〉及〈應無所住而生其心〉

「無住生心」在經中出現於「莊嚴淨土分第十」：「是故須菩提，諸菩薩摩訶薩應如是生清淨心，……應無所住而生其心。」此語之所以在中國佛教史上影響深遠，原因之一乃禪宗六祖惠能與此經句之因緣。「應無所住而生其心」一語在中國佛教史上有著無可動搖的特殊地位。「無住生心」的相對是「有住生心」，眾生因「住相」而喪失本然佛性，為相所縛，流轉生死。《金剛經》強調的「無住生心」是不住「色、聲、香、味、觸、法」而生其心。簡言之，就是要截斷六根、六塵、六識相因相生，輪迴生死的源頭。也就是從逆十二因緣操作，回歸本來面目。〈無所住的盛宴〉及〈應無所住而生其心〉都意在彰顯《金剛經》此一要義。

〈成住壞空〉

早期佛典如《阿毘達摩俱舍論》中解釋「成、住、壞、空」是器世間從生到滅的劫數，是一個複雜的結構，講起來時間相當長。但是現下「成、住、壞、空」多與「無常」合併解說「成住壞空」為極短的剎那，而奉勸世人要「活在當下」，不要執著過去而生煩惱，也不必為未來擔憂。就是《金剛經》所說的「過去心不可得，現在心不可得，未來心不可得。」更精確的說，《金剛經》這段經文主要是解釋從佛的立場的一體同觀、三時俱現的法界實相。

張振宇此圖的菩薩作禪定狀，禪定與「成、住、壞、空」、「當下」的關係如何呢？

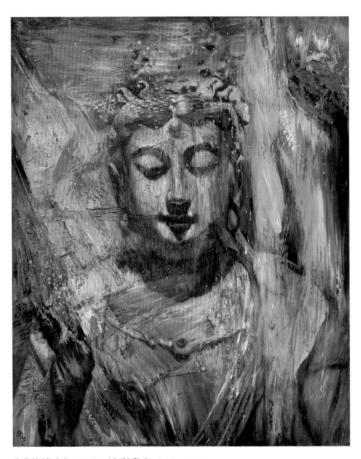

〈成住壞空〉 2020 油彩畫布 118×96 cm

結束的一偈。故而，從禪觀的角度，「成、住、壞、空」未必僅當作器世間的物質生滅，還可以用為修行禪觀，體悟「緣起性空」、「四大假合」的道理。

若執著「成、住、壞、空」只是物質的生滅，則忽略了未生與滅後的因緣相續，這僅屬於器世間的格局，是違背因果輪迴的唯物主義。脫離物質生滅，從法界的視野來看，就是《金剛經》所說的「『須菩提！於意云何？如一恆河中所有沙，有如是等恆河，是諸恆河所有沙數佛世界，如是寧為多不？』『甚多，世尊！』佛告須菩提：『爾所國土中，所有眾生，若干種心，如來悉知。何以故？如來說諸心，皆為非心，是名為心。所以者何？須菩提！過去心不可得，現在心不可得，未來心不可得。』」有「過去心、現在心、未來心」的是眾生心，超越了「眾生心」的「佛心」所見實相乃「一體同觀、三時俱現」。

禪修定境越深，「當下」越是短暫，而且越了了分明，不拖泥帶水。每一個「當下」都是「實相」，都是那個「當下」無數無量因緣的合成俱顯。雖然我們認為它與下一個「當下」有先後、因果關係，但每一個「當下」實是各自獨立存在的「念」，前、後念不相續，碰不著。由此觀之，心念的「成、住、壞、空」何其短暫。一般人很難察覺念起，所感受到的都已經是滅相，而且念念相續，致使受五蘊之苦，流轉生死。唯從深度禪觀方能體察此細微變化，如《金剛經》以：「一切有為法，如夢幻泡影、如露亦如電，應作如是觀。」作為最後

「不住相」是《六祖壇經》闡述的重要觀點。六祖的時代大乘「空義」已然完備，故六祖的解釋中的「空」意，明顯不是「頑空」，而是能夠於日用中任運自在，不為現象所惑的悟境，故能自立淨土，慈航普渡。也是從如來禪邁向祖師禪的一大步，故後來馬祖道一輕鬆一句「平常心是道，但莫污染」道盡了佛性本具及修行「一相三昧」、「一行三昧」時「不住相」的禪法。

佛有八萬四千法門，無論從何門契入，終極目標都是祈成佛道，所謂殊途同歸是也。不

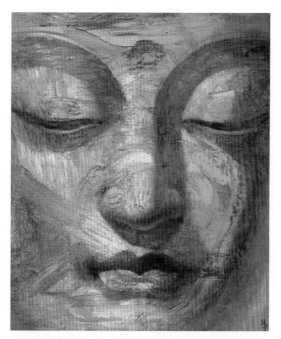

〈不住相菩薩〉 2020 油彩畫布 120 × 100 cm

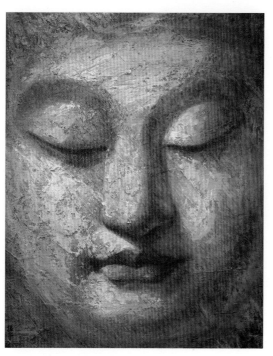

〈虹光〉 2020 油彩畫布 96 × 76 cm

同宗派對成佛的概念略為不同。如禪宗講頓悟，悟的極致就是「大徹大悟」，但這還沒有到成佛的地步。密教則認為修行有成者，可見五色虹光。五色虹象徵著五蘊，若能將五蘊化為五色旋轉虹光，即證四身五智，得「無上正等正覺」。然不管是白光或虹光，是否屬於「相」，是否與《金剛經》所說：「無法相，亦無非法相，……如來常說：『汝等比丘知我說法如筏諭者，法尚應捨，何況非法。』」違和，可能見仁見智。不過可以確定的是張振宇此圖應與禪觀有關，且是描繪已可見光的甚深禪境。

四大菩薩

—

中國佛教的四大菩薩（觀音、地藏、普賢、文殊）中前兩代表慈悲與救苦救難，後二者則代表佛的智慧與願行。

觀音在中國最早出現於《法華經》的「普門品」，於此觀音有三十三應身，其觀世間之音聲而隨緣幻化，救助眾生，開啟了中國的觀音信仰。嗣後屢有典籍出現與靈驗之記載，影響所及至日、韓等國，故而觀音成為東亞佛教裡最重要的信仰有關。張振宇此回展出的觀音法相有史詩系列的〈心經〉，菩薩法相中的〈慈悲〉、〈千手千眼觀世音〉、〈三十三觀音〉。於藝術技法上，〈慈悲〉屬於前述與《金剛經》有關的圖像，以較感性的大筆厚彩筆觸完成之，但佛菩薩的定境予人非常安靜祥和的安全感。筆者以為這也是屬於禪定的

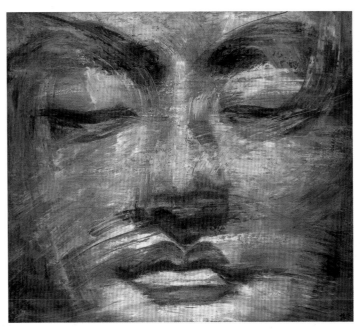

〈慈悲〉 2020 油彩畫布 100 × 115 cm

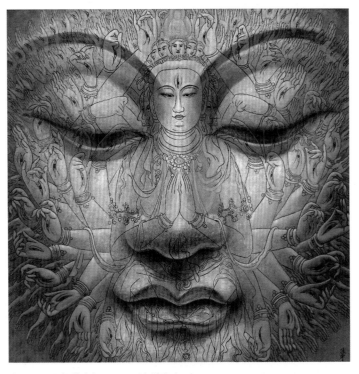

〈千手千眼觀世音〉 2019 油彩畫布 130 × 130 cm

一種表現，與〈心經〉共通之處在於彰顯「無緣大慈、同體大悲」。

千手千眼觀音則屬於密教的法相，有專屬的經典，如《千手千眼觀世音菩薩廣大圓滿無碍大悲心陀羅尼經》等。此類圖像以觀音合掌為主體。次為六、八、十四等不同雙手臂握法器或作手印，其餘的千手則在法相後以多層重複的樣式形成類圓光的形態呈現，而每一手中皆有一眼，合成千手千眼觀音。每一件千手千眼觀音法相都複雜到成為畫面的重心，自成一完整的體系。

張振宇此圖展現了一種和諧感，予人不畏懼的親和力和親切感。具有穿透力的慈悲心從佛眼神凝視眾生展開了張振宇所強調「靈性文化」的邂逅。張振宇的妙手使觀者得以透過凝視感受到佛菩薩慈悲的本懷。張振宇曾經感受到的現場直觀寫生依然保留的「靈魂當下存在感」的神秘體驗，影響了他一輩子的藝術家生涯。他嘗試捕捉對佛菩薩的精神性感受（靈魂），將之透過圖像傳達出來，讓觀者也能體驗超越時空的感應共鳴。

漢傳佛教觀音圖像最流行的有兩套系統，一為《法華經》「普門品」的三十三觀音，另一為《楞嚴經》卷六「觀音圓通章」的三十二觀音。「普門品」的三十三觀音到了明代已經增加至五十五觀音變相，其中包括張振宇二〇一〇年完成的〈魚籃觀音〉，這說明了觀音信仰隨著朝代迭異，越來越顯得普遍與重要。

張振宇的〈三十三觀音〉與座落在日本京
都，十三世紀留存至今的三十三間堂的眾
觀音像的擺置有些許相似。然他的每一尊
觀音都具有獨創性，都本於中國古代的造
像。最有趣的是這三十三尊前後疊加的觀
音，佇立在高樓林立的夜空中，他們身體
下部與燈火通明的大樓融為一體。跟前面
的〈千手千眼觀音〉一樣，張振宇欲彰顯
莊嚴、慈悲、智慧的佛、菩薩依然存在於
我們的世界中，這是大乘悲願一個很重要
的觀念與保證。

與觀音一樣具有慈悲象徵的地藏王菩薩立
下「地獄不空、誓不成佛」的大弘誓願，
所以在中國慎終追遠的社會中特別多人信
仰，以期往生家人平安脫離三塗之苦。張
振宇〈地藏王菩薩〉圖中菩薩以悲憫的眼
神凝視著六道輪迴的轉輪，作為一個守護
神，救助眾生早日脫離苦海。

立誓是大乘菩薩道的重要關卡，此為「發
心」階段的重要儀式與內涵。《華嚴經》更
言：「初發心即成正覺。」《金剛經》中須
菩提問佛欲行菩薩道「云何應住，云何降
伏其心？」而世尊於此經所說的的誓願是
涵蓋所有一切眾生之類，要幫他們「皆令
入無餘涅槃而滅度之。」

現在佛教徒每日做早、晚課的「四弘誓願」
出自《菩薩瓔珞本業經》，其第一願「眾生
無邊誓願度」也是強調菩薩誓願的弘大，
唯有如此才有可能產生相應的心量修慈悲
心。各佛、菩薩的誓願意皆為出發心菩薩

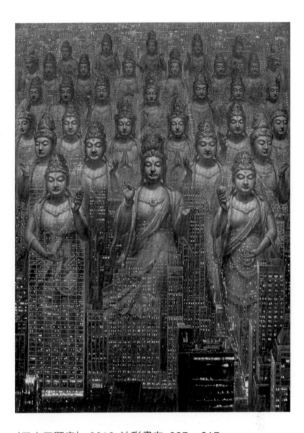

〈三十三觀音〉 2012 油彩畫布 297 × 217 cm

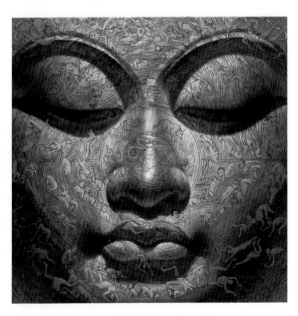

〈地藏王菩薩〉 2019 油彩畫布 130 × 130 cm

〈文殊師利菩薩〉 2019 油彩畫布 130 × 130 cm

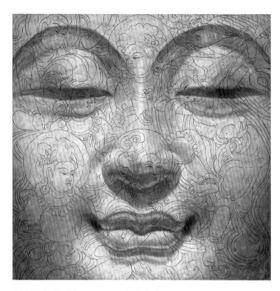

〈普賢行願品〉 2019 油彩畫布 130 × 130 cm

之榜樣，如阿彌陀佛的四十八大願，《華嚴經》「普賢行願品」中的十大願都在強調發心與願的重要。於此圖中，張振宇利用地藏菩薩的「地獄不空、誓不成佛」的大誓願彰顯了大乘的精神。

　文殊與普賢菩薩亦各有其獨立經典，前者象徵佛智，後者表徵行願。他們同時出現在《華嚴經》中，張振宇的〈阿含經〉一作中的如來與文殊、普賢的組合，是依《華嚴經》組合的華嚴三尊。在《華嚴經》「入法界品」中，當善財童子初參文殊菩薩時，文殊菩薩引他去見彌勒菩薩，象徵未來必定成佛的保證。這在華嚴的結構中極其重要，屬於菩薩行的發

心階段。「信、解、行、證」的第一要素，故言「信為道源功德母」。唐代的華嚴宗師便以「初發心即成正覺」的概念發展成「始覺」，而菩薩道的最後成佛為「始覺」與「本覺」契合。文殊菩薩在前期接引善財童子，引導他經過彌勒，還有五十三善知識（包括觀音），最終文殊菩薩引善財童子至普賢普薩所，象徵修成佛果。所以文殊菩薩與普賢菩薩在華嚴菩薩道教理中，代表從因地至果地的修道過程。張振宇在這兩張作品「文殊菩薩」法相前的飛天概在禮讚所有在菩薩道上的佛子，而「普賢菩薩」臉前的白描菩薩則象徵修成「圓成實性」的大菩薩們。

菩薩十地

張振宇的「十地系列」，顧名思義，意在描繪大乘佛教的菩薩行；也就是描繪透過在菩薩道上的修行，達到成佛的終極目標之圖像。雖說是十地，指的僅是地上的階段，而地前的準備階段，還有十信、十住、十行、十迴向等修行位階。其中十信、十住、十行為三賢位，而迴向門則進入聖位。總說起來，大乘的菩薩修行至少共有五十二位階，這是根據《菩薩瓔珞本業經》。其他經典還有不同的說法。簡而言之，以時間論，到達地上的階段，要花上一大阿僧祇劫，也就是大概十三億多地球年的時間。又整個菩薩道修行成佛需要三大阿僧祇劫，是非常漫長的歲月。

根據《大方廣佛華嚴經》的說法，這十地的觀念是由金剛藏菩薩所宣說。但原本這位大菩薩只列舉了十地的名稱，而並不願意解說修行之道。在解脫月菩薩敦促下，金剛藏菩薩才道出不願向會眾宣說的緣由：

雖此眾淨廣智慧，甚深明利能抉擇，
其心不動如山王，不可傾覆猶大海。
有行未久解未得，隨識而行不隨智，
聞此生疑墮惡道，我愍是等故不說。

其中最重要的是「有行未久解未得，隨識而行不隨智」，即便金剛藏菩薩為會眾宣說，他們還是會因生疑而墮惡道，因為眾生多依「識」行事，很少能了解到佛教的真理，故而流轉生死，不得解脫。「識」所指為「八識」。「五根」與「五塵」接觸、交會，產生了前五識，第六識部份是與前五識結合，造成我們的分別心（意識），即我們所認知的世界種種現象。這些「認知」生生世世累積，即是「因業」，儲藏在「阿賴耶識」（藏識、第八識）中。而第七識則是將第八識中的種種「因業」視為我，故而受果報。故而《成唯識論》強調「轉識為智」，作為開佛智慧的重要步驟。可見菩薩行的核心並不離「心」，故經中說「心、佛及眾生，三無差別。」

張振宇的十地系列，並不在於詳細地將每一地的內容加以描繪，而以圖像總述其精要。十件作品各以每一地的名稱為題，附加上張振宇自己的詮見。如第一地是〈歡喜地—緣起〉。

第一地：〈歡喜地—緣起〉

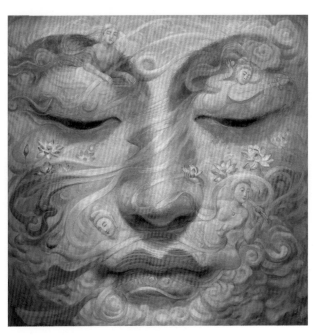

〈歡喜地—緣起〉 2019 油彩畫布 100 × 100 cm

進入歡喜地的菩薩，是已經斷除了執著分別的凡夫性障，而且清晰明瞭自己將來必定成佛。以《大方廣佛華嚴經‧入法界品》的例子比擬，善財童子初參文殊師利菩薩時，文殊指引他觀見彌勒菩薩。彌勒是未來佛，也意味著善財童子成佛之路的保證。在經中善財童子被稱為「佛子」，意味著要繼承佛陀的一切功德，荷擔起佛法家業而成佛道。

第二地：
〈離垢地—乘著思想的翅膀〉
—

「離垢地」屬於十地的第二位階，主要強調持清淨戒行，遠離煩惱垢染。因為「離垢地」必

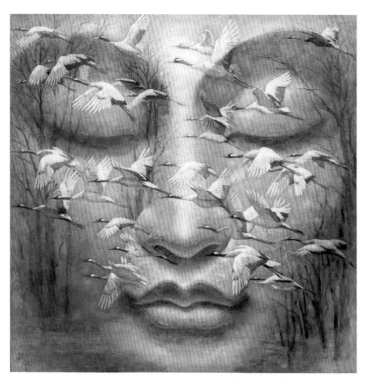

〈離垢地—乘著思想的翅膀〉2019 油彩畫布 100×100 cm

須具足三聚淨戒，亦稱具戒地。《唯識論》中說：「離垢地，……遠離能起微細毀犯煩惱垢故。」表示修得這一位階的菩薩已經能體察細微的心識作用，而在那個初發階段斷除煩惱雜染。這超越了一般的三皈五戒的標準，而達到漢傳佛教菩薩戒（心戒）的層次。所謂三聚淨戒，包括了攝律儀戒（持一切淨戒）、攝善法戒（修一切善法）、饒益眾生戒（度一切眾生）。在漢傳佛教中，此淨戒又包括「十善戒」與「十重戒」。前者規戒今身的身、口、意行儀；後者則要求「從今身至佛身」的身、口、意行儀規戒，是相當嚴格的戒律；其中身戒包括離剎生、離偷盜、離邪淫。口戒包括離妄語、離綺語、離兩舌、離惡口。心戒包括離貪欲、離瞋恚、離不正見。由此可見「離垢地」是菩薩十地中堅固難突破的階段，故需以種種戒律規範之，方能突破垢染。

除了自己持戒修清淨行外，饒益眾生也是離垢地菩薩修行的重點。拔苦得樂的首要之務即在能持淨戒，之後才能得心自在。如《唯識論》說到此地菩薩有能力遠離「能起」微細毀犯煩惱垢；就是透過修行，自己已經能夠不受外境六塵干擾。自得清淨戒行後，亦不忘饒益眾生。

張振宇的〈離垢地—乘著思想的翅膀〉以灰色調遍蓋了整個畫面，中有叢林，類似經文中所述的昏黯的「愚癡稠林」，於此稠林中的眾生「入魔境界，惡賊所攝，隨順魔心，遠離佛意。」這意味著從歡喜地到離垢地都還是初階，還有許多需要克服的難關，故以戒行

增長佛智慧之生成。要突破此一昏黯重圍，就要靠圖中展翅飛翔的丹頂鶴，張振宇名之為「乘著思想的翅膀」。以離垢地菩薩的特點論，此思想必建基於以戒為本的清淨行，也是眾生拔苦得樂，轉識為智的基礎，是以「正知見」、「清淨行」力求脫離「愚癡稠林」及「愛欲稠林」。

從「離垢地」繼續前進，就達到第三地「發光地」，象徵修行已有所斬獲。

「發光地」的菩薩，勤修禪定，從初禪而達四禪。登達四禪境界，發光地菩薩得四無量心、五神通。四無量心者：慈、悲、喜、捨等無量心。五神通者，天眼通、天耳通、他心通、宿命通、神足（如意）通。而且已經到達色界、無色界的天乘。可見第三「發光地」境界之高，已可作為三十三天王，並足以「化導無量諸天眾，令捨貪心住善道，一向專求佛功德。」

《大方廣佛華嚴經》對「發光地」菩薩的期待是在自己證得甚深禪境，通透佛法實相後，還不忘發「十種哀愍心」，救苦拔難。張振宇的〈發光地—慈悲〉正是這個悲智合體的表徵。

第三地：
〈發光地—慈悲〉

從歡喜的第一地，在「愚癡稠林」、「愛欲稠林」透過戒行得解脫離垢染，到達進入第三「發光地」的位階。「發光」顧名思義指的是有所斬獲。在《大方廣佛華嚴經》中，金剛藏菩薩說：「欲入第三地，當起十種深心。何等為十？所謂：清淨心、安住心、厭捨心、離貪心、不退心、堅固心、明盛心、勇猛心、廣心、大心。菩薩以是十心，得入第三地。」

之所以有所斬獲，主因在

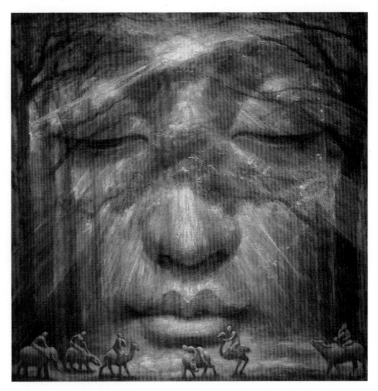

〈發光地—慈悲〉 2019 油彩畫布 100 × 100 cm

第四地：〈焰慧地—G33 峰會〉

「焰慧地」亦即在此地的修行精進，如智慧之焰，燬盡一切煩惱，最終達到聲聞乘的須陀洹果（初果），於是火焰象徵「精進」修行。《大方廣佛華嚴經》中提到：「……欲入第四焰慧地，當修行十法明門……得入第四焰慧地。」

「焰慧地」修行重點可總匯為「三十七道品」。這三十七道品乃彙集佛陀在不同時機、不同地點、對不同對象所說之法。它對修行的分說非常細膩；「三十七道品」的細分為：四念處、四正勤、四如意足、五根、五力、七覺支、八正道。每組的總數加起來，正好是「三十七道品」。

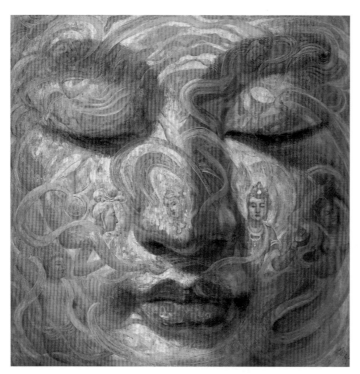

〈焰慧地—G33 峰會〉 2019 油彩畫布 100 × 100 cm

修得須陀洹果者斷除了「見惑」，能除三結（三種束縛、煩惱）：「我見結」（深解緣起性空、五蘊皆空之理，不再執著有我）；「戒禁取見結」（正確理解、奉行戒律，不再犯戒）；「疑結」（深信三寶、戒律、因果，不再有所疑問）。因此，得須陀洹果者不再墮惡道，經過七次輪迴於人界與天界間後，即得證得阿羅漢果（四果），入於涅槃。

張振宇的圖像顯現一個菩薩的臉前有眾多仙女或奏天樂，或持類似摩尼珠之寶物。有趣的是他將此畫命名〈焰慧地—G33 峰會〉。我們的世界中有 G7、G20，但沒有 G33 峰會。在佛教的天界中，忉利天屬欲界第二天，共有三十三天，其主乃帝釋天，居須彌山頂善見城。有趣的是《大方廣佛華嚴經》對焰慧地菩薩所居之地如是說：「……菩薩住此地，多作須夜摩天王，以善方便能除眾生身見等惑，令住正見。布施、愛語、利行、同事，——如是。一切諸所作業，皆不離念佛，不離念法，不離念僧，乃至不離念具足一切種、一切智智。……」

須夜摩天即夜摩天，與忉利天同屬「欲界六天」，然後者居「地居天」之上層，在須彌山之頂，而夜摩天則是欲界第三層天，屬於「空居天」最下層，處於須彌山八萬由旬的空中。雖彼此比鄰，但境界上還是有別。有可能張振宇以「三十三」形容天數之多，而須陀洹須往復輪迴七次，方得證羅漢果。

圖像中的天女應合了經中所說：

一切天女咸歡喜，悉吐妙音同讚歎。
自在天王大欣慶，雨摩尼寶供養佛。

我們看到除了奏樂的天女外，還有手持類似摩尼寶珠的天女配合著天樂起舞。

第五地：
〈難勝地—心成畫師 想成國土〉
—

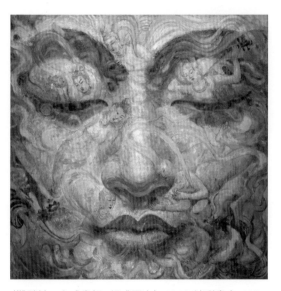

〈難勝地—心成畫師 想成國土〉2019 油彩畫布 100×100 cm

《大方廣佛華嚴經》言：「菩薩摩訶薩第四地所行道善圓滿已，欲入第五難勝地，當以十種平等清淨心趣入。……菩薩摩訶薩以此十種平等清淨心，得入菩薩第五地。」

之所以稱為「難勝地」，是菩薩到了第五地境界，所有的魔（天魔、陰魔、死魔、煩惱魔等）都無以致勝；這個位階等同於證得「阿羅漢道」。「難勝地」菩薩證得四諦：苦、集、滅、道。亦不斷修證般若性空，成就真俗無礙，空有不二。於生死起厭離想，於涅槃起欣樂想；不住生死，不住涅槃。

「難勝地」菩薩已經從「自利」邁向「利他」的階段。故於經中「難勝地」菩薩善巧學習種種技藝以利益眾生。這樣看來，已經能夠建立自己的國度、淨土。大乘思想的淨土教觀中，菩薩們都能自成淨土，他們在世間從事不同行業，透過善巧，度化眾生。

張振宇將此幅畫名為〈難勝地—心成畫師 想成國土〉。「心成畫師、想成國土」乃明代大畫家董其昌所言。該語源出《大方廣佛華嚴經》：「心如工畫師，能畫諸世間，五蘊悉從生，無法而不造。」經文本意在強調「三界唯心」。第五難勝地菩薩已經具備莊嚴自己佛國的條件，所以引董其昌類似的話語頗適切。

以圖像言，張振宇對「難勝地」的描繪與對「焰慧地」類似，都是在菩薩的臉相前描繪天女。「難勝地」經文開經的偈子：

菩薩聞此勝地行，於法解悟心歡喜，
空中雨華讚歎言：善哉大士金剛藏！
自在天王與天眾，聞法踴躍住虛空，
普放種種妙光雲，供養如來喜充遍。
天諸采女奏天樂，亦以言辭歌讚佛。

張振宇大概是由從段經文得到啟發，描繪了一種天界讚歎的情景。

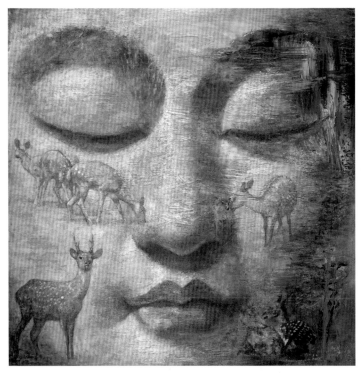

〈現前地—在鹿野苑〉 2019 油彩畫布 100 × 100 cm

第六地：〈現前地—在鹿野苑〉

—

現前地的菩薩位階已經超出小乘的阿羅漢境界。他們能夠進入「滅盡定」，即滅盡心與心所的作用，於定中現證法性，即法性現前，故名「現前地」。同時「現前地」的菩薩又能自在入世，奉行大乘悲願。要達到這樣的位階，《大方廣佛華嚴經》說：「當觀察十平等法。何等為十？所謂：一切法無相故平等，無體故平等，無生故平等，無成故平等，本來清淨故平等，無戲論故平等，無取捨故平等，寂靜故平等，如幻、如夢、如影、如響、如水中月、如鏡中像、如焰、如化

故平等，有、無不二故平等。菩薩如是觀一切法自性清淨，隨順無違，得入第六現前地，得明利隨順忍，未得無生法忍。」

《大方廣佛華嚴經》於第六地特別強調「十二因緣」，除了講述此與緣起的關聯，同時將十二因緣分為三苦。歡喜地菩薩已經脫離了執著分別的凡夫障，也就是六識中的「分別識」，而專於「獨頭意識」中修習禪定，也就是在「無明」與「行」間徘徊，這邊的經文更把所有的根源指向「心」。

所以這看似回到原始佛教佛陀說法的基礎，實際上卻呈顯了「我、我所」，「心、心所」的大乘辯證，而更強調了「三界唯心」的教理。在張振宇的描繪中，我們看到在佛的臉書前，畫家描繪了一個草原，鹿群安居其中，右下方的公鹿略作警覺狀，其餘的母鹿與小鹿或牧草，或休憩。張振宇名之為「鹿野苑」。

鹿野苑是佛陀成道後說法的第一地點，也就是初轉法輪的地方。在此他與五比丘重逢，為說苦、集、滅、道四聖諦；又於其地開展了佛陀的僧團。似乎回到佛教的發源地與這幅作品所欲表達的「現前地」有著某種關聯。

無論是「四聖諦」或「十二因緣」都是佛陀初期說法的重點，把眾生之所以輪迴生死的道理說得很清楚透徹。「四聖諦」提出因為「集」而有「苦」，提出「滅」的方法是「道」。「十二因緣」更從「無明」講述所有煩惱、輪迴的源頭。若從大乘的觀點看，則所有的一切緣起皆

由心造。總之,「現前地」是重回原始佛教的教學重點,再加闡述大乘「我、我所」,「心、心所」細微禪觀的境界。張振宇以「鹿野苑」體現了在現前地所強調的佛教論述的根源。

第七地:
〈遠行地—心舟已過萬重山〉
一

根據《大方廣佛華嚴經》,六地菩薩要進入第七地:「當修十種方便慧起殊勝道。何等為十?所謂:雖善修空、無相、無願三昧,而慈悲不捨眾生,雖得諸佛平等法,而樂常供養佛;雖入觀空智門,而勤集福德;雖遠離三界,而莊嚴三界;雖畢竟寂滅諸煩惱焰,而能為一切眾生起滅貪、瞋、癡煩惱焰;雖知諸法如幻、如夢、如影、如響、如焰、如化、如水中月、如鏡中像、自性無二,而隨心作業無量差別;雖知一切國土猶如虛空,而能以清淨妙行莊嚴佛土;雖知諸佛法身本性無身,而以相好莊嚴其身;雖知諸佛音聲性空寂滅不可言說,而能隨一切眾生出種種差別清淨音聲;雖隨諸佛了知三世唯是一念,而隨眾生意解分別,以種種相、種種時、種種劫數而修諸行。菩薩以如是十種方便慧起殊勝行,從第六地入第七地;入已,此行常現在前,名為:住第七遠行地。」也就是說,此地菩薩在悲智間有所平衡,但還屬於「無相有功用行」,之後從八地至十地都是「無相無功用行」,故而屬於一種中間地帶,較之之前的有相及有相與無相間的雜行,已經是相當難能可貴的了。

此地菩薩不但是常駐於定中,且沒有所謂出、入定之別。另外經中還說第七地菩薩:「能入滅定。今住此地,能念念入,亦念念起,而不作證。」說明為了解救眾生而不求滅證。

張振宇的圖像命名為〈遠行地—心舟已過萬重山〉,源出李白的〈下江陵〉:「兩岸猿聲啼不住,輕舟已過萬重山。」將「輕」改為「心」,貼近於佛教義理。前面提到第七地是「最為殊勝」,因為象徵即將進入「智慧自在」之境。張振宇的畫作中,佛臉書前,舟行於輕波江上,遠景迷霧,頗有南宋山水氛圍。畫面上方以草書抄錄了《般若波羅蜜多心經》,此乃大乘思想精華之所在。佛教常以「筏諭」說明從煩惱的此岸到悟的彼岸之間「渡」的過程就是修行。張振宇是以「心舟」來「渡」,「已過萬重山」說明已經到達第七地,接下來八地至十地都將是平坦的路途。

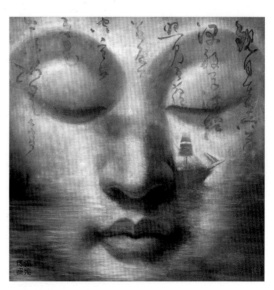

〈遠行地—心舟已過萬重山〉 2019 油彩畫布 100 × 100 cm

第八地：〈不動地—逍遙遊〉

《大方廣佛華嚴經》說第八地的菩薩：「大慈大悲不捨眾生，入無量智道，入一切法，本來無生、無起、無相、無成、無壞、無盡、無轉、無性為性，初、中、後際皆悉平等，無分別如如智之所入處，離一切心、意、識分別想，無所取著猶如虛空，入一切法如虛空性，是名：得無生法忍。」無生法忍的另外一個重要的意涵是不退轉，達到不動地的菩薩因為已經成就念不退，而證無生法忍，即證得一切法不生不滅，斷盡三界惑，入於不退轉。

在第七地時，經文提到行滿第七地進入「智慧自在」的境地。於此第八不動地，經文另指出十種自在：「菩薩成就如是身智已，得命自在、心自在、財自在、業自在、生自在、願自在、解自在、如意自在、智自在、法自在。得此十自在故，則為不思議智者、無量智者、廣大智者、無能壞智者。」

張振宇所繪的「不動地」的副標題為「逍遙遊」，取《莊子》篇名寓喻第八不動地境界俱有的十種自在。畫中臉書前方蘆葦前景象徵秋意盎然，天空有候鳥南飛的跡象。畫面左下角為一水墨文人，其圖像源自現存於日本東京國立博物館，傳為南宋梁楷的〈李白行吟圖〉。在第七地中，張振宇將李白的〈下江陵〉中的「輕舟已過萬重山」改為「心舟已過萬重山」，代表第七地菩薩經過的心路歷程。在第八地，李白代表的是「逍遙遊」的意境；從圖像上看，一個人站在水際眺望天空，水禽掠空而過，一個第八地菩薩的不動地類似候鳥背後的空際，是一面明鏡，空中鳥跡，不留一絲痕跡，船過亦不留水痕。本體中涵融現象而不失本體清明透徹，如《大方廣佛華嚴經》所言：「離一切心、意、識分別想，無所取著，猶如虛空，入一切法，如虛空性。」

〈不動地—逍遙遊〉 2019 油彩畫布 100×100 cm

第九地：
〈善慧地──一朝風月 萬古長空〉
—

第九地善慧地菩薩的位階已經接近成佛。從第八地到第九地，《大方廣佛華嚴經》說明菩薩需要：「……菩薩摩訶薩……欲更求轉勝寂滅解脫，復修習如來智慧，入如來祕密法，觀察不思議大智性，淨諸陀羅尼三昧門，具廣大神通，入差別世界，修力、無畏、不共法，隨諸佛轉法輪，不捨大悲本願力，得入菩薩第九善慧地。……」

到了這個位階的菩薩，「能演說聲聞乘法、獨覺乘法、菩薩乘法、如來地法」，他們到任何地方，「智隨行故，能隨眾生根、性、欲、解、所行有異、諸聚差別，亦隨受生、煩惱、眠、縛、諸業習氣而為說法，令生信解，增益智慧，各於其乘而得解脫。……」因為他們已經具備了「四無礙辯，用菩薩言辭而演說法。……何等為四……：法無礙智、義無礙智、辭無礙智、樂說無礙智。……」

其神通廣大，能夠對三千大千世界，甚至「善慧地」的菩薩能利用他們的智慧於一念間體察所有眾生問難，而於一音之間，為法界所有眾生說法，滿足眾生所需，使之樂悅。此等神通廣大實非我等可理解。

張振宇的圖像〈善慧地──一朝風月 萬古長空〉隱喻了時間「萬古」與空間「長空」的無垠，這是前面說明善慧地菩薩所涵蓋的法界。而畫中的臉書前出現了象徵長壽的桃子與桃花。有趣的是這類圖繪咸少出現在中國繪畫史，而流行於清代乾隆皇帝時期的「九桃天球瓶」。藝術家的細膩巧思顯於其中：天球意味著法界，而九桃又與第九地相應。

〈善慧地──一朝風月 萬古長空〉2019 油彩畫布 100 × 100 cm

第十地：〈法雲地──大智度〉
—

第九「善慧地」菩薩能於一念間感受十方世界眾生問難，而於一音令所有眾生得其法悅。那還有什麼比這更高深的呢？為展現這樣的境界，金剛藏菩薩「即入一切佛國土體性三昧。入此三昧時，諸菩薩及一切大眾，皆

〈法雲地—大智度〉 2019 油彩畫布 100 × 100 cm

自見身在金剛藏菩薩身內，於中悉見三千
大千世界，所有種種莊嚴之事，經於億劫
說不能盡。……」也就是說，「法雲地」的菩
薩是涵蓋了法界之所有，到達「無緣大慈、同
體大悲」的境界，張振宇所繪的的〈心經〉就
是採用了這個觀念。這樣高深的三昧名為「一
切佛國土體性。」

基本上，「法雲地」菩薩已經是近似佛的地
位，能與佛之差別，在於「受佛智職，墮在佛
數，能為眾生廣作佛事。」即處於一身補處，
未來成佛的位階。張振宇所描繪的「法雲地」

名為〈法雲地—大智度〉，大智度，乃《大智
度論》之縮寫，此書成於龍樹菩薩，為大乘
中觀派的重要論著，也成為漢傳佛教的寶典。
以佛的境界說，《大方廣佛華嚴經》也有「一
即多，多即一」的圓融概念。第九地的「善慧
菩薩」還需起一念而入於法界，第十「法雲
地」菩薩本身就是法界。張振宇的描繪中，
在臉書前，幾乎所有的物項皆已煙消雲散，
僅右上方還隱隱可見孤飛之鳥。展現的是在
十地菩薩慈顏觀照中，法雲遍住、常照之境，
此一菩薩涵容了法界。這種定境在華嚴中統
稱為「海印三昧」。

量子臉書 地、水、火、風

佛教有「四大」的觀念，所謂「四大」，即四種宇宙萬物組成的基本元素，這包括了地、水、火、風，「四大」的和合循著佛教「緣起性空」的原則，出現在這世間上。以人為例，就是這「四大假合」而成。

「地」指的是堅固的物質，凡身體的骨骼、指甲、牙齒、肌肉等皆是。「水」指的是液態物質，凡在身體裡流動，從身體流出者，皆統稱之為「水」。「火」指的是溫度，人若沒有了溫度，就是四大要解體的時候。「風」指的是人的呼吸，還有人放的屁！

「假合」並不在於否定人的不存在，而是說這種存在是短暫的，當因緣散盡時，必復歸於零，這是「緣起性空」與「無常」的道理，教導人們不要過於執著我的存在。如《金剛經》的「四句偈」：「無我相、人相、眾生相、壽者相」

〈地〉 2014 油彩畫布 134 × 134 cm

〈水〉 2020 油彩畫布 134 × 134 cm

即是最好的例子。破除「我執」是佛教修行的一大核心；如前所述的十地菩薩，到第六現前地，方得滅盡定，能亡「我、我所」，「心、心所」，這已經是何等崇高的境界，也是一般眾生為何很難破除流轉生死智障的緣由。

在張振宇的臉書系列裡，這「四大」由四張獨立的作品組成，每張的臉書依著所要表達的元素而有圖像與設計上的不同。

「地」以乾涸的大地為對象，以表其「堅硬」之質。「水」以波光湖面為對象，與「地」形成反差。而「火」以熾熱的烈焰佈滿畫面，象徵火宅，又與「水」的清涼成反差。最後「風」以螺旋狀態出現，強調了動能。這四幅畫作為獨立作品各有其特色，「假合」成一套做品，亦僅是暫時的結合。它們的聚合與離散，自有它們的因緣。

〈火〉2014 油彩畫布 134 × 134 cm

〈風〉2014 油彩畫布 134 × 134 cm

<div style="writing-mode: vertical-rl">

量子臉書　菩薩法相

</div>

菩薩法相系列以圖像意義論，大致分為四類：一、科技與佛法密契者，二、《圓覺經》有關者，三、眾生的輪迴，四、覺者的境界。科技與佛法密契的作品結合電腦晶片與臉書圖像，包括〈靈鷲山的邀約〉、〈無量壽晶片〉；與《圓覺經》有關者有〈真空妙有〉、〈大圓鏡智〉、〈遊戲如來大圓覺海〉；表現覺者的境界的有〈此岸彼岸都是心靈之河流淌出來的風景〉、〈花開的奧秘〉、〈海印三昧之一〉、〈海印三昧之二〉、〈無量光〉；有關眾生的輪迴的有〈陷入愛河的女神〉、〈山海經〉。

科技與佛法密契

一

如前所述，張振宇特別著力於科學研究成果越來越與佛教實相密契的現象。早在二〇〇九年繪製〈金剛經〉時，已經疊加了電腦主機板與佛法相及人類簡史形成的史詩圖像。在哲學界、藝術界亦有第一、第二自然之說，二者雖簡單以「自然」、「人工」來區分，實則不可能徹底斷除彼此間的聯繫。如某些藝術家萃取自然的形象加以幾何化而稱之為第二自然，實則「第二自然」依附於「第一自然」而存在。人類科技發展的成果也已然可以左右第一自然的生命規律，如醫學上的發現延續了人類的壽命，電腦與網路也徹底的改變了人類生活、聯絡、記憶儲存等等的模式，電腦的核心「晶片」更是整個第二自然的命脈，也足以左右第一自然之運作。

正如「第二自然」依賴電腦科技而得運作，晶片如「第二自然」的「佛性」；沒有晶片，當今的「第二自然」難以運作。當「第二自然」不能運作，「第一自然」也幾乎會癱瘓，這不爭的事實。「晶片」在中國大陸稱為「芯片」，此雙關語更適切的說明了晶片的核心重要性，不但是「第二自然」的核心，也是「第一自然」啟動與維持常態的關鍵。從佛教的觀點，眾生的「終極自然」就是佛性的展開。

〈靈鷲山的邀約〉的菩薩法相映現在堅實的山壁上，其前有天女下降，象徵此為特別殊勝

〈靈鷲山的邀約〉 2014 油彩畫布 150 × 150 cm

的空間。法相周邊安排了電腦內部的晶片、機板連結成的網絡。3C產品,不論是電腦、筆電、平板、手機,已經是現代人生活中不可或缺的與外界連結的媒介。人類透過螢幕與彼方溝通,在此則寓意與自性佛性之溝通。所謂「邀約」即必定是事先約定好的,在未來的某時、某地再相會。

靈鷲山即耆闍崛山(梵名 Grdhrakūta),位於中印度,是著名的佛陀說法之地。傳說山頂形狀類於鷲鳥或山頂棲有眾多鷲鳥,故稱之。唐代高僧玄奘曾經造訪,記載於《大唐西域記》,近世考古學家依據該書認定地點即今之貝哈爾州(Behar)拉查基爾(Rajgir)東南的塞拉吉里(Saila-giri)。近時的探勘發現有一巖臺,稱為查塔吉里(Chata-giri),應乃佛陀演說妙法之耆闍崛山。

至於「邀約」,實與《法華經》的「一大事因緣」有關。《法華經》「方便品第二」中佛告舍利弗:「舍利弗!云何名諸佛世尊唯以一大事因緣故出現於世?諸佛世尊,欲令眾生開佛知見,使得清淨故,出現於世;欲示眾生佛之知見故,出現於世;欲令眾生悟佛知見故,出現於世;欲令眾生入佛知見道故,出現於世。舍利弗!是為諸佛以一大事因緣故出現於世。」

在靈鷲山發生的「邀約」之意,即在敘述釋迦牟尼佛開講《法華經》時,多寶佛的佛塔從地湧出,映證了多寶佛的承諾「若我成佛、滅度之後,於十方國土有說《法華經》處,我

之塔廟,為聽是經故,湧現其前,為作證明,讚言善哉。」而多寶佛塔的湧現,也就是在證明《法華經》的重要,也就是為一大事因緣而湧現。若圖像中的電腦晶片象徵「連結」,則不外是為了與終極證悟佛之知見的目標連結。

〈無量壽晶片〉所指的是無量壽佛,也就是阿彌陀佛,即屬於淨土信仰的西方淨土佛。中國淨土思想的發展與信仰的展開有兩條不同的路徑,即所謂的「自力」與「他力」。一般所說的他力是藉助佛菩薩的願力脫離三塗、惡道、娑婆世界而往生西方淨土。淨土三經中提到的佛、菩薩來迎及對西方淨土的描述成為信眾往生西方想像、嚮往的依據。

另一對淨土的看法是以《維摩詰經》為代表的菩薩發心成佛必須自立淨土,其中也有重要的經句:「心淨則國土淨」,於是中國佛教的

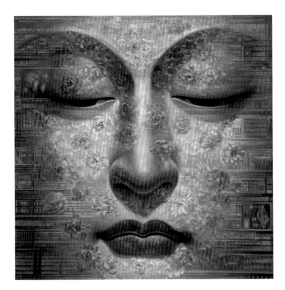

〈無量壽晶片〉 2016 油彩畫布 130 × 130 cm

淨土法門便一分為二：「他方（西方）」與「唯心」淨土。唯心淨土是近世中國「人間佛教」與「人間淨土」理念的根源，欲求菩薩道的修行者為眾生故，於任何險惡的環境中莊嚴自己的淨土。

從教理上分析，他方淨土也並非逃避現實，一去不返；若此便違反了大乘菩薩道的精神。往生他方淨土其實僅是方便門，往生西方淨土後，藉著佛菩薩所提供的清淨莊嚴環境，得以速得「無生法忍」的第八地菩薩。得此地的菩薩還必須要到各個「穢土」、「娑婆世界」去救助眾生，否則不但他們發心不足不可能登地，大乘悲願也無以相續。

張振宇的〈無量壽晶片〉與二〇〇九年的〈花雨妙供〉用各種盛開的花朵禮讚佛法相。依據筆者了解，張振宇以「唯心」為其核心思想，故而此幅應該是透過晶片與「自性佛性」的邀約與連結，祈成唯心的「自性淨土」來成就大弘誓願。

《圓覺經》

以《圓覺經》為主題的三張作品分別為〈真空妙有〉、〈大圓鏡智〉、〈遊戲如來大圓覺海〉。這三張法相同出一經典，也有相似的色調，圖像彼此間也有共鳴。《圓覺經》全名《大方廣圓覺修多羅了義經》，於唐時由佛陀多羅譯出，即刻受到禪宗的重視。

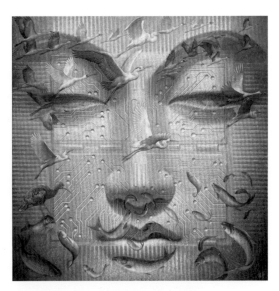

〈真空妙有〉2021 油彩畫布 130×130 cm

〈真空妙有〉一作再次顯示了張振宇利用科技來譬喻眾生透過修行與其本然圓覺佛性連結的靈性藝術理念。三張圖的法相前示現的都是卵生的飛禽或魚類之屬。確實，《金剛經》的發心是為所有眾生之類，《圓覺經》並非僅專為人身難得的「人類」，而是普為一切眾生所說，而眾生之所以輪迴生死，皆因：「一切眾生從無始際，由有種種恩愛、貪欲故有輪迴。」是故眾生欲脫生死免諸輪迴，先斷貪欲及除愛渴。經中還說眾生執著的身體其實是四大之假合，但眾生妄執身體為我：「⋯⋯此身畢竟無體，和合為相，實同幻化。四緣假合，妄有六根；六根、四大中外合成，妄有緣氣，於中積聚，似有緣相假名為心。善男子！此虛妄心若無六塵則不能有，四大分解無塵可得，於中緣塵各歸散滅，畢竟無有緣心可見。⋯⋯云何無明？善男子！

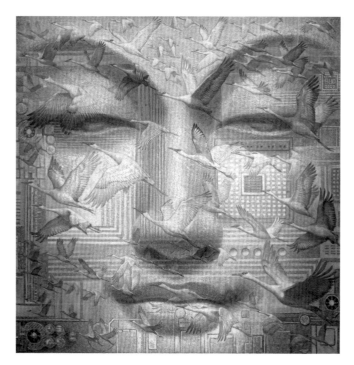

〈大圓鏡智〉 2020 油彩畫布 130×130 cm

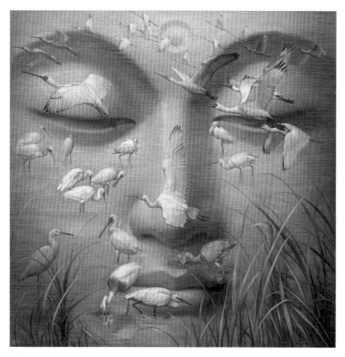

〈遊戲如來大圓覺海〉 2020 油彩畫布 156×156 cm

一切眾生從無始來種種顛倒，猶如迷人四方易處，妄認四大為自身相，六塵緣影為自心相；譬彼病目見空中花及第二月。善男子！空實無花，病者妄執。由妄執故，非唯惑此虛空自性，亦復迷彼實花生處，由此妄有輪轉生死，故名無明。」所以要出離三界必須「……應當遠離一切幻化虛妄境界，由堅執持遠離心故，心如幻者亦復遠離，遠離為幻亦復遠離，離遠離幻亦復遠離，得無所離即除諸幻。」

故而〈真空妙有〉是〈芯片〉的再製版，於圖像上添入了《圓覺經》的重要教學，以期眾生能曉悉身陷輪迴之根源，而求出離，脫三界苦，發心求菩薩道，修習佛道。

另外兩張無晶片的《圓覺經》：〈大圓鏡智〉、〈遊戲如來大圓覺海〉最大不同的是前者中所有水禽皆朝一方向勞碌紛飛，無所安居。有去則有來，來去不定，即為有能所、入生死輪迴之象徵，此畫確實予人一種不安定的感受。而〈遊戲如來大圓覺海〉中前景的禽鳥怡然自得，安居池水，所以稱之為遊戲如來大圓覺海。這種境界，《圓覺經》描述為：「……生死及與涅槃無起、無滅、無來、無去，其所證者無得、無失、無取、無捨，其能證者無任、無止、無作、無滅，於此證中無能、無所，畢竟無證亦無證者，一切法性平等不壞。」如果達到這樣的境界，為救度眾生故，來去自如，隨境隨緣化度眾生。

眾生的輪迴

一

有了從《楞嚴經》阿難為摩登伽女所惑開啟該經因緣,到《圓覺經》所說的「一切眾生從無始際,由有種種恩愛、貪欲故有輪迴。」再到佛陀證道前的降魔亦有美女來惑,便可以很容易了解〈陷入愛河的女神〉與〈山海經〉這兩幅畫的意涵。現下世道不古,以聲色為是,常形容面容身材佼好的女子或藝人為女神,報導焦點多在他們的私生活愛情糾結或是否能嫁入豪門為重點,以提高收視率、點閱率。雖以女神為焦點,男子其實是聲色的主要消費者。

「欲」與「水相」有直接關聯,眾生只要欲望升起時,四大中的「水相」立刻反應。如想吃東西的時候,嘴巴立刻分泌唾液。有淫慾時,身體的血氣與水相也會立即作怪。故而「愛欲」與「水相」實不二而一。誠如《圓覺經》所說,陷入愛河即等於輪迴生死。故此圖中的裸女雖悠游於愛河中,看似幸福美滿,又有仙女散華的禮讚,實是落入輪迴之苦海。

〈陷入愛河的女神〉 2016 油彩畫布 156 × 156 cm

〈山海經〉 2016 油彩畫布 156 × 156 cm

〈山海經〉一圖中的法相前，也有一裸女浮沉於色海中。《山海經》這本書描述眾多現下世間看不到的許多眾生，若用現代基因學的觀點論之，他們的 DNA 組合與我們所知的常態不同，所以造型奇特，標新立異。無論是真是假，都可視為各種「四大假合」的因緣相。也都反映了「欲因愛生，命因欲有，眾生愛命還依欲本；愛欲為因，愛命為果」的輪迴之律。

覺者的境界

菩薩法相系列作品最後一組彰顯「開悟」與「覺性」的概念，包括了〈此岸彼岸都是心靈之河流淌出來的風景〉、〈花開的奧秘〉、兩張〈海印三昧〉，最後一張是〈無量光〉。

〈此岸彼岸都是心靈之河流淌出來的風景〉2021 油彩畫布 130×130 cm

在佛教的譬喻中，佛的境界經常被形容為「彼岸」，而眾生所在之娑婆世界、三塗、惡道等為「此岸」。如在《金剛經》「正信希有分第六」中的「筏諭」就是告誡修行者「法尚應捨，何況非法？」就是說「法」（或可在此方便解釋為方法、佛法）只是一種工具，到達彼岸開悟成佛後，就必須捨棄；如該經「無得無說分第七」結尾所說「如來所說法皆不可取、不可說，非法、非非法。」總之，彼岸象徵佛、菩薩境界，而張振宇此圖中的佛法相以「地相」為重，代表彼岸，畫面下方則以「水相」為重，中有游泳之男女，意味著眾生朝向成佛之道用功中。

一如《圓覺經》所說：「當知虛空非是暫有亦非暫無，況復如來圓覺隨順，而為虛空平等本性。……一切如來妙圓覺心本無菩提及與涅槃，亦無成佛及不成佛，無妄輪迴及非輪迴。」到達彼岸亦不離此岸，同在佛法界中。又如《維摩詰經》奉誡欲成佛道之菩薩應自莊嚴其淨土。且在「觀眾生品第七」文殊師利問：「『何謂悲？』答曰：『菩薩所做功德，皆與一切眾生共之』」的大乘悲願本懷。故而「彼岸」實方便說，而實無來去，故既是如來亦是如去，亦是不來不去的「法爾如是」。

「花」者「華」，亦「法」也，乃佛教譬喻慣用的「雙關詞」。在《維摩詰經》「觀眾生品第七」中，仙女散花的故事：「時維摩詰室有一

〈花開的奧秘〉 2019 油彩畫布 100×100 cm

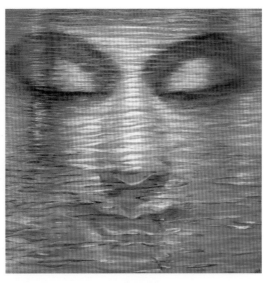

〈海印三昧之一〉 2019 油彩畫布 130×130 cm

天女，見諸大人聞所說法，便現其身，即以天華，散諸菩薩、大弟子上。華至諸菩薩，即皆墮落，至大弟子，便著不墮。一切弟子神力去華，不能令去。爾時天女問舍利弗：『何故去華？』答曰：『此華不如法，是以去之。』天曰：『勿謂此華為不如法。所以者何？是華無所分別，仁者自生分別想耳！若於佛法出家，有所分別，為不如法；若無所分別，是則如法。觀諸菩薩華不著者，已斷一切分別想故。……』」

從「是華無所分別，仁者自生分別想耳！」章句可知「花」者「法」也，實即實相，佛弟子因「分別心」故受縛。所以張振宇此圖花開的奧秘在於如《金剛經》所說的「如來所說法皆不可取、不可說，非法、非非法。」筆者譬之為「如來所說花皆不可取、不可說，非花、非非花。」

〈海印三昧之一〉、〈海印三昧之二〉略微不同處在於一張的法相前為平波靜浪，另一則頗有「浪花捲起千堆雪」的波瀾壯闊之勢。「海印三昧」即《華嚴經》之海印定，梵語為 sāgaramudrā-samādhi。華嚴宗認為此定為《華嚴經》的總定，又名海印三摩地、大海印三昧。佛陀講《華嚴經》時的七處九會，各有別定，總和而為海印三昧，象徵華嚴之根本理趣。法藏在《妄盡還源觀》中指「海印者，真如本覺也，妄盡心澄，萬象齊現，猶如大海因風起浪，若風止息，海水澄清無象不現，……所以名為海印三昧也。」

是則「海水」與「波浪」實是「本體」與「現象」的關係，眾生識浪洶湧，終究必會還歸本體，正反映了華嚴一多不二，返妄歸真的稱性起修實相觀。亦即日常修觀時，切莫以求定境唯是，真中有妄，妄中顯真，方為不

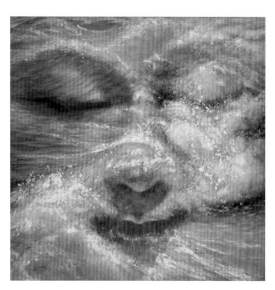

〈海印三昧之二〉 2019 油彩畫布 130 × 130 cm

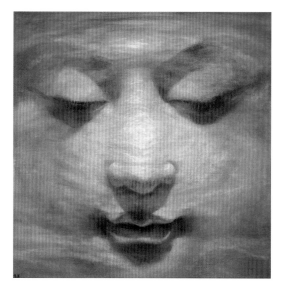

〈無量光〉 2019 油彩畫布 130 × 130 cm

偏之法。張振宇這兩張〈海印三昧〉既彰顯了法藏所說覺性中的風平浪靜，萬象一時俱現，又善巧示現「波浪」與「海水」的體用、真妄不二，不離於心的實相境。

阿彌陀佛有兩個意涵，分別為：無量壽（梵語 Amitāyus）、無量光（Amitābha），後者是我們平常音譯為中文的阿彌陀佛。淨土三經《佛說阿彌陀佛經》，《佛說無量壽佛經》及《佛說觀無量壽佛經》中指的是同一佛。無量光佛的別稱很多，如無邊光佛、無礙光佛、無對光佛、炎王光佛、清淨光佛、歡喜光佛、智慧光佛、不斷光佛、難思光佛、無稱光佛、超日月光佛等都是在強調 Amitābha 的光明多重特性與遍時遍在。張振宇的圖像似乎也是以此觀念闡述 Amitābha 的意義，別於淨土宗強調以往生為主的西方淨土或彌陀三尊（阿彌陀佛、大勢至菩薩、觀世音菩薩）來迎。畫中的法相於定中從白毫向外散發出來無限延展的光明，予人一種溫暖的感受，象徵著佛於定中關照眾生。張振宇今年發展出的畫家、畫、觀者超時空的靈性主義藝術觀在此以一種無以名狀的超能力量與觀者邂逅。

歷史圖像

歷史圖像系列的最大特色是與佛菩薩法相疊加的都是中國或西洋文化史上重要藝術作品或主題。張振宇藉著這樣的疊加態強化小我（畫家自身）對大我（人類文化）崇仰，而最終極的是這所有的一切都含攝在「無我」的佛法界中。

這張〈墜入愛河的女神〉與前述的那張〈陷入愛河的女神〉的意涵並無二致，甚至前一張的圖像也有與歷史相連的脈絡。張振宇在此則將發揮重點擺在與人類藝術史的連結。這張畫上的騎鳳仙女出於北京故宮博物院所藏傳為五代的〈仙女乘鸞圖〉，張振宇大體上以白描技法重新呈現了這張畫。前面探討另一張〈陷入愛河的女神〉提到現下媒體總以聲色吸引訂閱率或點閱率，故而與「欲愛」相關的報導特別多而聳惑，此正是佛教經典如《圓覺經》、《楞嚴經》所提到的輪迴根源。

大漢風範指的未必是漢朝的風範，而是象徵漢民族文化氣質的典範。漢文化的發展有幾個高峰，除了漢朝外，另一個高峰是唐朝。張振宇此圖的來源正是唐朝初期的永泰公主墓的壁畫。永泰公主名李仙蕙（685–701）為唐中宗第七女，於武則天當朝時賜死，同時受難者有其兄李重潤等人。

武則天與歷代許多帝王一樣，淫蕩無度，嗜殺成性，連自己的孫子也不放過。最主要是因為她篡位奪權，無安全感，故常藉機斬除後患。諷刺的是武則天亦大肆支持佛教。唐朝本姓李，自以為老子後代，故初唐時道家興盛。武則天當權後，為求宗教界支持，轉而贊助佛教，以致佛教於唐時大盛。

李仙蕙與李重潤墓室壁畫代表了八世紀初期中國藝術的典範，其中永泰公主慕中壁畫中

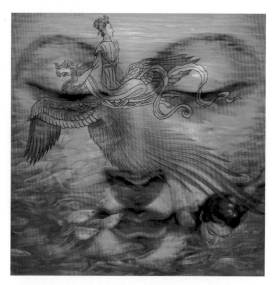

〈墜入愛河的女神〉 2017 油彩畫布 156 × 156 cm

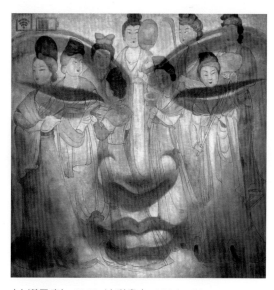

〈大漢風度〉 2019 油彩畫布 130 × 130 cm

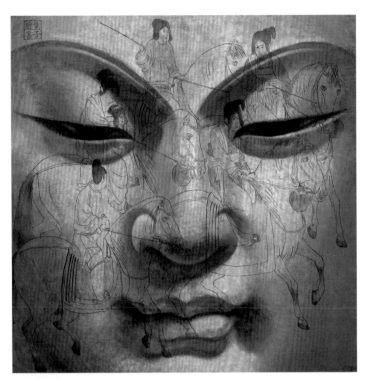

〈大唐風範〉 2019 油彩畫布 130 × 130 cm

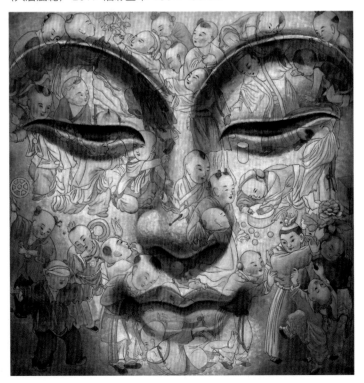

〈彌勒菩薩遊戲成道圖〉 2019 油彩畫布 130 × 130 cm

的仕女圖有學者認為是永泰公主的肖像。畫中左上角有手機或平板電量標示,暗示人們透過科技與歷史的聯結。藝術家(小我)所重現的歷史圖像(大我)涵容在象徵法界的佛法相中。

此幅〈大唐風範〉與前幅類似,所取的藝術史典範為傳為唐代仕女圖大家張萱所做〈虢國夫人春遊圖〉(遼寧博物館藏品)。張振宇萃取圖像中堪用的部份,重新配置來適應他自己創作所需,故既展現了懷古之幽情,又摻入藝術家獨特見解,成為一個新的疊加態。

前兩件作品都有明確的歷史圖像出處,〈彌勒菩薩遊戲成道圖〉則是綜合中國畫中很重要的主題:「百子圖」而成。百子在舊社會中是宗族人丁興旺的象徵。中國傳統望子成龍,望女成鳳,但圖像中專以子為主,祈望傳宗接代,宗族興旺,故與「子」相關的字句,都為藝術家所愛畫。如「柿子」象徵「仕子」,十九世紀海派畫中出現特別多,概是為因應上海富裕的工商社會所需。

要了解這張畫的意涵,還是以《華嚴經》「入法界品」比擬最適當。此品的主角是「善財童子」。經中善財初參文殊菩薩,文殊菩薩引介他到彌勒菩薩處,能見彌勒菩薩即預見自身成佛的保證。此圖取歷代眾多百子圖的局部組合而成來彰顯菩薩成佛之道。這類百子圖以兒童遊戲主題組成群組(如左下角的遮眼遊戲,左上角的摘果)。但每張百子圖都必須有長大後不同的職業與祥瑞的意涵,如右下角的童子身著黃袍,頭戴王子冠,此概

出於皇室的百子圖，一般士族大概不會膽敢贊助此類圖像。他手上拿著牡丹花，可以說是集「富」與「貴」於一身。此圖中的所有彌勒菩薩就是眾生的縮影，他們在菩薩道上的修行終極結果就是成佛道。

〈化城喻〉圖像出自《法華經》「化城喻品第七」，主要目的是彰顯「三權一實」、「開三顯一」，在三乘中「棄小歸大」的教義。

「化城喻」在敦煌壁畫中為《法華經變相》必要的一品，張振宇此圖乃根據敦煌二一七窟（盛唐時期）的作品，圖像意涵無非在反應此段經文重要的訊息，張振宇於圖中加上了當代人類生活中不可或缺的科技語彙，其中包括手機、羅盤象徵迷途而尋找方向。還有許多溝通、對話、連結的圖像，暗示著眾生求佛道時與自性佛性寶藏間「保持聯繫」的重要，不因一時疲憊或沮喪而放棄，這是化城喻品的精要之處。

成語「心猿意馬」所指的是佛教所說的「眾生心」被六

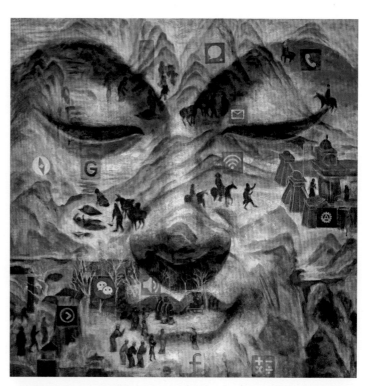

〈化城喻〉 2019 油彩畫布 130 × 130 cm

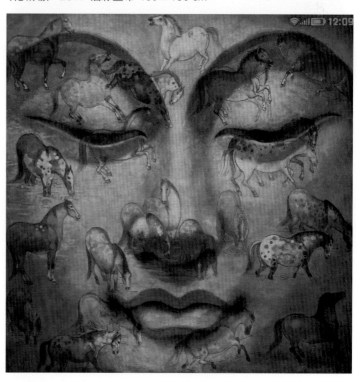

〈慈眼視眾〉 2019 油彩畫布 130 × 130 cm

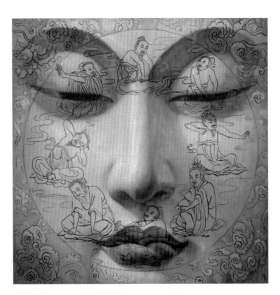

〈雲端〉 2017 油彩畫布 156 × 156 cm

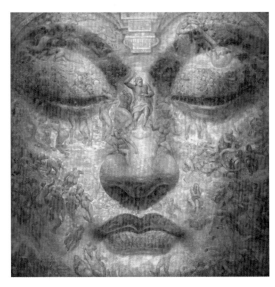

〈觀米開朗基羅經變〉 2019 油彩畫布 156 × 156 cm

根、六塵、六識所縛,困於五蘊之苦無以自拔。張振宇重組了傳為元代任仁發的〈群馬圖〉,法相慈悲又安然自在的關照著無法安住的「意馬」。此與前幅〈化城喻〉有異曲同工之妙,都顯現了佛、菩薩善護念眾生的善巧。

「雲端」是虛擬世界發展到當下最具體地呈現。我們所有的財富(股票、存款)、生活記憶等等都儲存在雲端,需要的時候才從雲端記憶轉化成照片、現金或文字。從這個角度看,雲端就像浩瀚無邊的佛性,足以呈現眾生的所有既幻又實有的現象。

張振宇此圖引用道家養生的觀念來類比印度瑜伽修行。圖像中的佛法相是此次展出中最具人間相的一幅,法相前以圓形為主體,中有八位仙人做引氣運動姿勢,既有「八」又有「圓」,令人聯想起《易經》的「太極生兩儀、兩儀生四象、四像生八卦」的中國宇宙觀,以此歷史圖像強調了漢文化獨立的宗教文化體系。

〈觀米開朗基羅經變〉取〈觀無量壽佛經變〉之類的圖像之便來命名,這類圖像確實很像中國佛教的經變圖。圖像的主體是米開朗基羅的〈最後的審判〉,這件壁畫是米開朗基羅於一五三六至四一年間完成的,是梵蒂岡的西斯汀教堂天花板完成後二十五年完成的作品。

主題「最後的審判」描繪《新約聖經》中說世界末日將臨時,耶穌會再出現,親審世間善惡,善者升天、惡者下地獄,圖像複雜,內容精彩生動。張振宇再次從「大我」的視野,於其量子臉書系列中含攝西方文明的圖像。無論是中國的儒、道或西方的文明,同樣能夠與佛法互攝、共容。

遊戲傳法

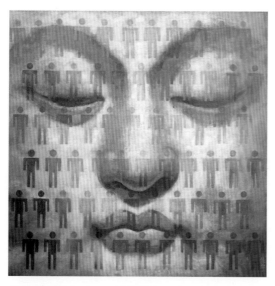

〈眾生非眾生〉 2019 油彩畫布 100 × 100 cm

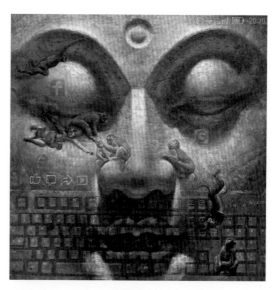

〈緣來如此〉 2020 油彩畫布 100 × 100 cm

遊戲傳法系列的作品藉著當代的圖像語彙與文化意涵來傳達佛法的精意，如〈眾生非眾生〉、〈緣來如此〉、〈菩薩稻〉、〈當代普門品超人佛學〉；另外還有〈禪悅〉及〈竹藪中〉。

〈眾生非眾生〉中法相前的人形是生活在都市的現代人耳熟能詳的圖像，最常出現在交通號誌的紅燈中，告誡路人止步，不得穿越馬路。張振宇的畫中佈滿了密密麻麻的人形，又命名為〈眾生非眾生〉。這立刻讓人聯想到《金剛經》的四相：我相、人相、眾生相、壽者相。「我相」代表自我，「人相」是單數的對方，「眾生相」為多數的對方，而「壽者相」指的是時間的過去、現在與未來。

圖畫的命名也特別引用《金剛經》的辯證邏輯，如「所謂佛法者即非佛法」。解釋這一辯證邏輯的多數人將之簡化為 A 非 A 是即為 A 的類數學公式，使之變得玄之又玄。其實這

是「中觀」教學的先期說法，於經中「須菩提言：『如我解佛所說義，無有定法名阿耨多羅三藐三菩提，亦無有定法如來可說。何以故？如來所說法皆不可取、不可說，非法、非非法。』」故維摩詰在《維摩詰經》經中以「靜默」傳達了「不二」的「中觀」思想。簡言之，就是要修行者既不著兩邊，不著中間，又不離兩邊、不離中間；沒有立場，沒有分別心，不執著過去、現在未來的時間相，即「應無所住而生其心」，因為「一切有為法，如夢幻泡影，如露亦如電，應作如是觀。」

〈緣來如此〉源於「原來如此」，說明事情的原委，這是眾人都可輕易理解的，而圖中畫的是猿猴之屬，也是很容易可以聯想的「雙關語」。這張作品可以視為前述〈慈眼視眾〉之姐妹作，此為「心猿」彼為「意馬」，都意在指述眾生無所歸依、不安定的心，故離佛道甚遠。

大部份的人懵懵懂懂過一生，完全不知自己受外力牽引，攀緣附勢，在這種狀態下，就是「心猿意馬」生活最佳寫照。認真初學禪觀者，方始才發現自己完全無法控制心念，體會到「心猿意馬」真不為過。這就是眾生受欲愛所引，沈淪五蘊無以自拔的原因。當今人類沈迷網路世界者不乏其人，就像舊時代打麻將的人可以連續幾晚不睡覺，致身心受創甚深，亦尚無以自持。〈緣來如此〉可以用來提醒自己察覺到「原來如此」而改善生活態度。

當人類面臨危險與困難的時候，求助於神明是很正常的行為。大乘佛教的悲願主要也是

為了幫助眾生解脫三界苦，早登佛道。協助的方式有二，一從理契，二由事入。理契之門多以甚深之法解明實相，慧根之人由此契入。由事入者，則多方關照現象界種種業感緣起而隨緣助眾生化解危厄。

觀世音菩薩與地藏王菩薩在這方面的願力與能力，同為漢傳佛教徒所依仰，地藏菩薩立誓「地獄眾生不空、誓不成佛」的大願使其成為為往生者祈福的對象。而觀世音菩薩是聞世間眾生之苦難而救助之。最早傳入中國的觀音信仰經典是《法華經》第二十五卷「觀世音菩薩普門品」，此中觀世音菩薩有三十三應身，足以同時多地隨緣解難。《楞嚴經》中的「耳根圓通章」也有三十二應身的說法。數量雖不一，體現「無緣大慈、同體大悲」的悲願則毋庸置疑。

日本因為二戰戰敗心態及受原子彈之災的恐慌，有哥吉拉、原子小金剛等怪獸偶像之出現。當今最強盛的美國文化中，也有類似的大眾文化現象，而亦多以英雄姿態出現。如蝙蝠俠、超人、蜘蛛人、神力女超人等等。特別在九一一發生後，超人文化愈加盛行，說明人類在畏懼，祈求英雄或神明解救的奇蹟。

張振宇此圖之命名〈當代普門品超人佛學〉援引大眾文化的現象配合宣揚佛法，這是用新世代的語彙希冀接引新世代的佛門弟子。誠如張振宇所言：「現代人焦慮於物欲熾盛、靈性匱乏久矣，呼喚超人菩薩轉正法輪。」

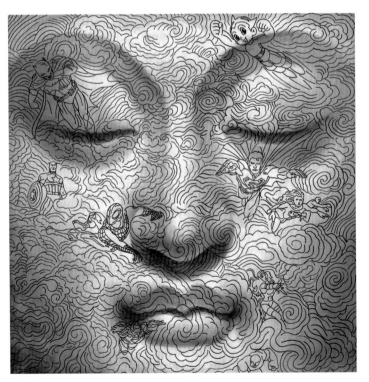

〈當代普門品超人佛學〉 2019 油彩畫布 100 × 100 cm

〈菩薩稻〉 2019 油彩畫布 100 × 100 cm

張振宇此作名為〈菩薩稻〉，取「道」與「稻」同音之趣，也是另一種疊加態。所以〈菩薩稻〉其實就是菩薩道，於此道上，菩薩含情潤生，化育萬物，滋養眾生。

菩薩道與稻子的關係為何？大乘早期經典中有《佛說大乘稻芉經》，此經也是在耆闍崛山 (Gṛdhrakūra)，就是靈鷲山所說。經中具壽舍利子向彌勒菩薩摩訶薩如是言說：「彌勒！今日世尊觀見稻芉，告諸比丘作如是說：『諸比丘！若見因緣，彼即見法；若見於法，即能見佛。』作是語已，默然無言。彌勒！善逝何故作如是說？其事云何？何者因緣？何者是法？何者是佛？云何見因緣即能見法？云何見法即能見佛？」

彌勒菩薩的回答單刀直入：「……所謂從種生芽，從芽生葉，從葉生莖，從莖生節，從節生穗，從穗生花，從花生實。若無有種，芽即不生；乃至若無有花，實亦不生。有種，芽生；如是有花，實亦得生。彼種亦不作是念：『我能生芽。』芽亦不作是念：『我從種生。』乃至花亦不作是念：『我能生實。』實亦不作是念：『我從花生。』雖然，有種故，而芽得生；如是有花故，實即而能成就。應如是觀外因緣法因相應義。」

是則台灣盛產稻米，是台灣人的主食，但大概很少人能夠從稻米的生長現象與步驟體會佛法因緣觀，與法爾如是的如如實相觀。此經依十二支說因緣緣起，以及逆十二因緣修觀，乃是回復本來面目應有的基本認識，我們在《圓覺經》等其他大乘經典中都得到類似的教學。張振宇此〈菩薩稻〉提醒了我們修行菩薩道時，應該細察遍在我們生活的每一處、時的佛法。

〈禪悅〉指的是透過禪修的經驗而得到的喜悅。佛教有四禪八定，禪悅也因禪定的程度而分層次，所謂初、二、三、四禪各有其禪悅也。

沒有修禪，或不接觸佛法的人，必會受八苦，即生苦、老苦、病苦、死苦、愛別離苦、怨憎會苦、求不得苦、五陰（蘊）熾盛苦。現下的欲望世界種種誘惑使人的貪慾愈加熾盛，窮一生追求名利財色，造成種種痛苦，故深陷輪迴。天臺智者大師於其《釋禪波羅蜜次第法門》亦提到眾生常被欲火所燒，熱惱不

〈禪悅〉2019 油彩畫布 100 × 100 cm

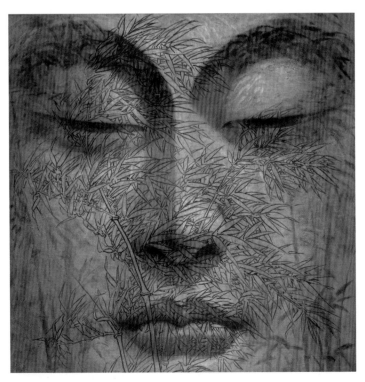

〈竹藪中〉2014 油彩畫布 134 × 134 cm

安，若能修習禪定則可「深心慶悅，踴躍無量……」。前面提到的《佛說大乘稻芉經》中佛陀以十二因緣排序說明苦的源頭。佛教主張以禪修來解脫八苦，且在四禪中，修者各能體驗其「禪悅」次第，象徵逐漸脫離苦的糾纏。

根據南傳佛教的《清淨道論》，初禪為「已離諸欲，離諸不善法，有尋有伺，離（欲）生喜樂，入住初禪。」到二禪時「尋伺止息故，內心專一，無尋無伺，定生喜樂，入住第二禪。」三禪是「由離喜故，住於捨，正念正知，以身受樂，入住第三禪。」三禪仍有樂為心受用，故為樂粗，禪支亦弱。四禪時則寂靜作意，不執取三禪，得入四禪。張振宇的〈禪悅〉中，法相與周遭自然已融為一體，似乎已經是到「小我」與「大我」融合為一的境界。

〈竹藪中〉的命題借用日本文學家芥川龍之介 (Ryūnosuke Akutagawa) 同名著作，亦為名導演黑澤明 (Akira Kurosawa) 的經典名作《羅生門》(Rashomon) 的主要文本。作品內容講述武士遇害身亡後官方調查過程中，目擊者們描述的情況各有落差。

張振宇於是質疑「真相是什麼？」每個人因立場之故，對事件認知、記憶儲存、敘說解釋的角度都不盡相同。這不但與《華嚴經》的「三界唯心」及《金剛經》的：「若世界實有，即是一合相」不謀而合。張振宇此圖中除前景的白描竹林清晰可見外，背景虛幻難以掌握，反映了現實世界正是由人心的虛實相交組成，更可延伸到整個宇宙是由無數眾生心意識交織成的因緣網絡形成，而實是緣起性空，虛實相交，理事互融的佛法界。

回歸靈性法界的探索
——「一大事因緣」：

從「史詩」系列到「遊戲傳法」系列，張振宇今年的展覽巨細匯遺地從深奧的佛理到能夠接引眾生的方便法門，兼顧到了修行有成與對佛法好奇的觀眾。透過小我、大我、無我，以法界為主軸，此次展出的作品含攝從古到今的東、西文明，既彰顯了法界的圓融，又凸顯了個別宗教、文明的獨特性。貫穿其間的是「靈性文化」訊息的傳播與「法界圓融」的實現。

「靈性文化」的辯證首先要求觀者抱持開放的態度，破除長久以來根深蒂固的思維。如在西風東漸之際，西方文明帶來了「透視」的原理，一時間東方藝術家頓覺落伍，不科學，故而藝術教育大力「改革」，唯以西學是從。實際上，無論是東方或西方，從來的「視野」取決於立論的高度。西方自文藝復興發展出來的「透視」單從「肉眼」觀察，而東方自早就從「心眼」體悟，創造出可居、可遊的山水，於是乎一種長軸與長卷成為最適合支撐心眼藝術的空間與形式。西方藝術以科學為基礎的透視，很難可以如東方藝術無限想像與延伸。後來西方在極度科學、理性發展後，也因反省而出現了「存在主義」與「意識流」等以哲學、心理學途徑開發文學、藝術領域的嘗試，說明西方也不是一個堅固不變的概念。可惜當保羅克利從意識流發展出筆者認為是「心象抽象」時，東方人又覺得是西方的先進，沒有自覺此實為東方的本來面目。到底西方進步還是東方超然呢？從佛教法界觀來看，就是緣起性空、無有差別的「一合相」。泯滅自他對立後，既可以接受西方，也不必否定東方。

再以眼睛為例，佛教分為肉眼、天眼、慧眼、法眼、佛眼。透視學僅屬於最低層次的肉眼「真實」，實際上是一種「眼障」，僅限於眼睛視界所能涵蓋、還有眼力所能及的範圍。從佛眼的高度，觀照到的是法界，包括過去、現在、未來三世的所有現象一時俱現，就如一時間從共享的雲端下載所有訊息，我們姑且稱之為雲端法界。張振宇在「史詩」系列中的多重時、空、文明疊加，不正是與此雲端法界下載概念相同。

張振宇從直觀委拉斯貴茲的〈教皇英若森十世〉與林布蘭晚期的自畫像時得到的神秘體驗讓他確認作品依然保留著「靈魂當下存在感」，也就如下載封存在雲端法界的「現場訊息」。從佛眼的視野，因一時俱現故，沒有在場或不在場的差別。張振宇作品中「儲存」的訊息是他實踐生活、修行佛法、創作藝術的精華，就在雲端法界，等待有緣人來下載。此非告示佛陀與我同在的「一大事因緣」為何？

浮世曼陀羅 ──

張振宇「量子臉書」系列的俗聖之辯

白適銘（國立台灣師範大學美術系 教授兼系主任）

宗教，對許多人來說，不啻是信仰的代名詞。信眾透過各種形式的信仰行為，演繹宗教原有的世外意象，或莊嚴教主教派之正典威儀，或激勵勸善抑惡的教化寓意，或象徵凡人心靈依歸，或借喻脫逸世俗的超自然世界，藉以建立其有形化、視覺化、世俗化的傳布基礎。由深奧難解的典籍義理，轉至通俗可見、可喻、可感、可親的布化內容，視覺化或世俗化成為宗教繁衍的重要手段，信仰若無法透過對信眾廣泛而有效的傳播，則難以成為宗教，反之亦然。更言之，宗教不離世間，因信仰而繫之、而成立，俗聖二途，正處一線之隔。

自古以來，宗教教義或信仰內容透過視覺化、世俗化之手段加以傳布的現象，甚為常見，尤其是對增進一般俗眾的理解而言，更不可或缺。西方藝術史上不乏其例，文藝復興三傑分別創造的「創世紀」、「逐出伊甸園」、「聖母子」、「耶穌受難」、「最後的晚餐」、「最後的審判」等史詩般的聖經故事，不僅成為人類藝術成就之最高典範，其深具人本精神的創造性更影響後世數百年，歷久而彌新。佛教自西域、天竺傳入漢地，除活躍的翻經活動之外，更造就中國中世紀佛教藝術的蓬勃發展，「佛傳故事」、「淨土變相」、「佛陀涅槃」、「五百羅漢」、「飛天伎樂」等經典圖像蔚然鑫起，更傳布於日、韓東土等地。

對中、日、韓或台灣等東亞地區的群眾來說，佛教、天主教、基督教等外來宗教，在不同時期及地區被傳布，其影響範圍、程度各不相同，至今已內化成其信仰中的重要組成，並因時因地制宜，發展出諸多「在地化」的特色。對一般社會大眾來說，透過宗教或信仰行為累積的現世功德藉以趨吉避凶，有其務實性的社會功能，然而，尤其是外來宗教的異地傳布是否如此容易？唐代大文豪韓愈（768-824）曾撰〈諫迎佛骨表〉一文以己命死諫唐憲宗，視佛教為異端邪說，成為中國古代知識份子反佛教傳播的顯例，更為其後的武宗滅佛埋下火種。

韓愈捨命反對迷信的理由，主要來自佛教內部的腐敗弊端、為政者摒棄先王之道，以及市井百姓為求現世利益而「焚頂燒指」的荒誕行徑等而起。透過極其激烈的口吻，譏諷歷朝君王因崇信佛教而「亂亡相繼，運祚不長」、「事佛求福，乃更得禍」；認為「佛本夷狄之人，……不知君臣之義，父子之情」，有違中土儒教禮儀義理；譏諷群眾斷臂臠身作為供養，導致「傷風敗俗，傳笑四方」之窘境，國家豈可不亡？社會豈可不亂？作為諫官的他，雖秉持耿介直言的舉動，大膽言奏，然不僅未獲採納，更惹怒皇帝而欲置之死地，最後被貶官至邊僻瘴癘之地潮州任刺史。

韓愈前往貶所途中所作詩文，最能反映此時萬念俱灰、前途茫茫的心境：「一封朝奏九重天，夕貶潮陽路八千，欲為聖明除弊事，肯將衰朽惜殘年？」（〈左遷至藍關示侄孫湘〉），此段被貶時間雖不長久，返回長安後任職國子監，此時，唐憲宗被宦官所弒，生平第二次貶官終至落幕。然而，唐朝繼因宦官亂政、朋黨傾軋、藩鎮割據而內外交逼，而不得不走上滅亡之途。貶官雖為個人事件，

卻與國家存亡息息相關，造成士人三緘其口、奸佞趨勢崛起的逆境，一發不可收拾。這一幕，鮮活地勾勒出古代知識分子的職場悲劇及人生愁悶，關心民瘼、存續國祚乃經世大道，卻因遭誣受貶而進退兩難、常處仕隱矛盾困境的常態。

不過，進入宋代之後，佛教已普遍受士人階層信仰，儒釋道三教兼修或採取「外儒內道」、「外儒內佛」人生態度者比比皆是，顯示平衡入世、出世理想矛盾的對應方法，以追求隨緣自適風氣的盛行。北宋大文豪蘇軾（1037-1101）屢經政治磨難、身世坎坷，在不斷遭貶受辱、偃蹇林壑的過程中，佛、道、禪遂成其精神支柱，自稱東坡居士，與雲庵克文、道潛清順等禪林巨擘、方外之士過從甚密。《冷齋夜話》引蘇軾與禪僧詩偈戲答如：「惡業相纏卅八年，當行八棒十三禪；卻著衲衣歸玉局，自疑身是五通仙。」（卷七第九七，「哲宗問蘇軾襯章道衣」條），或詩文唱和：「絕學已生真定慧，說禪長笑老浮屠」（〈贈黃山人〉），顯示其對跳脫俗聖方外之交的熱絡。

蘇軾雖具鴻才、擅詩文，然而貫串其在政治出處、文藝創作及生命哲學各方面的，卻可說是以大乘佛教「空觀」、「中觀」思想為核心。尤其是禪宗「即眾生而成佛」、「即煩惱而成菩提」的理念，主張不偏不倚、謹守中道的教義，更切中蘇軾及當時士人之內心需求。蘇軾諸多在文學藝術上開創新境的理論，也與此有關，他曾提出「以筆硯為佛事」的說法，反映北宋文壇詩禪合轍的風尚，此種超

越聖與俗、出世與入世等對立框架的生命哲學與創作動向，更深深影響同時代及後世數代的士夫、文人。與蘇、黃為摯友的李公麟，生平亦多繪儒釋道三教及世俗遊騎人物，世稱其「華嚴會人物」、「龍眠山莊」比美唐代畫聖吳道子及南宗之祖王維，畫名之高可見一斑。（北宋・佚名，《宣和畫譜》，卷七）

張振宇來自信奉天主教之家庭，從小熟稔西方宗教文化，父親雖未要求入教，卻經常以「追求真理」之訓告耳提面命。與佛教的因緣，來自二十七歲時獲獎學金赴美深造之時，因夜間噩夢連連，他便開始誦念《地藏菩薩本願經》作為安心消業之鑰，並埋首研讀各種佛經及佛學著作。在精勤持念一週之餘，地藏菩薩竟化現眼前，為其摩頂安撫，遇此神蹟之後，身心靈皆得安住，更增進其虔誠信仰之意志，開始學習打坐參禪，並漸有靈覺感應，入定中甚至獲得千手千眼觀音親授法器，似賦予其「特殊」任務。

此種奇妙而殊勝的超自然體驗，彷彿跨越人神界線，雖然常見於坐禪修行者，代表其修行次第與成果，但對張振宇來說，不論是創作或修行，都具有不凡意義，象徵邁入一種由俗入勝或跨越俗聖兩界的辯證之路。歷史上，繪製宗教圖像者多為藝師巧匠，屬民間技藝一派，例如佛陀相貌有「三十二大人相、八十種隨形好」之軌制，不可隨意踰越，故少有創造；另不論是佛傳、本生故事或經變，抑或累劫千佛、八大菩薩、羅漢、天龍八部等圖像各異，若不諳經典儀軌、缺乏技術指授，亦難成就莊嚴法相，故而更重匠門傳承，

旁人介入不易。張振宇面對佛教藝術創作中的俗聖之別、藝道之異的矛盾辯證，於此才真正展開。

具體來說，其所從事的佛教圖像創作，如何進行形式歸類與意義界定？與佛教藝術既有體系有何連結及差異？在當代藝術各項領域中，如何定位？呈現何種當代意義？如何感動非教徒身分的觀眾，並進而成為當代社會的一部分？這些問題，檢視其如何求取平衡，並超越俗聖之別、藝道之異歷史框架的方法，不至於落入匠師門戶或局限於說教，又不脫離藝術創作之範疇。或者是說，作為一位具有靈修體驗的藝術家，如何排除僅是傳達修行體驗的目的，進而將深奧難解的經典義理、儀軌圖像，透過創造性的有形化及視覺化，兼具傳達社會的世俗化等手段，完成其特殊任務，將是關鍵所在。

上述提問，牽涉一個最為核心的問題，即為：創造性的宗教藝術是否存在？事實上，這個問題更牽涉到宗教藝術如何進入俗聖兼及、由藝入道的辯證可能，並可窺見知識分子和工匠之間的根本差異。上述北宋名士李公麟的個案雖不多見，但可為這個問題做一註腳。史載「學佛悟道，深得微旨」、「以其耽禪，多交衲子」（南宋・鄧椿，《畫繼》）的佛教徒李公麟，備有過人畫藝，曾繪製〈長帶觀音〉一作，評者曰：

今觀此像，固非世俗可以彷彿，而紳帶特長一身有半，蓋出奇炫異，使世俗驚惑，而不失其勝絕處也。比見伯時為延安呂觀文

吉甫作〈石上臥觀音像〉，前此未聞有此樣，亦出奇也。（北宋・李薦，《德隅齋畫品》）

可以想見，李公麟所作佛像，不只非祖述工匠譜系，少見說理教條，同時常有出奇致勝之舉，經常「獨創」畫樣，造成世俗驚撼，卻能獨獲士夫圈之不少佳評。

此處所謂的「絕勝處」，可以與上文所作佛像「深得微旨」的評語對照並讀，顯示李公麟因為學佛有所證悟，更能展現佛像背後的精微大義，畫工難以比擬，而其所面對的觀眾自非一般的俗眾黎首。此外，李公麟又曾繪製〈自在觀音〉之像，一反世俗流行之畫法，作「跏趺合爪，而具自在之相」，自言：「世以破坐為自在，自在在心不在相也」，顯示其不願盲從附會之士人風範。（鄧椿《畫繼》）此處最重要的是，李公麟不僅跳脫僵化思維，成功完成具創造性的佛像製作，更體現俗聖之異，「自在在心不在相」的意義在於破除皮相描繪，入圖畫三昧，直指傳遞「心印」、「心法」的重要性。

另一方面，佛像製作過程中，繪製者因遇神蹟化現而有所感應，亦屢見於古代文獻記載。傳晚唐五代某佚名畫家作〈被髮觀音變相〉時，即不依圖像法制，特別將觀音置於水中石上，作「被髮按劍而坐」之相，想必威武鎮定如戰場梟雄，聞之令人膽寒色變，世所罕見，亦頗見新意。據載乃因「觀世音聞聲以示現」、「現此身而為說法」資以度化芸芸眾生，而有此像。（李薦《德隅齋畫品》）此處所謂創造性的佛像繪製，增加更多神話色彩，

作為連結俗聖之橋梁，即便如菩薩等地具有無邊神力，說法度化之時，仍須因人身業力之差異而有所變通。

由於度化眾生所需，佛法亦須通權達變，而作為其將教理經義有形化、視覺化及世俗化的佛教藝術，莫不如此。不過，對於文人畫家來說，不論是經由參禪證悟或感應會通，必須「心通意徹」—亦即得超凡入聖之法要、通天人之際的過程，使能獲致「直造玄妙」之境界。（鄧椿《畫繼》）在造形上，因神佛超然物外，凡人難以模想，有賴證悟通徹者，故而「寫仙佛聖賢，必得世外之姿，日星之表，……皆非尋常可以摹其神情。」（清·范璣，《過雲廬畫論》），繪者若非「得自天機，出於靈府」（北宋，郭若虛，《圖畫見聞誌》，卷一），終難有所成就。由俗入聖或跨越俗聖，已成為知識階層判斷佛教繪畫優劣之重要準據，即所謂得「心印」之術、入「心法」之門。

張振宇自一九九二年於入定中見觀音化現起，開始萌生創作念頭，當時參考藏傳或密教圖像，僅進行零星實驗。歷經十年醞釀，遲至二〇〇八年之後才正式進行佛教繪畫創作，於今已歷十餘載。從原本相對陌生的情況，歷經諸多摸索蛻變的過程，從一圖多作的嘗試階段到連篇累牘的經典大作，從銘心絕品的抒情小品到蕩氣迴腸的史詩巨構，終能建立自身風格，為當代佛教藝術建立標竿。在早期作品上，如〈地藏菩薩〉、〈乘願再來〉、〈宇宙即道場，萬物皆供養〉、〈花雨妙供〉（以上 2009 年）、〈極樂世界〉、〈普賢菩薩〉（以

上 2010 年）等，除了可以見到多半採取中軸對稱的單尊造像形式外，敘事情節尚未多見，多依附於背景陰暗深處。強調主尊，尤其是無憂無懼、閑和從容的面部表情，以及頂天立地、堅毅穩重的肢體語言等表現，成為畫面重點，更強調神尊精神力量或法力的強大。

同時，為了增添畫面趣味，或更能突顯情境，張振宇巧妙利用象徵性之手法，有效活化單尊造像在視覺呈現上的不足與單一。例如以狂野奔騰、焦躁不安的色塊筆觸，象徵一個渾沌流蕩的時間狀態，藉以與不動如山的釋尊形成強烈對比。或者主尊之輔助，例如以十八層地獄般的冰冷建築及熊熊火焰，代表煉獄深淵；以漫舞天際的無數奇花異鳥，代表《阿彌陀經》佛國樂土中的各種供養。此種單尊造像加上輔助符號的變通作法，一方面省卻民間佛像中過剩的怪力亂神與翻模復刻般的千篇一律，另一方面轉向直指人心，讓觀眾得以更集中心思對神尊的威儀及法力產生感應。

此後數年，走過青澀摸索期的張振宇正蓄勢待發，這段基礎更成為其跳脫傳統、自立門戶的拓展期，其巨大創造能量，更宛若滔天巨浪般不擇地傾瀉而來。群像的出現，作為一種徵候開始顯現，不論是構圖經營、畫面強度或觀眾感受，象徵其進入更大自我挑戰的起始。宛若受到京都蓮華王院本堂三十三間堂千尊觀音氣勢震撼而完成的〈三十三觀音〉（2012）可謂此時重要代表，這種來自對應群像實物、實景的創作，與其說是援引經典或借用古人，更接近參禪行腳時所獲致的

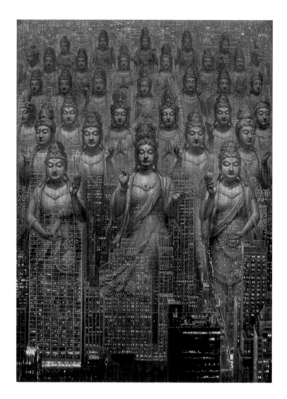

〈三十三觀音〉 2012 油彩畫布 297×217 cm

真實感應。對他來說,當代佛像藝術創作一直都是自主而證悟的,跳脫地域、時間、知識或技術的壁壘,自在而通脫,象徵佛法無邊、不離世間、不棄眾生而自轉常在的超越。

三十三觀音的圖像來源取自《法華經·普門品》,為觀音應化圖之屬,象徵觀音菩薩攝化法門之眾,藉由自在示現之三十三種形像,行強大法力、救諸種苦難之意。例如楊柳觀音、持經觀音、白衣觀音、魚籃觀音、水月觀音、延命觀音、灑水觀音等,不論是身形姿態、化現地點、所持法器或神蹟感應等皆各不相同,饒有趣味,此信仰多流傳於民間。三十三間堂的一千零一尊菩薩,皆為觀音三十三化身之十一面四十二臂千手觀音,

主尊坐像置於殿堂中央,其餘千尊立像並列其後,面容、服飾、配件、持物等洋洋大觀,威儀十足。

這個階段的實證性創作,雖然沿用部分早期作法,如肢體語言、符號象徵或對比性手法,不過,千尊菩薩群像與無以數計的摩天大樓相互交纏的超現實景象,卻是此階段趣味盎然的創新表現,開展出更為宏觀的視覺意象,同時藉由這樣俗聖之辯的鋪陳,闡述諸佛恆在、人間卻如夢幻泡影般虛無脆弱的感悟。宗教造像的目的,除透過莊嚴風儀的巧心形塑「使人瞻之仰之」,更須引發觀者因「其有造形而悟者」,始能由藝進道,補益風教。(佚名,《宣和畫譜》,卷一)故而,由相生悟乃造像之至要。北宋太宗朝畫院畫家趙光輔,曾作〈五百高僧〉的巨大群像,被譽為「資質風度,互有意思,坐立瞻聽,皆得其妙,貌若悲覺,以動觀者」,即是達成兼顧俗聖之需、撼動觀者以悟妙理的成功範例。(北宋·劉道醇,《聖朝名畫評》,卷一)

在張振宇數十年如一日的習禪修法期間,藉由證悟之過程,逐漸開展出更多局面,使其當代佛教藝術之創作,進入集大成式的匯流期。作為這個時期的巨大標誌,即為「量子臉書」系列作品的出現,約自二〇〇八或二〇〇九年開始,至今仍持續發展中。根據潘安儀教授的研究所知,此系列顯示張振宇透過科學基礎,連結佛學中有關「萬法唯心」、「緣起性空」之說的實證成果。而此中的科學基礎,即量子力學中的「波粒二象性」,波代表能量,粒代表物質,可以衍化無窮,宇宙

萬物皆有此性，超越過往以「唯物論」建構世界的解釋，近似佛學所謂「臨虛」、「色空不二」的說法。（本書專論〈靈性美學—當代量子臉書佛教藝術〉，頁8-9）

此外，有關與臉書概念結合的原因，他自稱：「想要把我學佛的心得，用圖像表達出來，我一開始的時候，是用傳統油畫的形式來表達佛法。跟後來這些『量子臉書』比較，還是淺薄」，故而在此系列中「把佛學的精神內化，將當代語言和個人的藝術發展，結合在一起」。此段自述，象徵其化蛹蛻變的實證歷程，雖然他仍沿用早期兼採寫實主義及超現實主義的表現手法，但在學理基礎及圖像建構上獲得更大擴充，孕育出更為堅實穩健、氣勢磅礡的巨作奇觀。同時，所謂借用臉書這種「當代語言」作為媒介，亦即方便法門，進行與當代觀者、有緣大眾的視覺溝通，並分享創作修行互通的感應成果。

這個系列最大的共同特徵，亦即僅保留過往畫面中的主尊偌大臉部正面，布滿畫中，象徵佛法無所不在、佛法在世間、冥冥之中自有神明的意涵。同時，將原本作為輔助的其餘圖像、符號，同樣採用穿透彼此、共融一體、亦實亦虛的手法，強化《心經》中「色不異空，空不異色，色即是空，空即是色」的說法，照見本性、五蘊皆空，而離一切苦厄。為何臉部如此重要的理由，他說：「臉代表整體、大我、法界、佛、菩薩，關懷的是心念、眾生、個體。……也就是整體與個體、法界與心念、佛與眾生不二之意」，這種想法，顯示其對「色空不二」、宇宙共命理論的真實體認。

彷若長篇史詩般的此期作品，不僅立論宏偉壯闊，規模連篇累牘，其所涉及之經典內容與畫面尺寸，更可謂空前之舉，展現以圖畫莊嚴佛法、方便傳法之願力願行。包含〈法華經〉、〈金剛經〉、〈華嚴經〉、〈心經〉、〈地藏經〉、〈阿含經〉及〈論語〉、〈二十五史〉等兼具儒、釋、道八部經典巨著，匯通三教法脈流傳、經義旨要，如脫離有形軀殼穿越無盡時空，與諸佛神明、偉人英靈比鄰聞道之奇幻境界。以作為本系列初期巨製的〈金剛經〉作為範例，可以知道，張振宇採取的手法及概念一如上述，然而他卻一改過往長寬不一的畫幅習慣，一貫採用高達三公尺見方的正方形畫布，來建立全新的視覺意象與系統性的強度與深度。

張振宇研誦《金剛經》逾三十年之久，多受啟發，他認為佛祖世尊「度盡一切眾生」的悲憫宏願，才是「真正驚天地、泣鬼神、偉大的智慧、藝術大宗師」，並成為其發心作畫之緣由。此作採中軸對稱式之構圖，自中線由下而上、左右彈性分布，援引人類文明史、世界藝術史中經典名作的圖像及畫面；思想層面上更兼容儒、釋、道、印度教、基督教、希臘哲學等，跨越人種與物種、信仰與流派、個人與世界、生命與超越的有形界線。尤其是置於佛陀正下方象徵人類的嬰兒，在古往今來滾滾歷史長河、浩瀚寰宇中特別顯得渺小，顯示俗聖連結之重大意義，同時突顯經文中「一切有為法，如夢幻泡影」、「諸行無常，是生滅法」的微言大義。

其餘七部巨著的構圖方式與〈金剛經〉類似，但圖像運用及畫面組成的作法有所不同，例如〈法華經〉中軸線上特別繪入老子、莊子、孔子，強調三教合流、萬法歸一之理念，左右分置五百羅漢，旁增六道眾生，寓意一切有情皆得成佛、由俗入聖之浩大場面；〈華嚴經〉運用敦煌莫高窟諸多塑像及壁畫素材，中軸線上從七步蓮花、入山苦行、成佛證道、轉輪說法等，旁有諸佛諸天禮讚，象徵成道次第，莊嚴而歡愉；〈心經〉則以更具戲劇張力之手法，難以算計之裸體及交會男女，在強大漩渦順時動線的吸納下，或抱首、或握足、或遮眼、或蜷身、或消翳，象徵芸芸眾生如蜉蝣螻蟻般的脆弱，與無力抵抗輪迴的宿命。

〈地藏經〉的色彩特為鮮艷亮麗，彷若西藏唐卡的用色手法，以明王臉部替代佛陀或菩薩，強調地獄陰森恐怖之情狀。中軸線上的巨大陰莖象徵情慾，人類因貪、嗔、癡等而墮入惡趣，最終難逃凌遲酷刑，並流轉於六道輪迴之中；〈阿含經〉為小乘經典，畫面中軸線上由上而下，分別以釋迦牟尼佛生涯不同階段的立、坐、臥形象，表現自出生、出家、立願、苦修、證道至涅槃等的傳記故事。不僅年歲、姿容因時間差而各異其趣，更搭配具有戲劇效果的手部動作，如手指天地、無畏印、與願印、禪定印、說法印等，彰顯成佛過程中不同修行階段的法力、神蹟。其餘如文殊、普賢、彌勒、羅漢、四大天王、天龍八部、伎樂、世俗、牲畜等羅列周圍，場面壯闊，展現經文中諸佛師弟間輾轉相傳的涅槃之道。

〈論語〉出現老年孔子面龐，眼球中映照的萬里長城，呼應畫面中的盤古、伏羲、大禹、文臣、武將、近代政治人物，象徵歷代道統的傳承有序，與華夏五千年從篳路藍縷到登峰造極的演進軌跡；〈二十五史〉的手法與〈論語〉近似，重複亦多，不同之處如瞳孔處易之以漢代瓦當四神圖像（朱雀、白虎），鼻孔處易之以象徵龍族之龍首等，其餘仍作歷朝偉人如老子、玄奘、曾國藩、孫中山、蔣介石、胡適、毛澤東，以及相關之戰爭、史蹟等，古今交錯，成為一部歷經分合不斷的歷史縮影。

與上述匯通三教的七部經典巨著相對，量子臉書另出現其他類型，粗分之下，約含文化

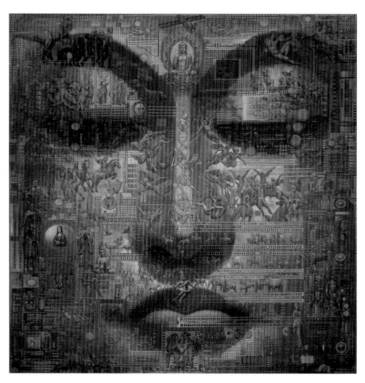

〈金剛經〉 2009 油彩畫布 300 × 300 cm

符號、當代轉喻、復古圖像、四大觀念、十地修行等多元類型，寓意不同，卻各具巧思趣味。上述諸種類型出現時間稍晚，尺寸縮小為經典巨著二分之一以下，採一米、一米三或一米五見方之統一正方畫面形式，細節較少，氣勢卻不減前者。首先，所謂文化符號類型，顧名思義，即採用大眾耳熟能詳的傳統圖像符碼，如〈馬可波羅之戀〉中的海濤遊龍戲珠，常見於皇家建築裝飾，〈不確定的秋色〉中的池塘風荷，慣為文人雅士所詠所尚，前者象徵華夏文明，後者代言人間淨土。

其次，當代轉喻類型，意指將電腦機件之積體電路（俗稱晶片），作為當代人傳輸訊息、連通外界不可或缺之媒介，由於其不斷進化之運算、存儲功能，已成為軍事、工業、資訊等廣泛運用之電子設備，如〈無量壽晶片〉中的電路模塊，象徵當代 IC 科技之日新月異、無遠弗屆，彷若佛法亙古常存、無邊無際之意。復古圖像類型，意指直接借用傳世古畫或石窟壁畫圖像，如〈彌勒菩薩遊戲成道圖〉中的嬉戲兒童，援引宋元以降之嬰戲圖圖像，象徵世代繁衍、寄語未來，〈化城喻〉來自敦煌莫高窟盛唐第二一七窟南壁法華經變同名壁畫，象徵釋尊施方便力，對怯弱眾生示以化城，鼓勵其勿因佛道難成半途而廢。

四大觀念類型，即為佛教教義中代表地、水、火、風等「四大」宇宙萬物組成元素，人類亦不例外。四大和合，人類即得安適，反之則疾病纏身，合與不合端賴因緣變化，緣起緣散為生命常態，不應執著分別，故說「四大皆空」。由於四大各具屬性，象徵堅性、動性、暖性及濕性，張振宇該類型四件組作，特別強調各種元素之差異，分別以土層、水波、烈焰、氣流作為形象化憑藉，帶領觀者由物質實相進入精神虛境的不同領悟。

最後是十地修行類型，與「四大」同為組作類型，代表大乘佛教行者發菩提心、行菩薩道時，歷經從歡喜地至法雲地之不同修行次第。張振宇梳理本類型作品時，並非望文生義或按圖索驥，而是回應《華嚴經・入法界品》所謂「華嚴十地」的記載重點，選擇具有畫面視覺效果的意象來加以繪製。這些圖像中的菩薩表情如一，眼簾微開下視、神韻從容閒適，作入定狀，而穿梭其表面的，則是有如定格般的浮光掠影，同時利用不同色彩之鋪陳及光影變化，強化情境氣氛，宛若電影情節剪接般，隨著菩薩冒險犯難，最終歷經十地之圓滿俱足。

綜觀以上諸種，顯示張振宇當代佛教藝術艱辛卻充滿願力的不同創作歷練，然而，佛法無邊，知識有限，不論畫像如何精巧變幻，只能說是帶領觀者體驗超凡入聖的方便法門。張振宇所開展出的總合格局，無異秉持《六祖壇經・般若品第二》「**佛法在世間，不離世間覺，離世求菩提，猶如覓兔角**」的真知灼見，象徵俗聖辯證、色空不二之宇宙道場（曼陀羅）。生為人身，難逃業報輪迴，浮世即為苦修道場，人類因五欲六塵而生劫難，佛法為涅槃解脫之舟，卻不離世間，《華嚴經》謂「眾生皆可成佛」，可知俗聖止乎一念之間。

以當代藝術弘法
以佛法加持當代藝術
讓眾生與佛結緣
對佛法生歡喜心、讚歎心
是我的大願

——張振宇

法華經

2008 油彩畫布 300 × 300 cm

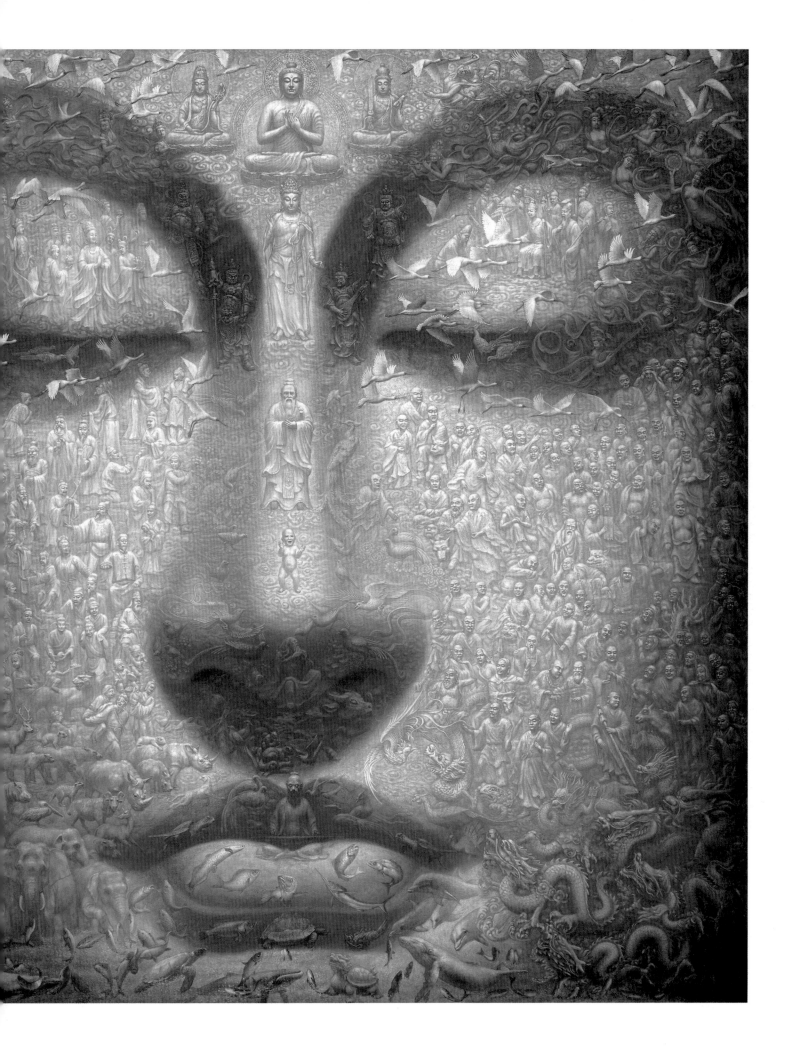

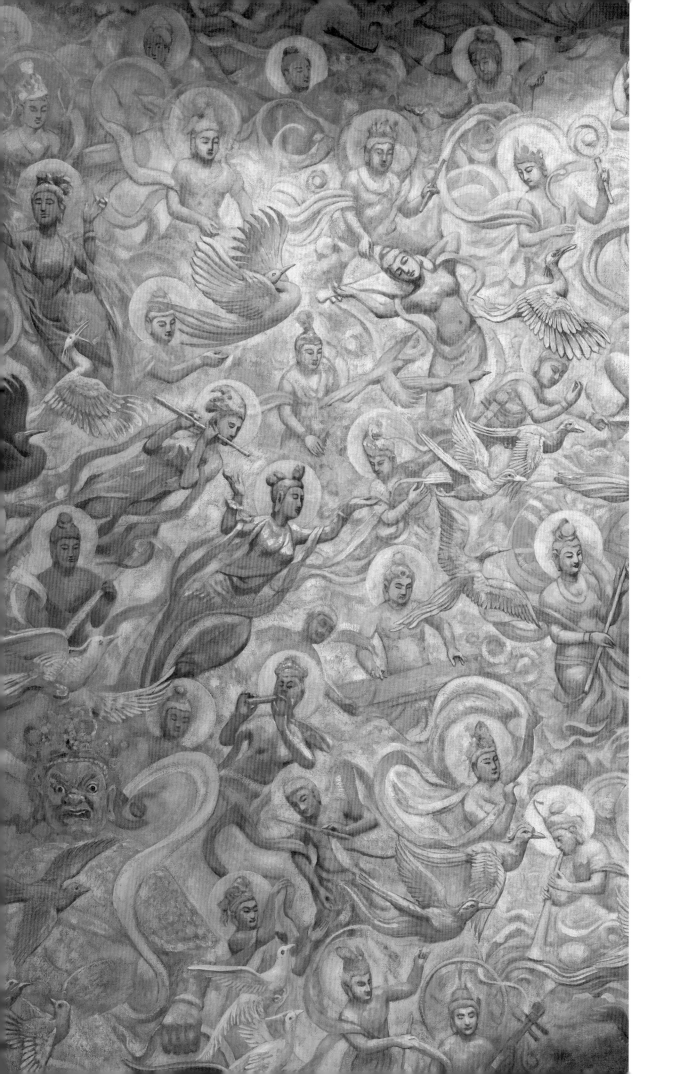

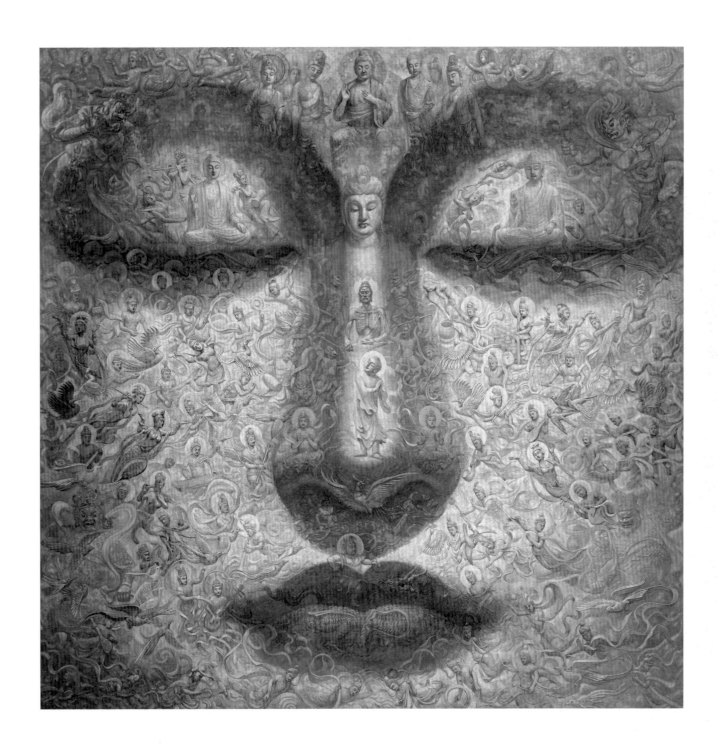

華嚴經

2015 油彩畫布 300 × 300 cm

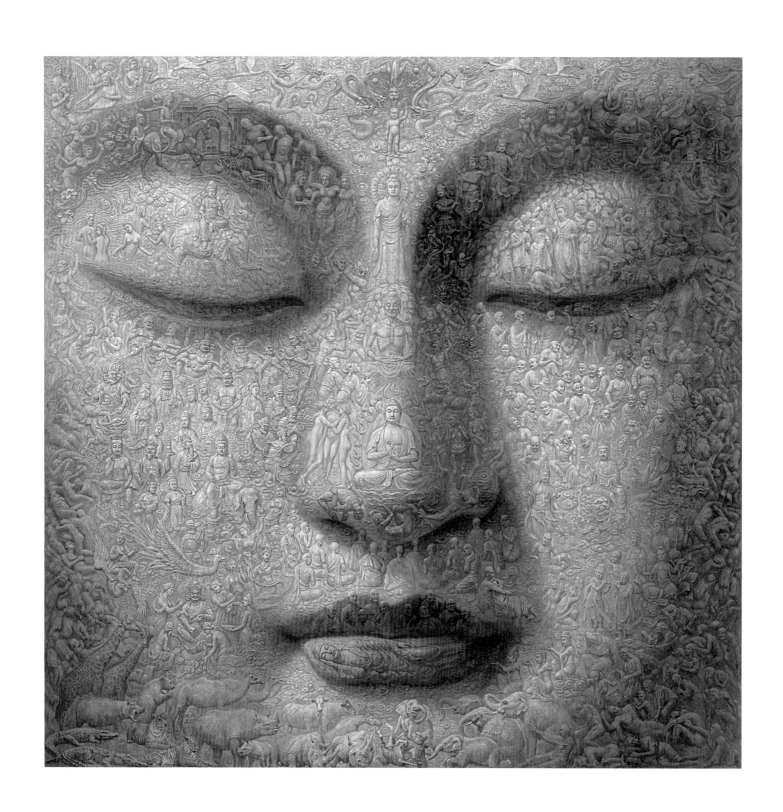

阿含經—釋迦牟尼佛本生記

2020 油彩畫布 300 × 300 cm

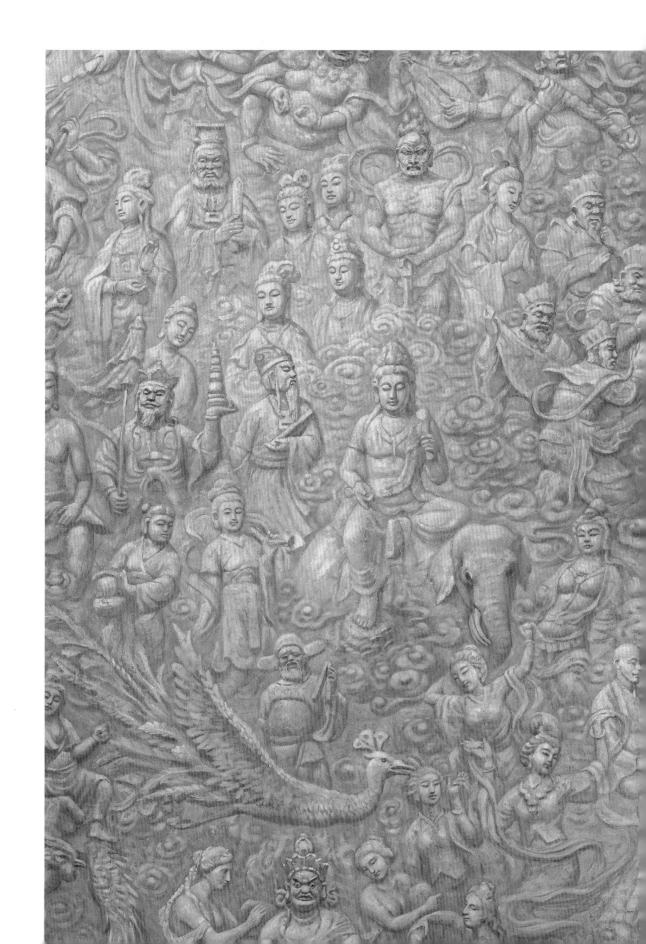

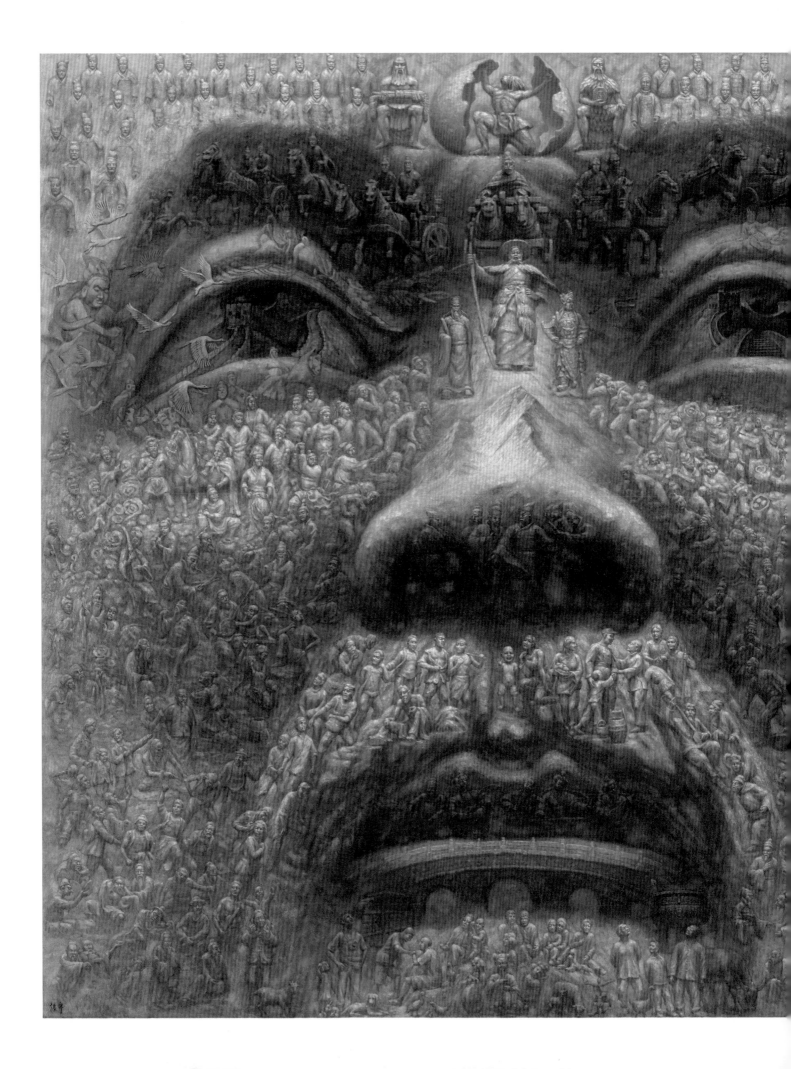

西方人／基督徒的世界觀我們耳熟能詳

因為我們學習了一百多年

而儒釋道的世界觀在當今世界猶如風中殘燭

儒釋道，尤其是佛家思想，是西方人望塵莫及的

時空性當然不可或缺！

這必然是孤獨而艱辛的，前衛與開創的一條路！

在廣大華人社會也多自覺、不自覺、半自覺的「改宗」

——西方人／基督徒的世界觀。

——張振宇

論語

2009 油彩畫布 300×300 cm

金剛經

2009 油彩畫布 300 × 300 cm

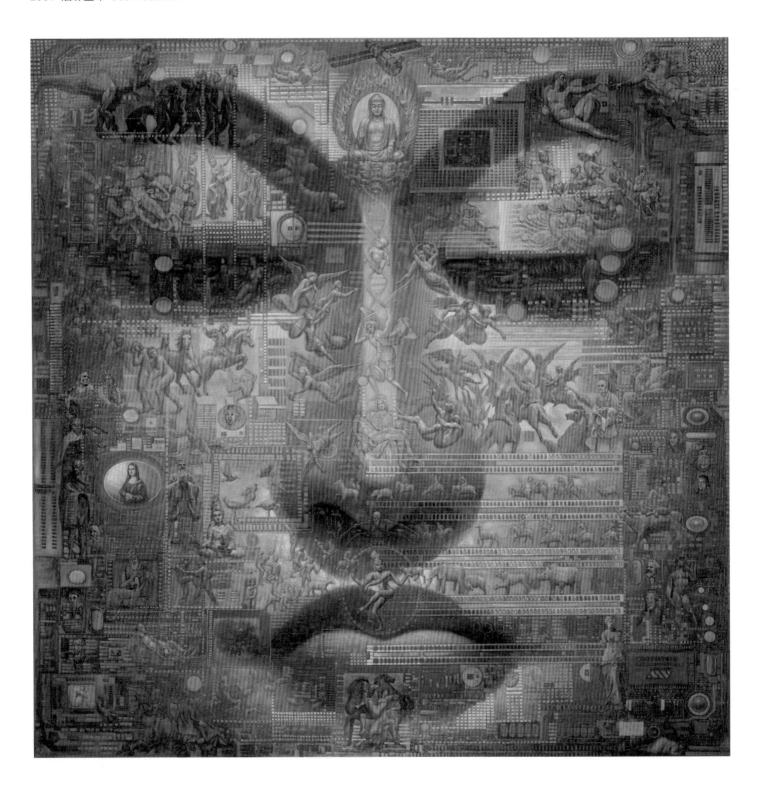

《金剛經》教我的偉大智慧之一是發大願！

須菩提問佛：「云何應住？云何降伏其心？」

天人師、世尊直答：「度盡一切眾生！」

這是真正驚天地、泣鬼神、偉大的智慧、藝術大宗師！

這才是真正的「善護念」「善咐囑」諸菩薩。

這就是明心見性直指人心，初發心即成正等正覺！

這就是佛法！

——張振宇

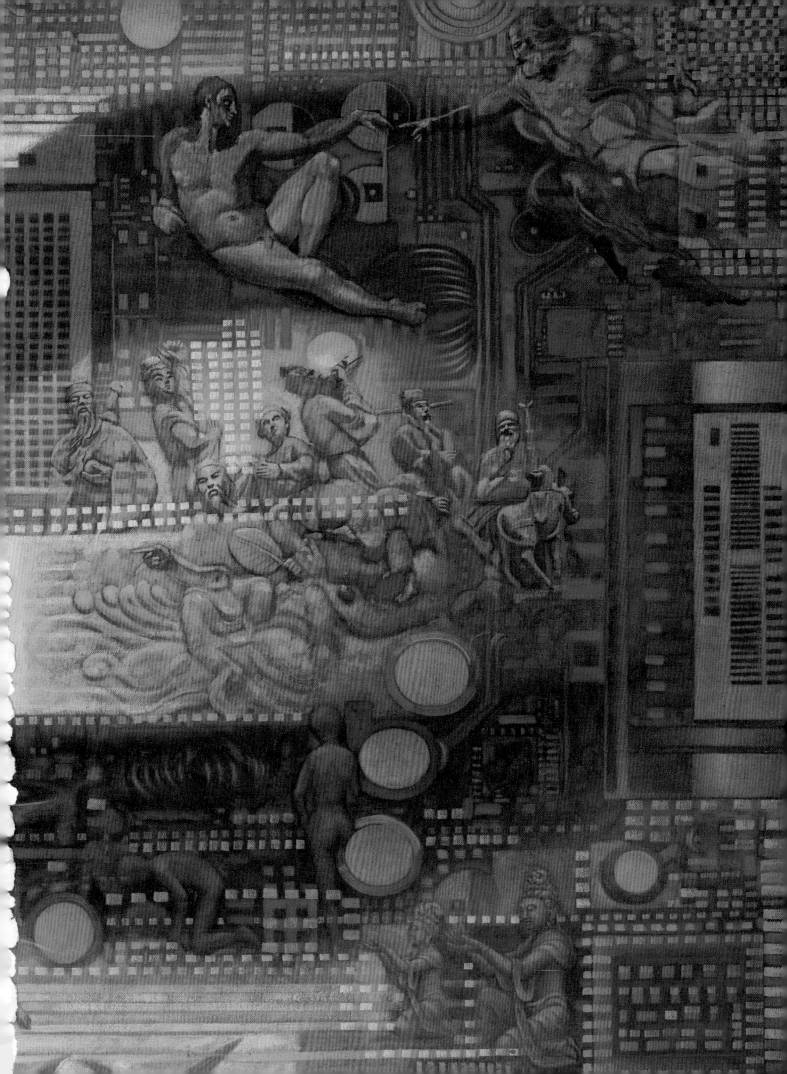

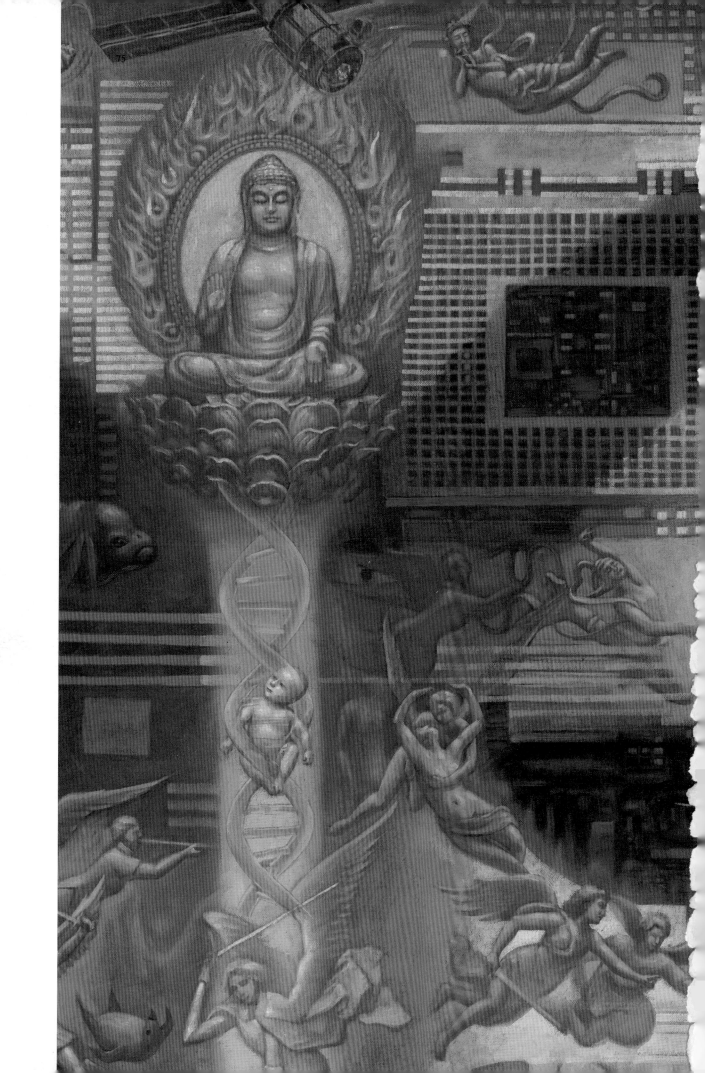

心經

2011　油彩畫布　300 × 300 cm

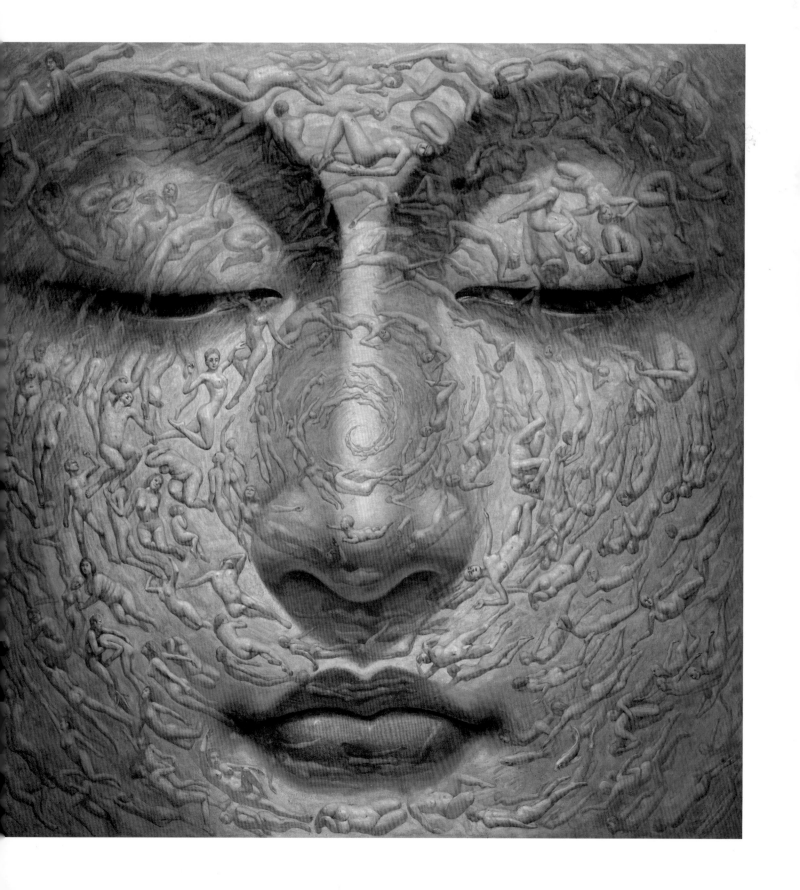

地藏經

2016 油彩畫布 300 × 300 cm

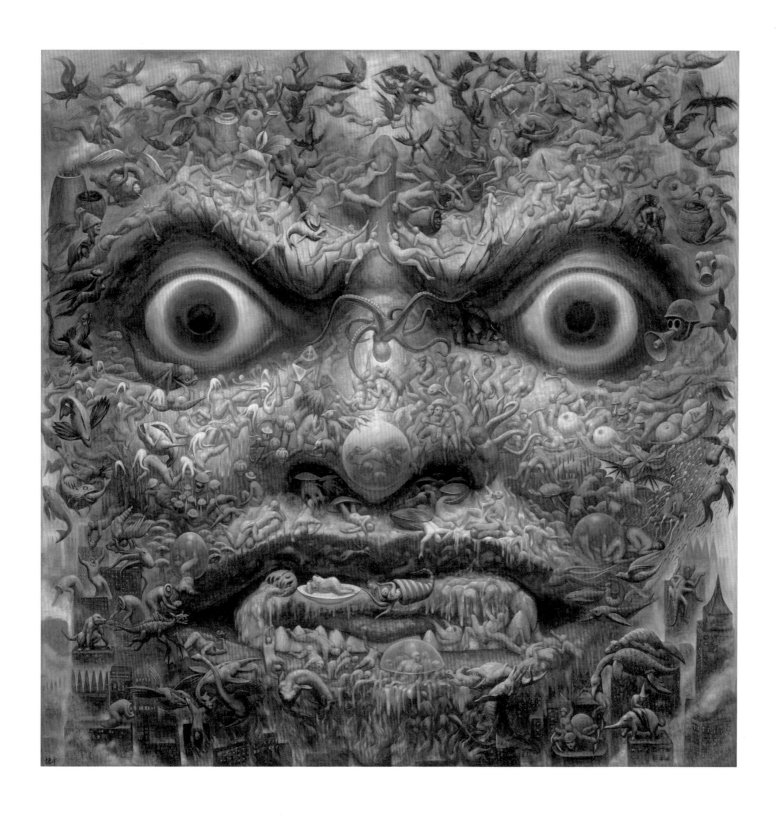

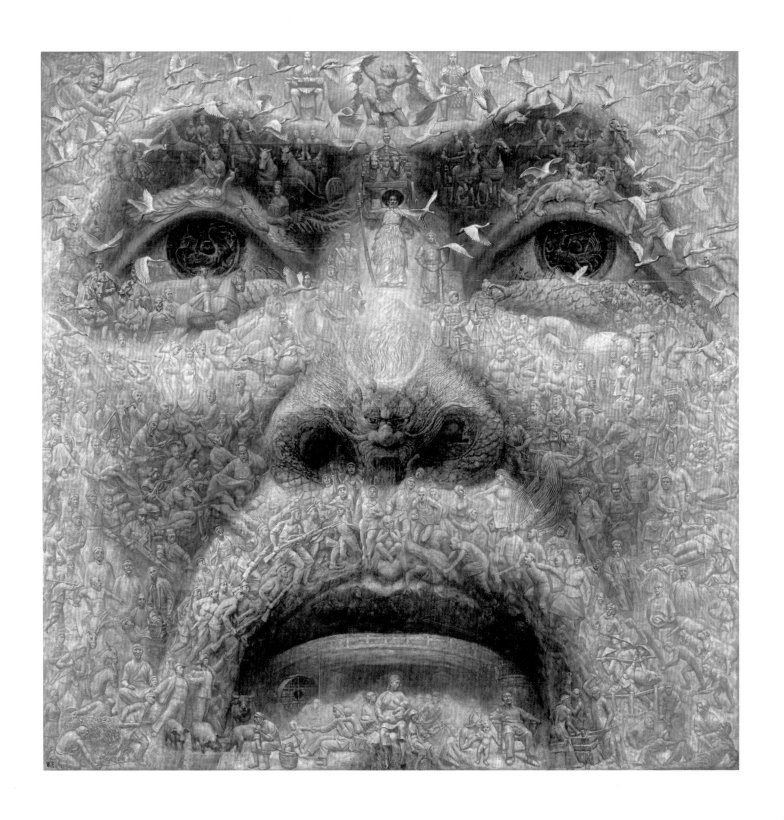

二十五史

2014 油彩畫布 300 × 300 cm

三十三觀音

2012 油彩畫布 297 × 217 cm

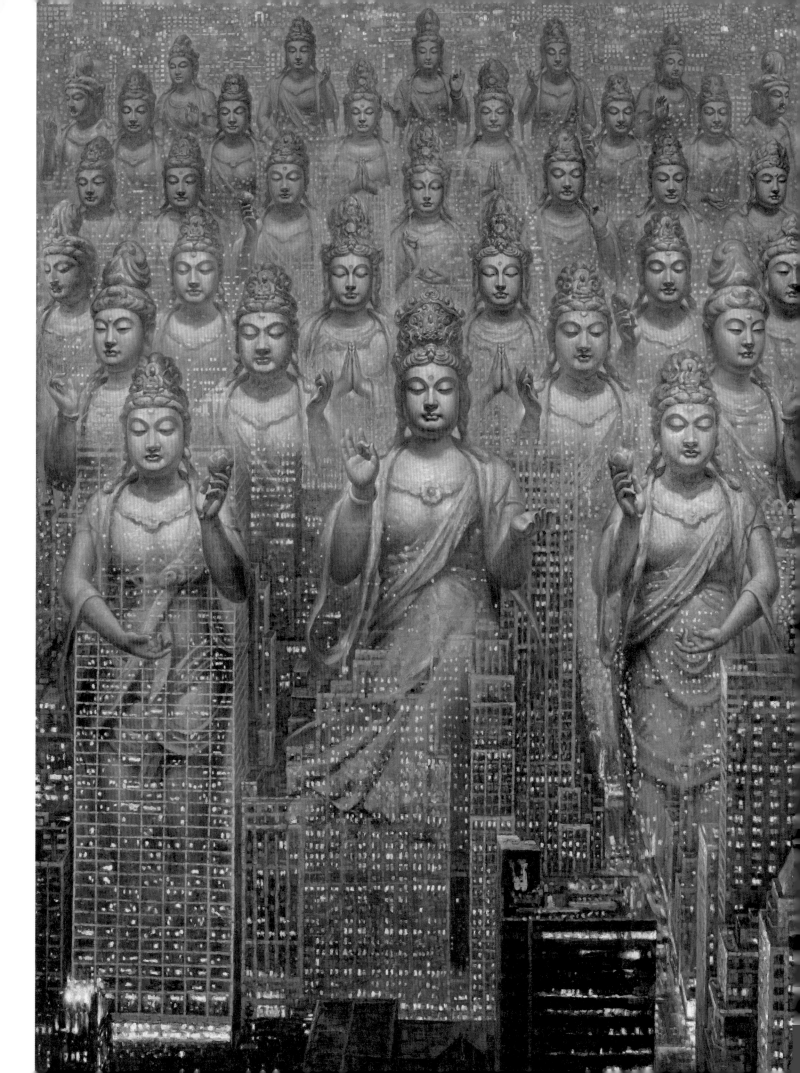

應無所住而生其心

2020 油彩畫布 118 × 105 cm

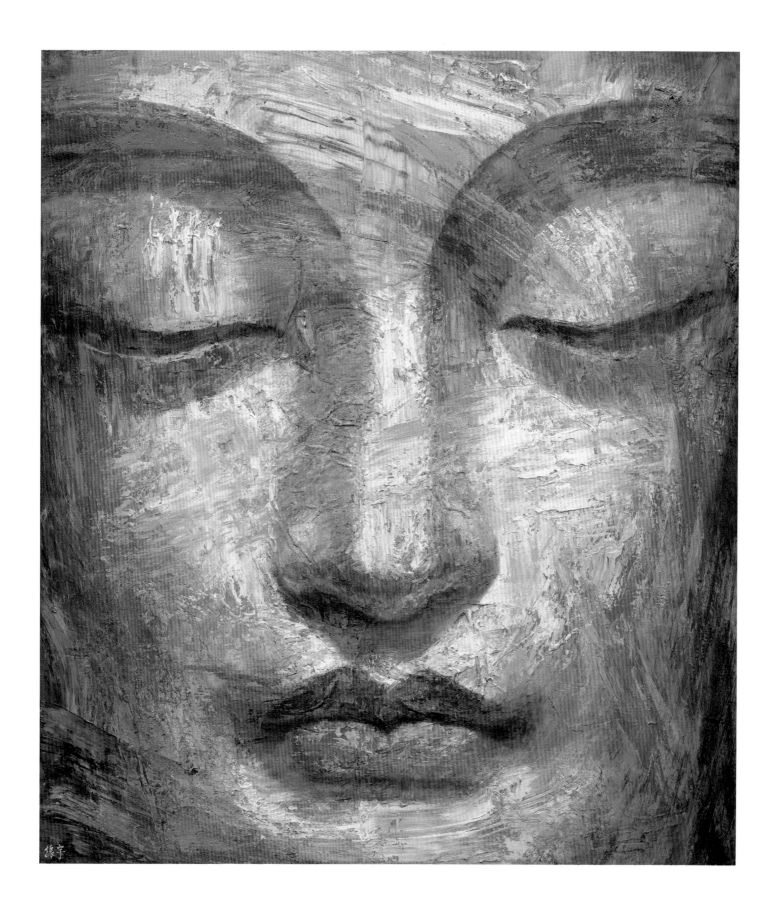

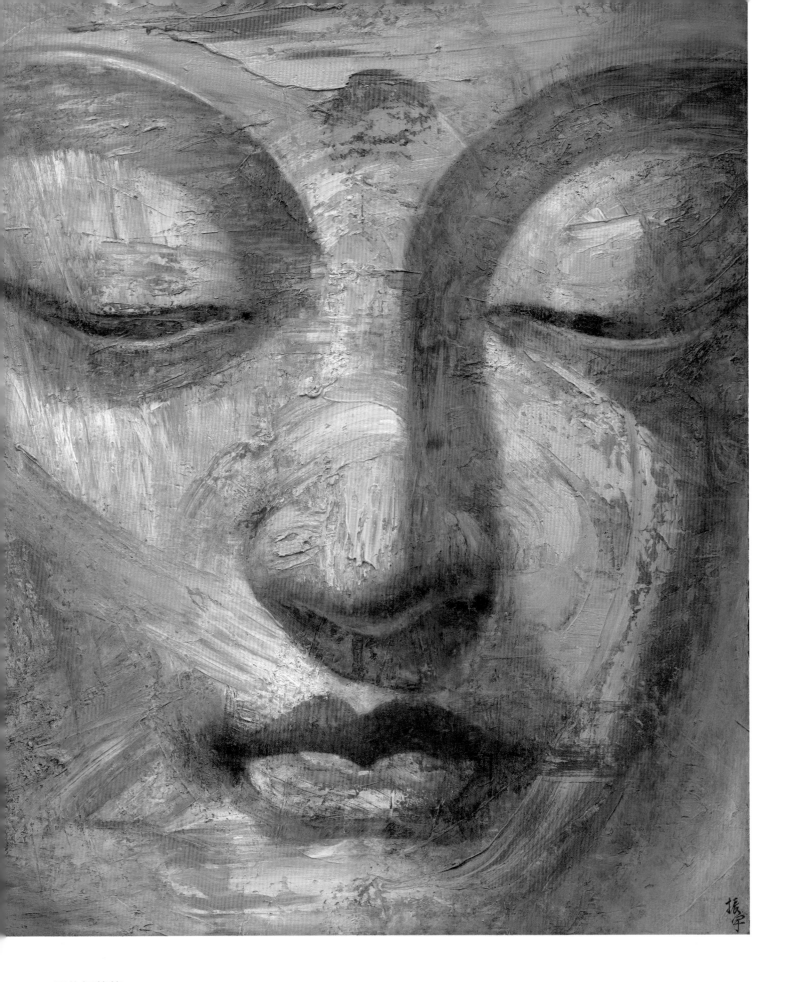

不住相菩薩

2020 油彩畫布 120 × 100 cm

無所住的盛宴

2020 油彩畫布 91 × 72 cm

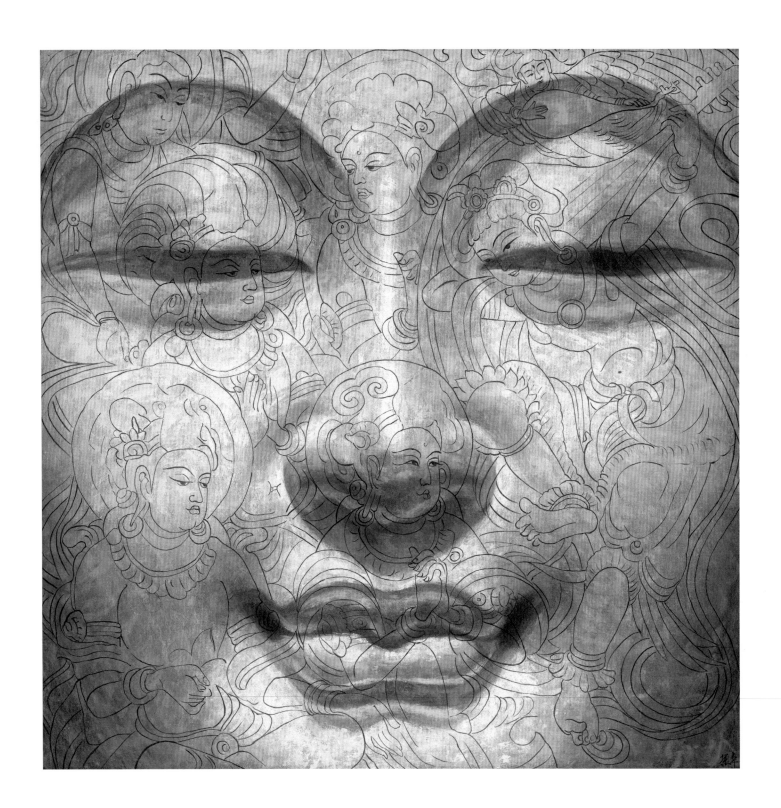

普賢行願品

2019　油彩畫布　130 × 130 cm

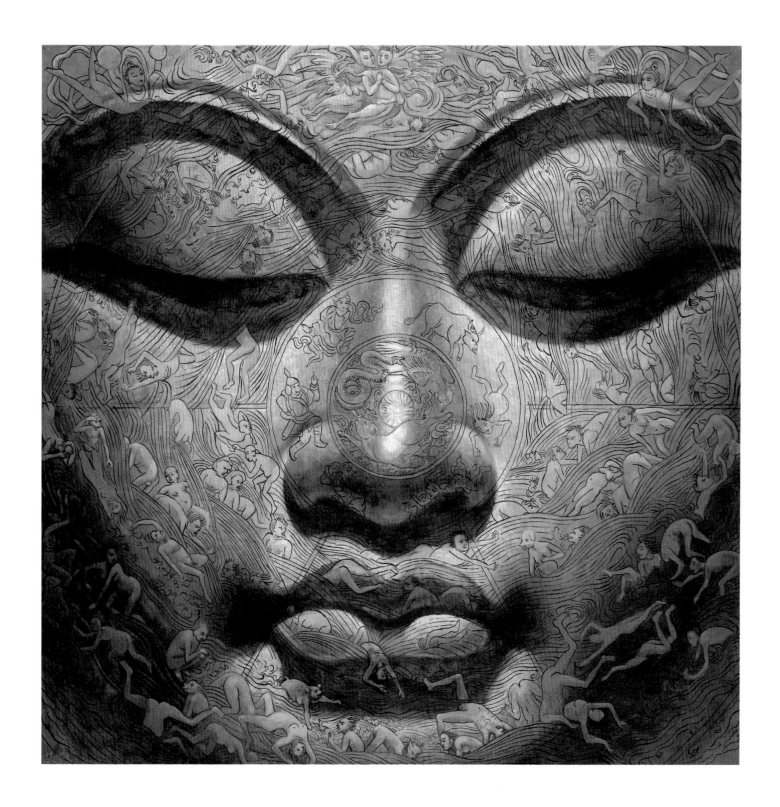

地藏王菩薩

2019 油彩畫布 130 × 130 cm

文殊師利菩薩

2019　油彩畫布　130 × 130 cm

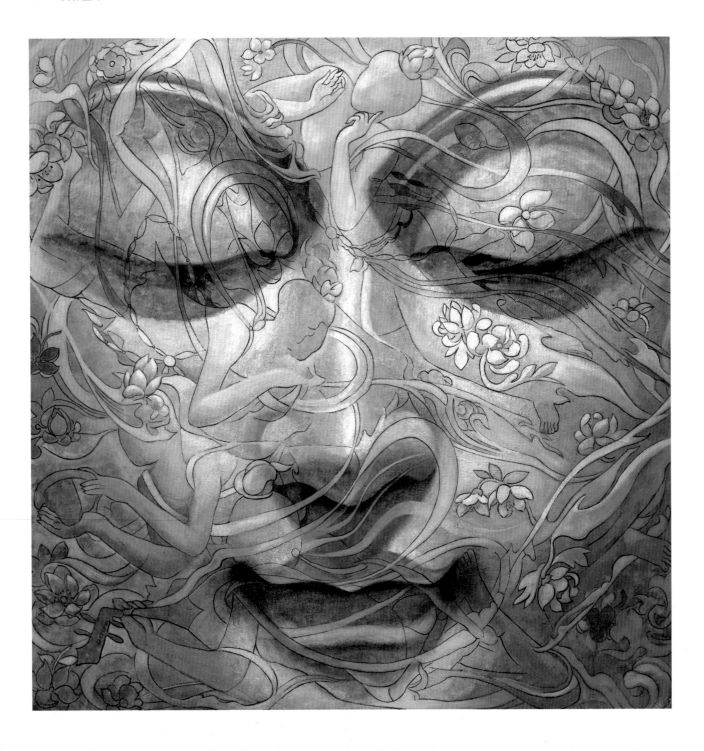

千手千眼觀世音

2019 油彩畫布 130 × 130cm

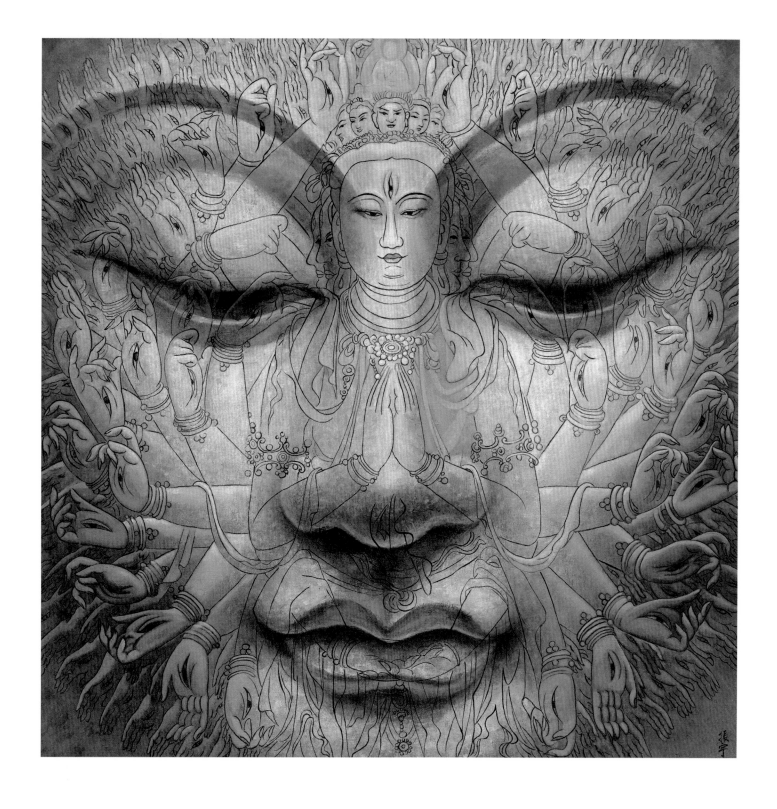

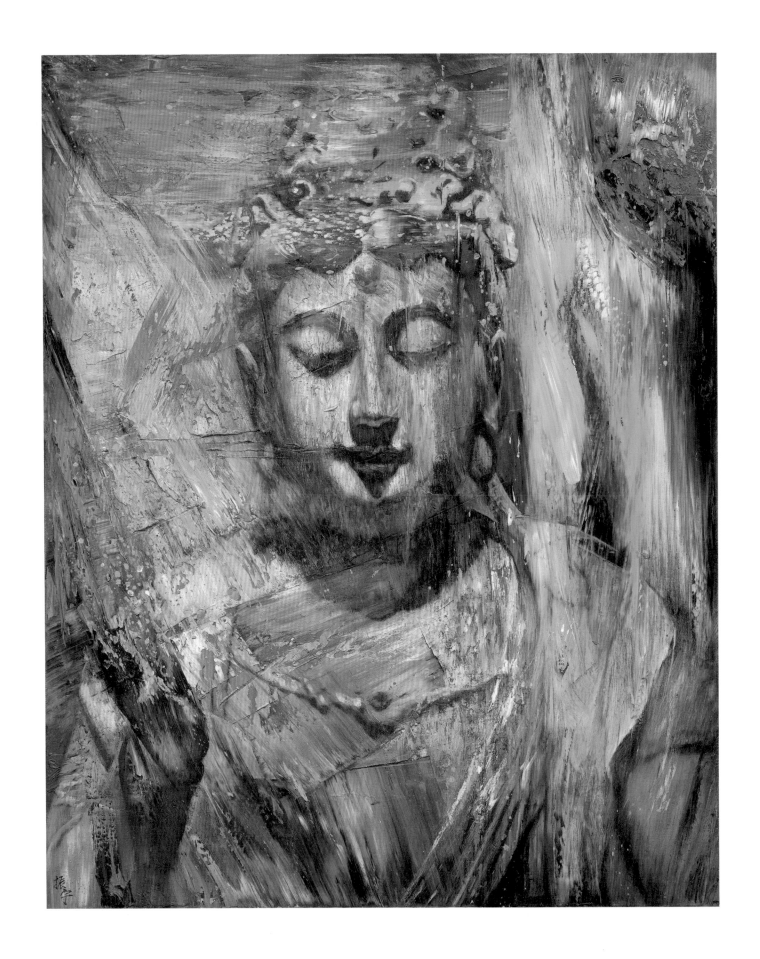

成住壞空

2020 油彩畫布 118×96 cm

慈悲

2020 油彩畫布 100×115 cm

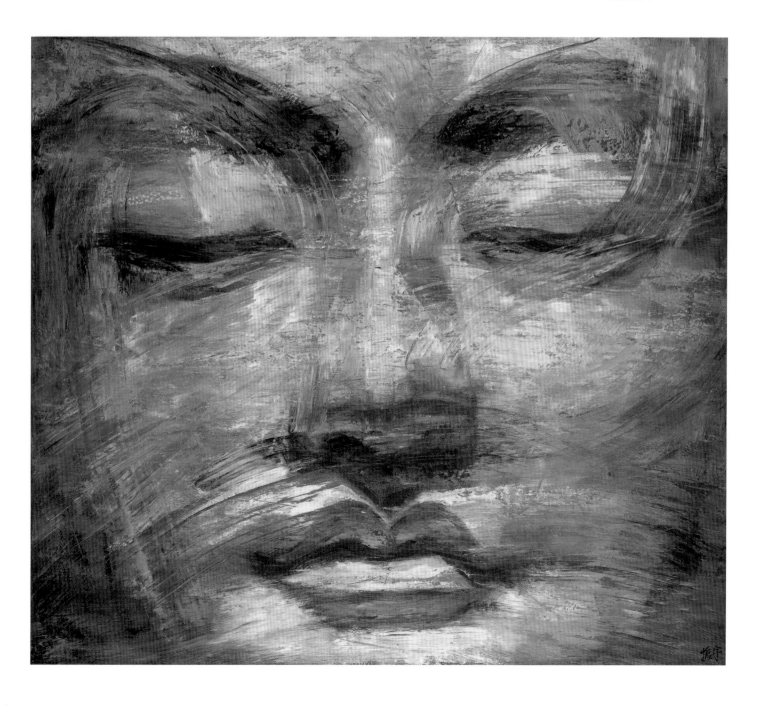

自我解構菩薩

2020 油彩畫布 100 × 100 cm

歡喜地―緣起

2019 油彩畫布 100 × 100 cm

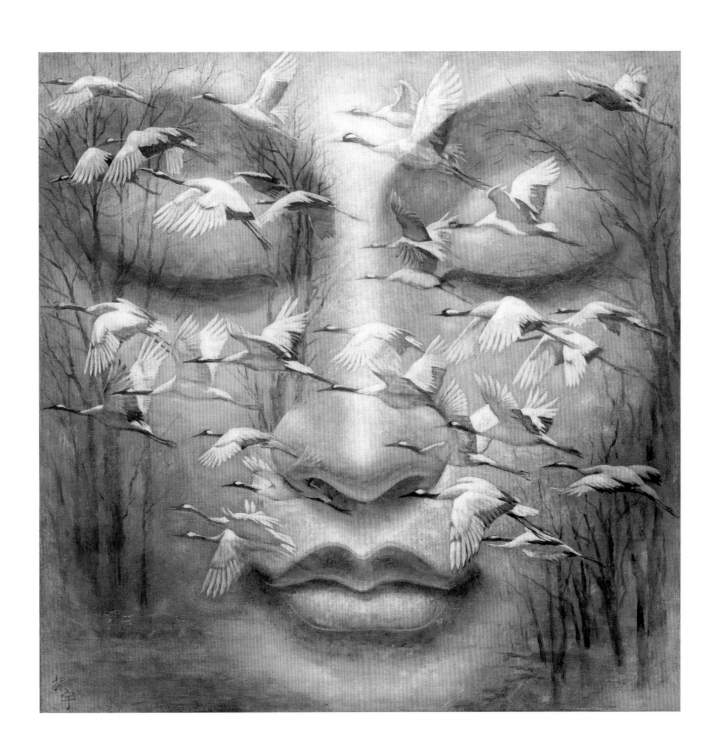

離垢地—乘著思想的翅膀

2019 油彩畫布 100 × 100 cm

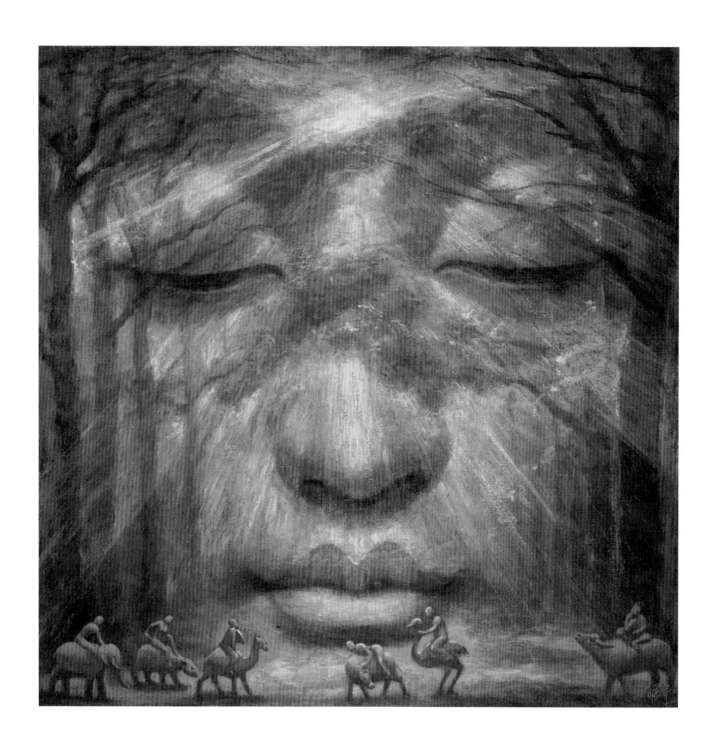

發光地—慈悲

2019　油彩畫布　100 × 100 cm

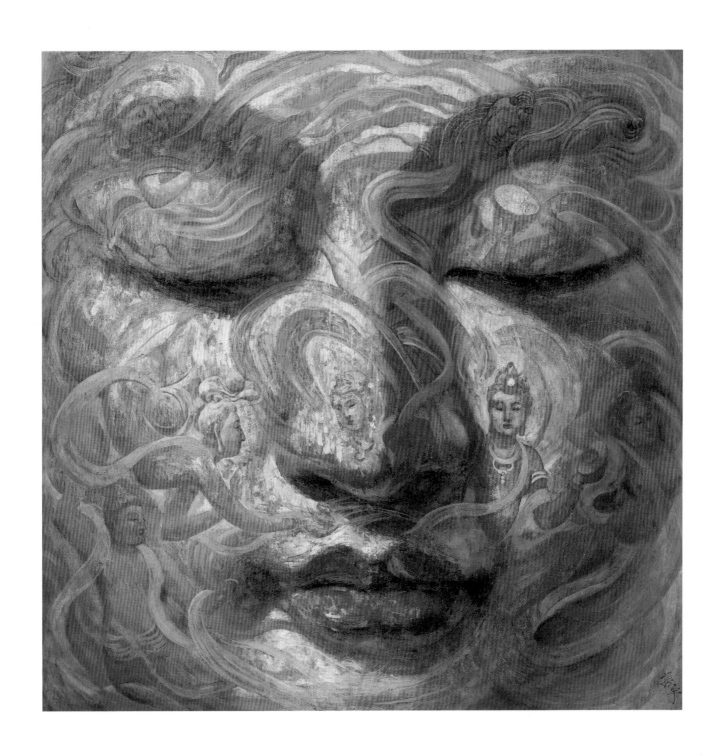

焰慧地—G33 峰會

2019 油彩畫布 100 × 100 cm

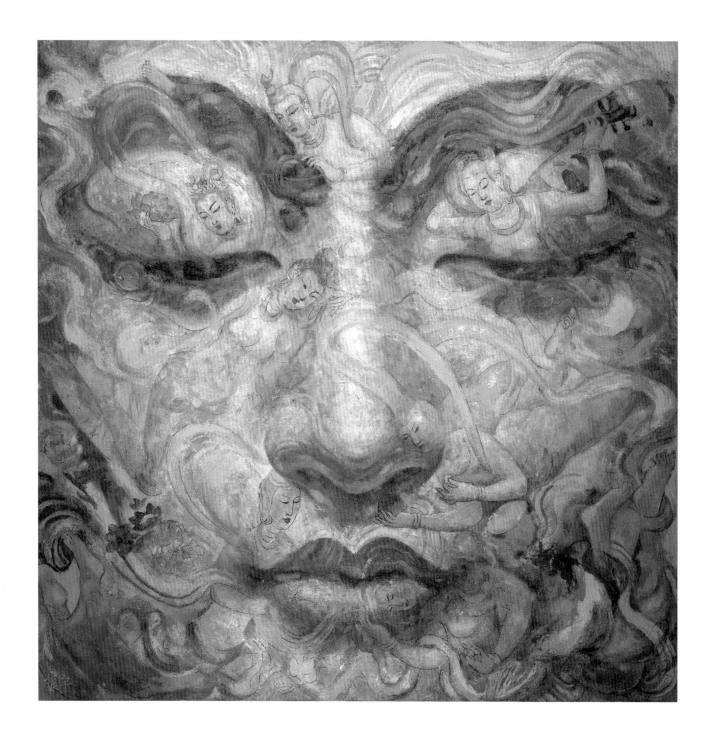

難勝地—心成畫師　想成國土

2019 油彩畫布 100 × 100 cm

現前地—在鹿野苑

2019 油彩畫布 100 × 100 cm

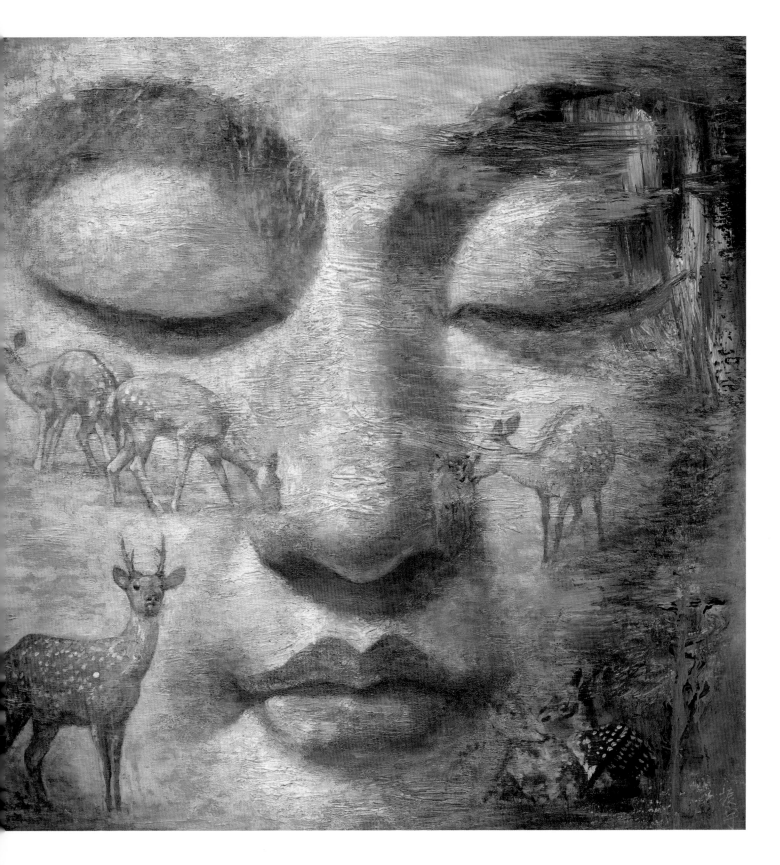

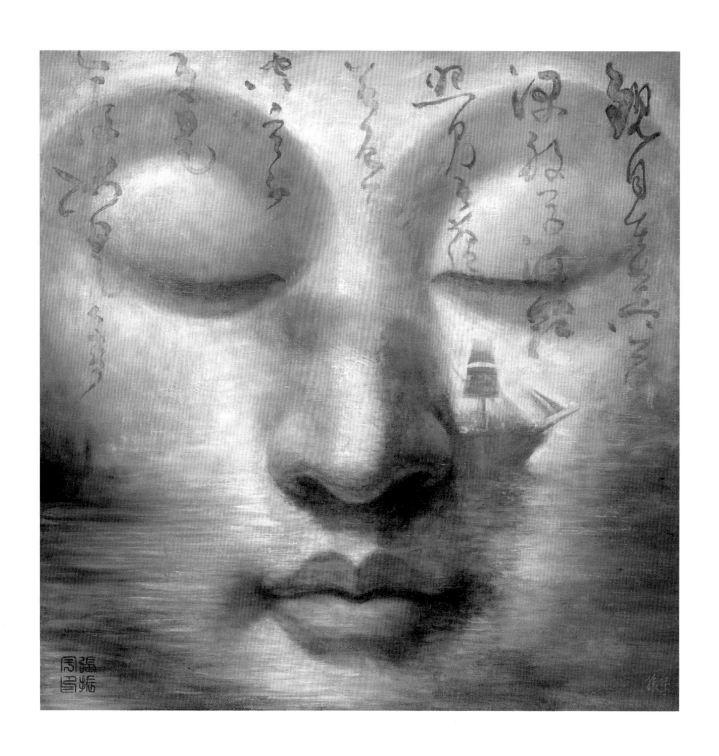

遠行地—心舟已過萬重山

2019 油彩畫布 100 × 100 cm

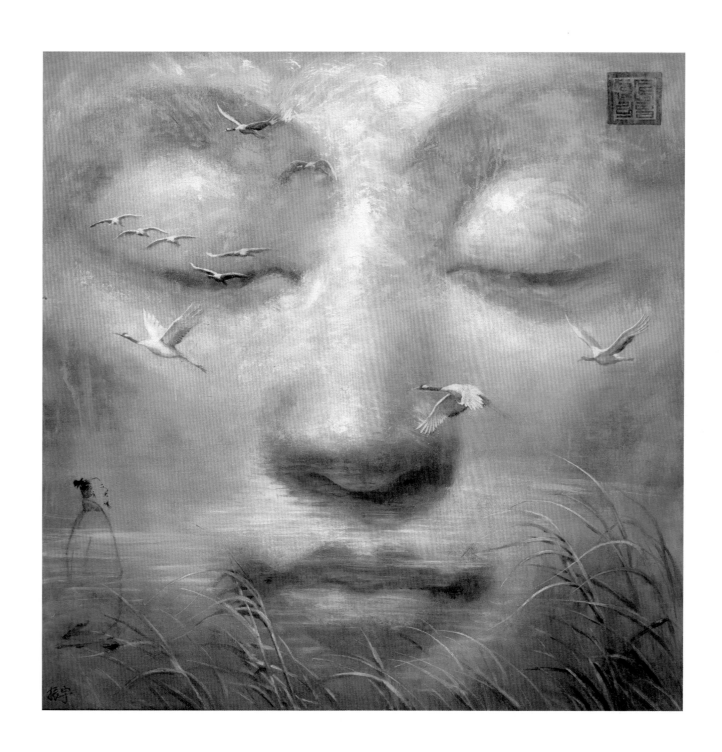

不動地—逍遙遊

2019 油彩畫布 100 × 100 cm

善慧地 — 一朝風月　萬古長空

2019 油彩畫布　100 × 100 cm

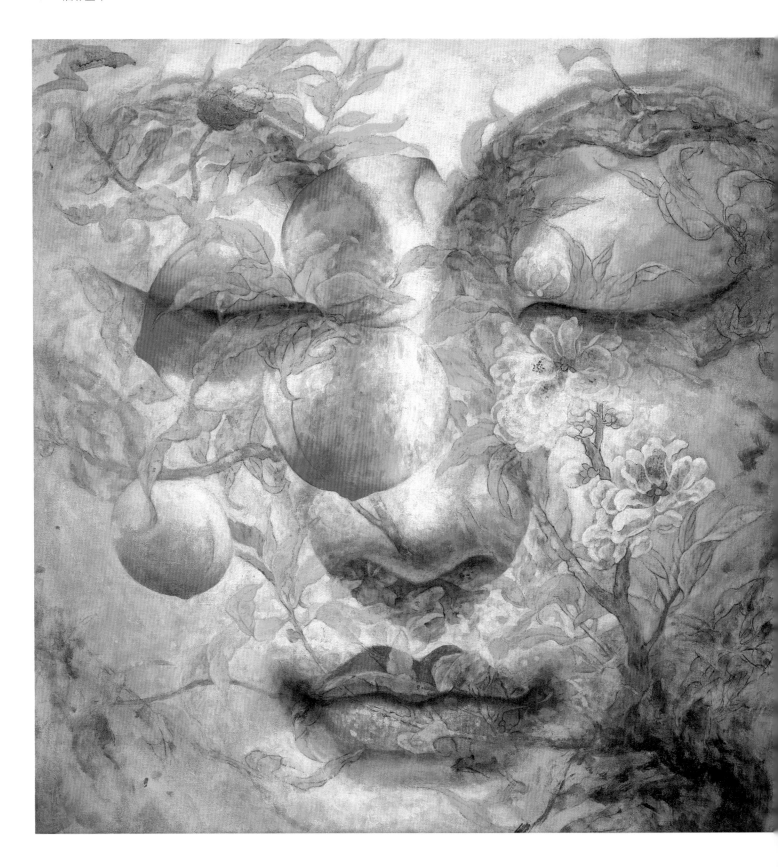

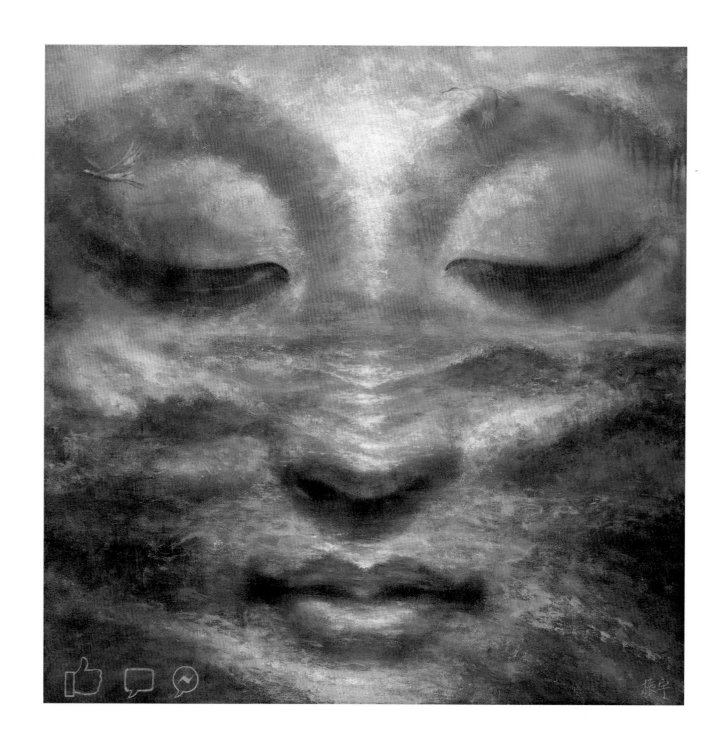

法雲地—大智度

2019 油彩畫布 100 × 100 cm

地

2014　油彩畫布　134 × 134 cm

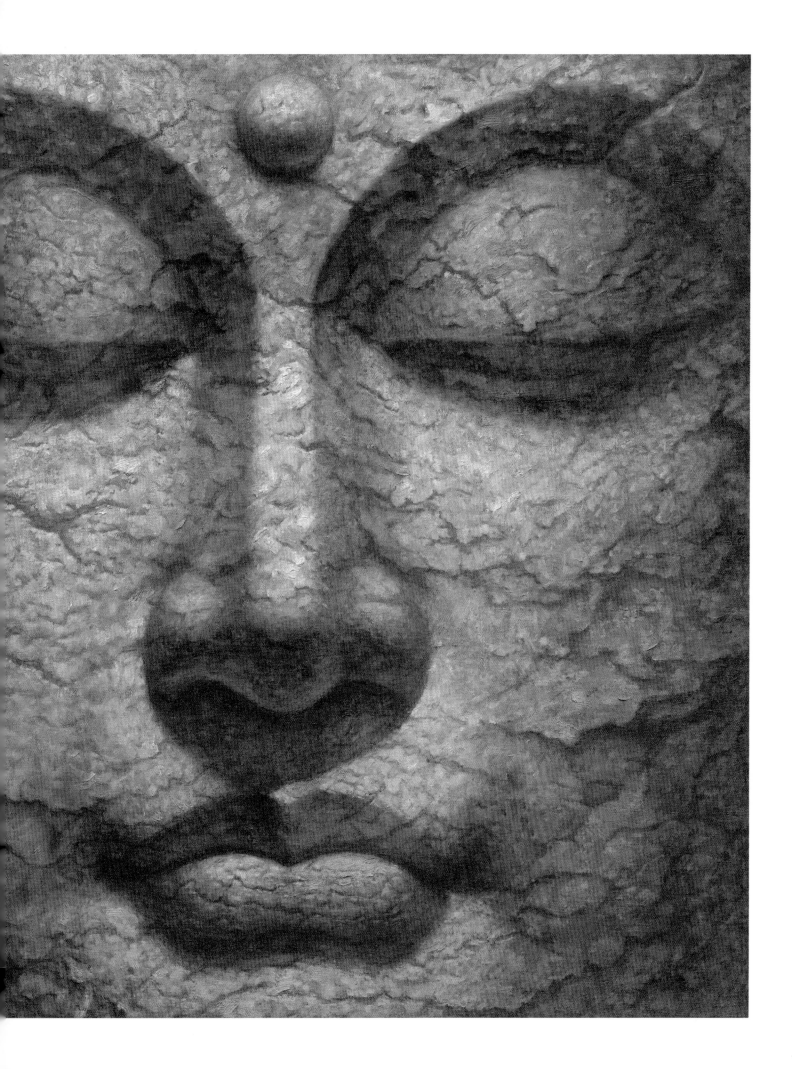

水

2020 油彩畫布 134 × 134 cm

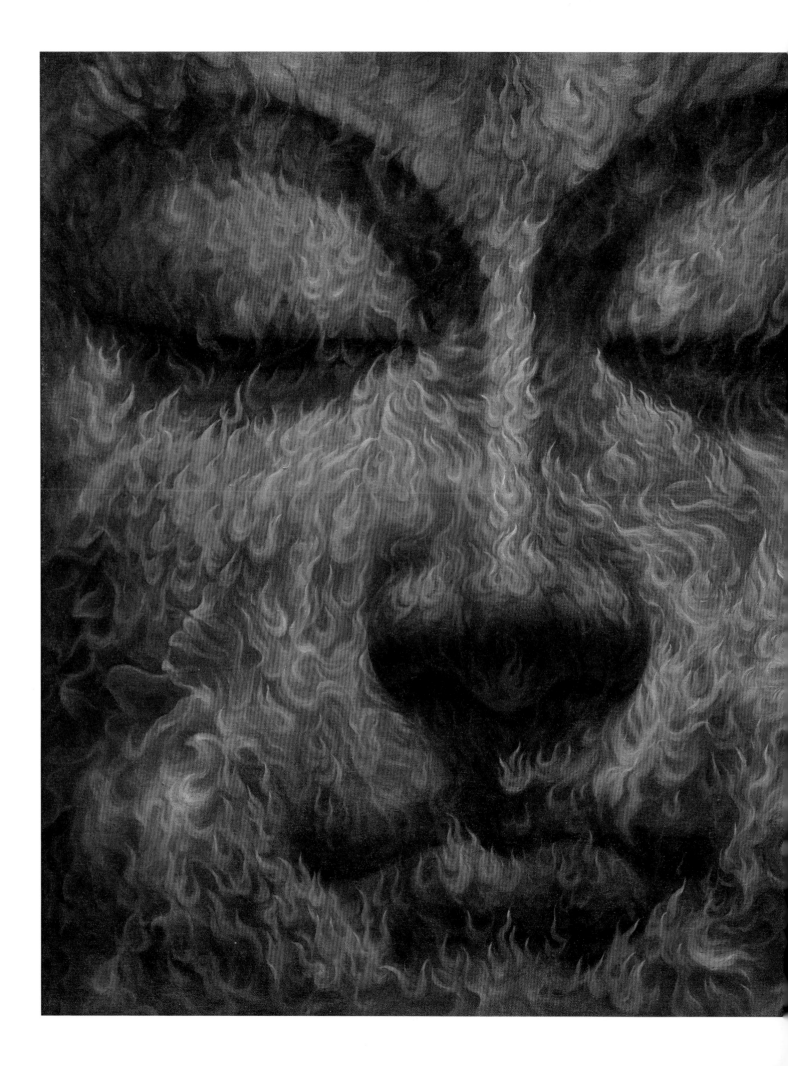

烈焰出紅蓮
紅塵生般若
萬法唯心造
生滅即涅槃

——張振宇

火
2014 油彩畫布 134 × 134 cm

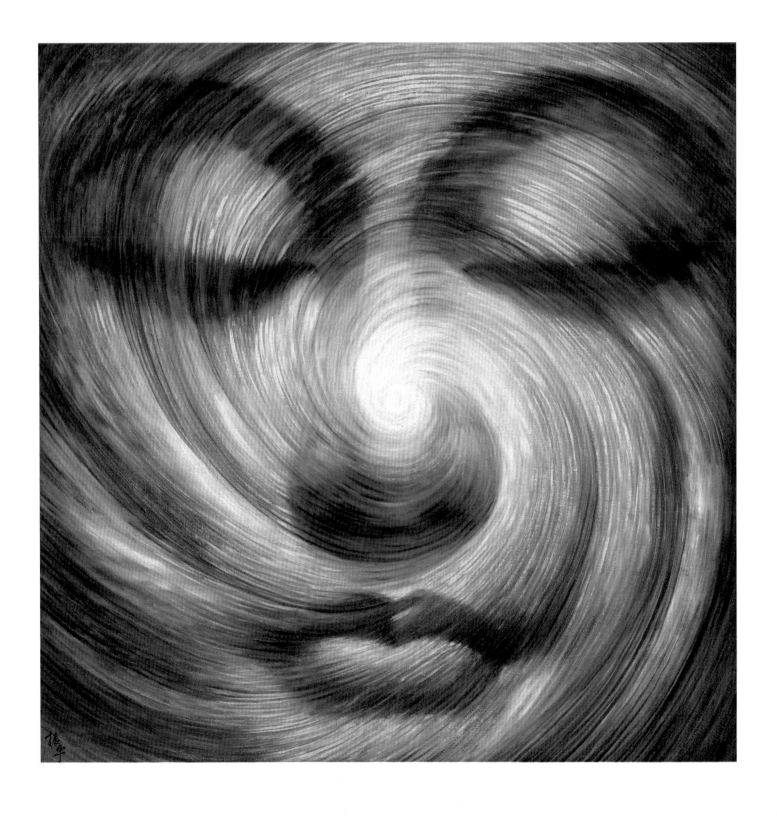

風

2014 油彩畫布 134 × 134 cm

靈鷲山的邀約

2014　油彩畫布　150 × 150 cm

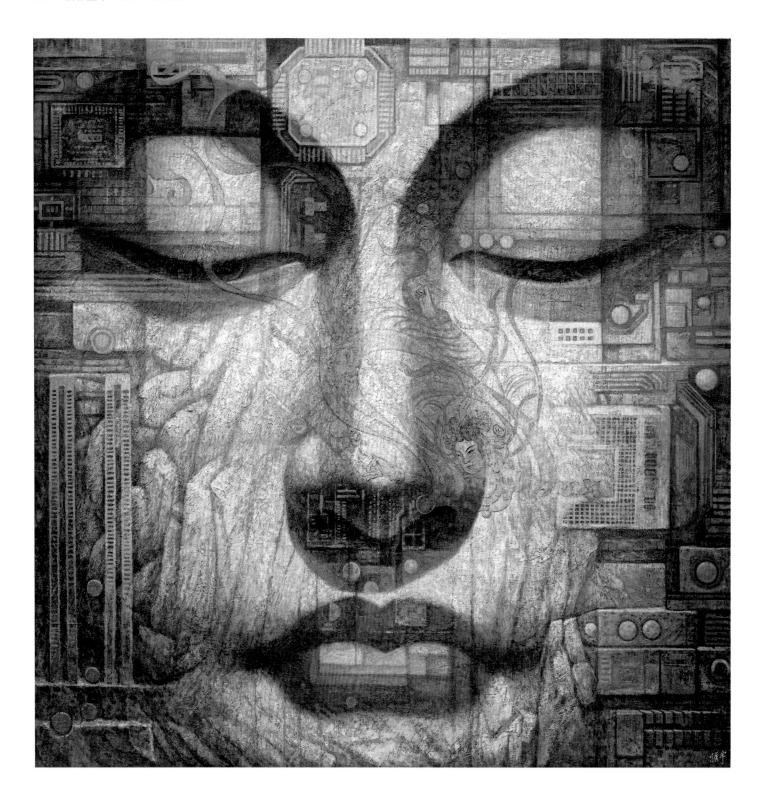

真空妙有

2021 油彩畫布 130 × 130 cm

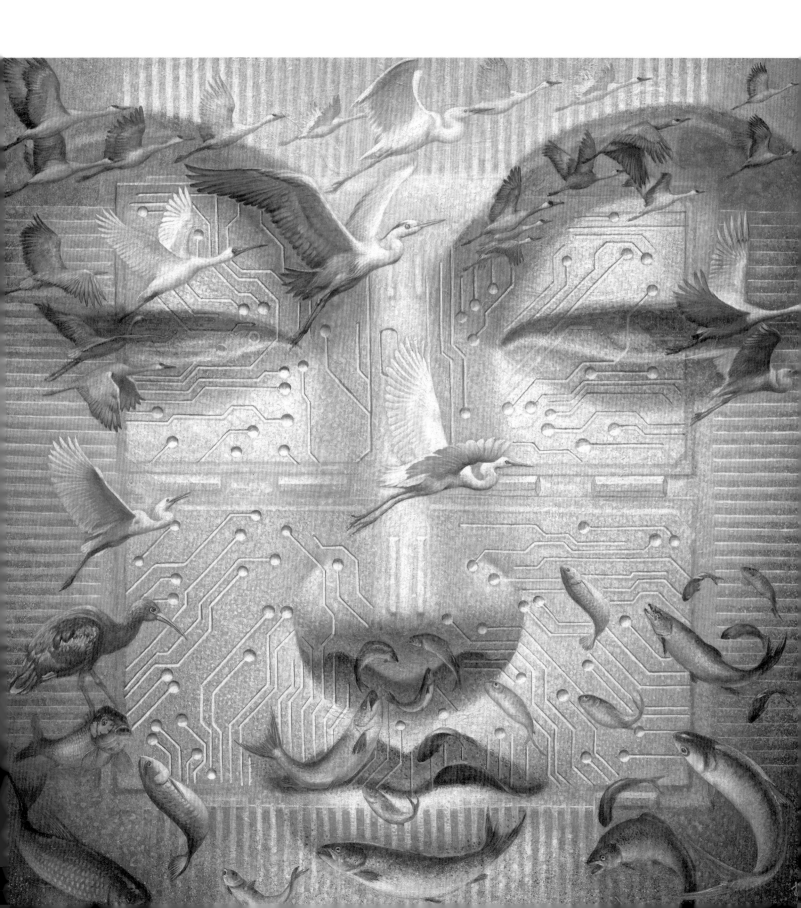

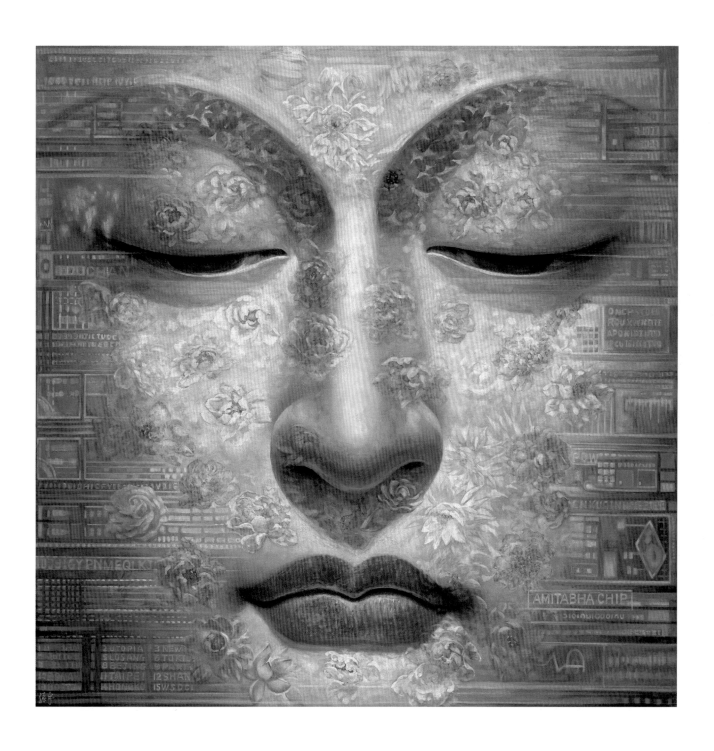

無量壽晶片

2016 油彩畫布 130 × 130 cm

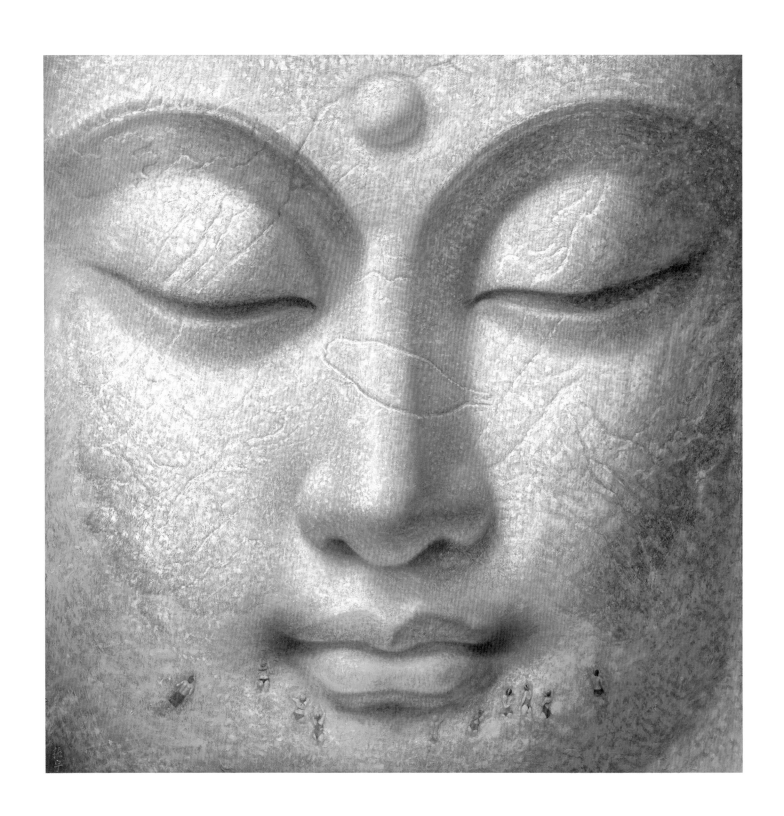

此岸彼岸都是心靈之河流淌出來的風景

2021 油彩畫布 130 × 130 cm

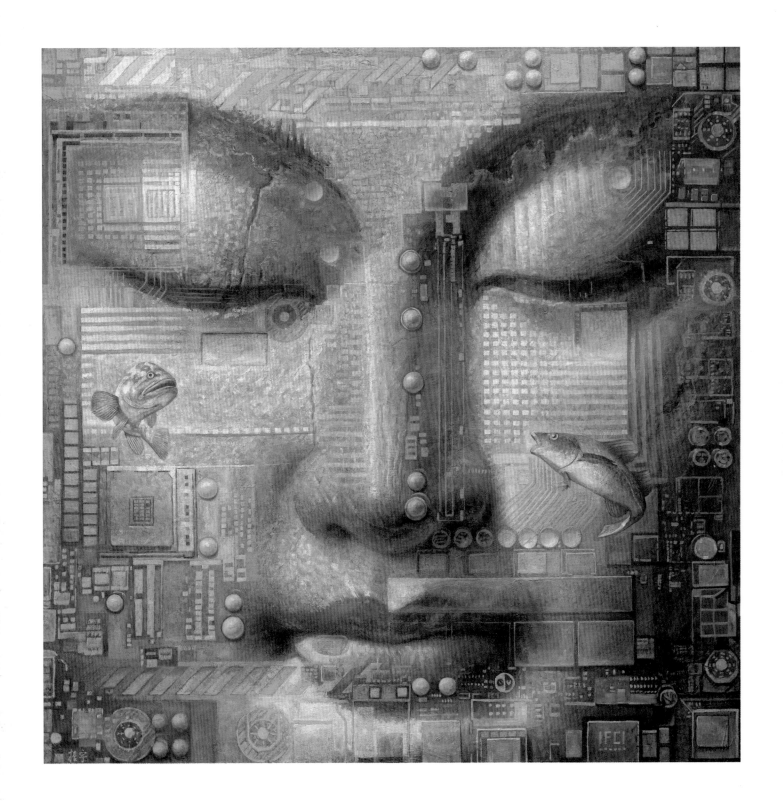

無上正等正覺

2021 油彩畫布 130 × 130 cm

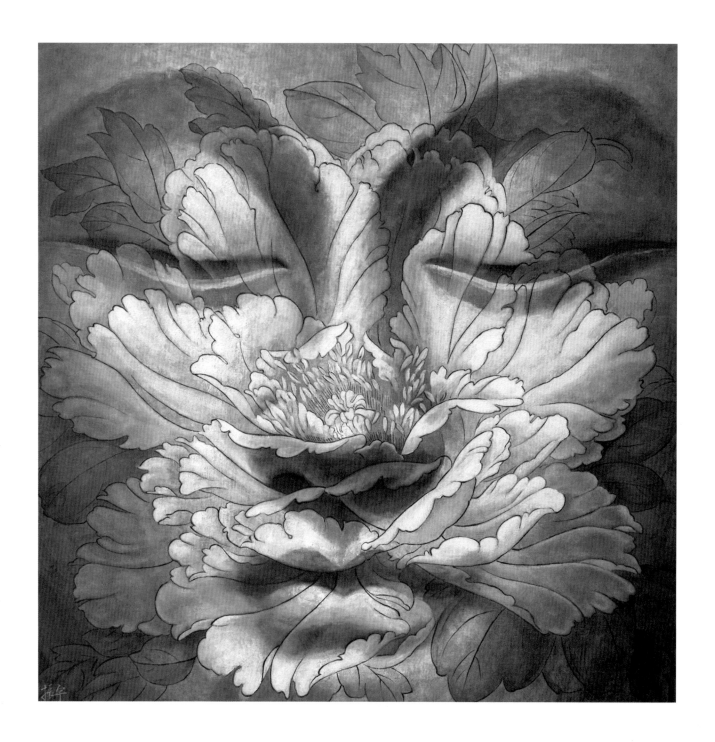

花開的奧秘

2019 油彩畫布 100 × 100 cm

陷入愛河的女神

2016 油彩畫布 156 × 156 cm

海印三昧之一

2019　油彩畫布　130 × 130 cm

海印三昧之二

2019 油彩畫布 130 × 130 cm

覺性越來越明淨
就能自然隨時觀照動心起念
當下自覺，修正無明習性
出入定皆然
徹底的靈性革命
此真修行

——張振宇

遊戲如來大圓覺海

2020 油彩畫布 156 × 156 cm

大圓鏡智

2020 油彩畫布 130 × 130 cm

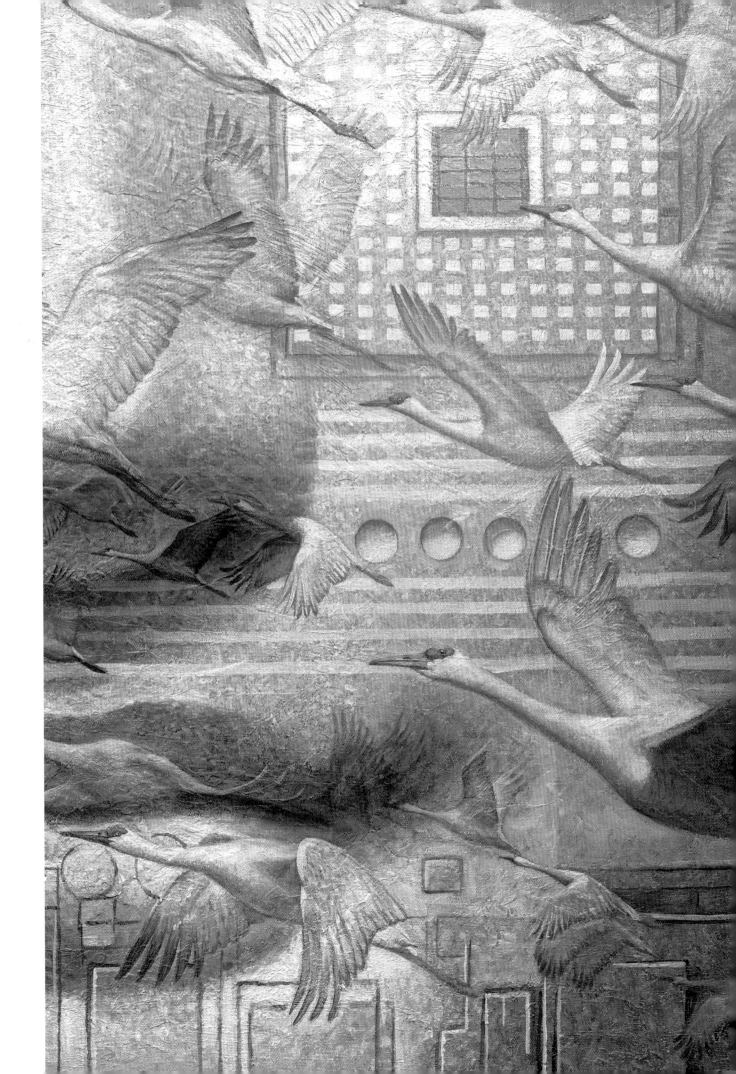

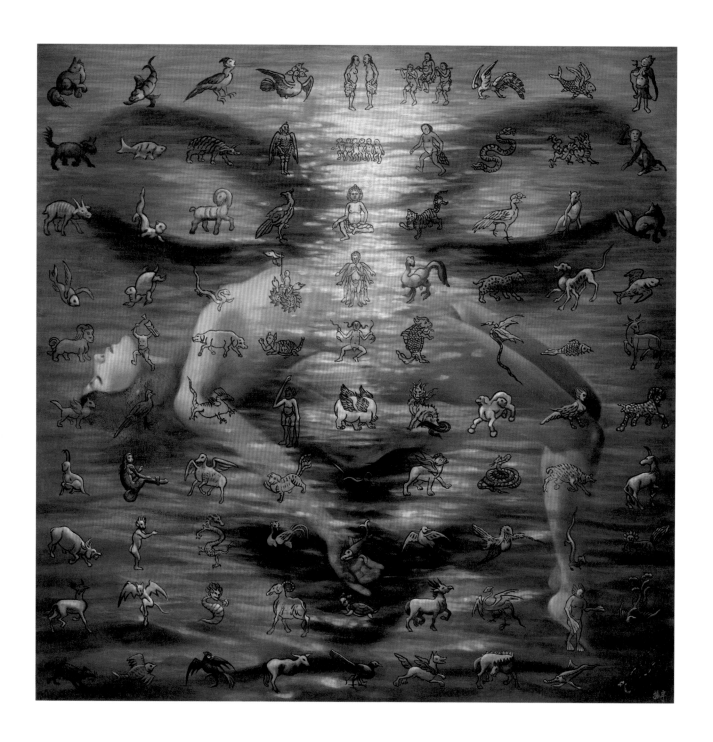

山海經

2016　油彩畫布　156 × 156 cm

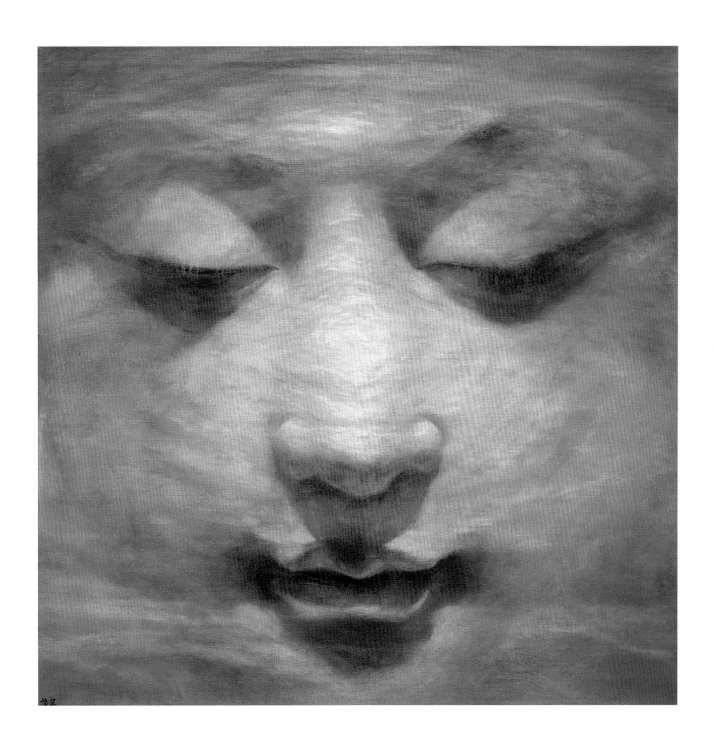

無量光

2019 油彩畫布 130 × 130 cm

慈眼視眾

2019　油彩畫布　130 × 130 cm

彌勒菩薩遊戲成道圖

2019　油彩畫布　130 × 130 cm

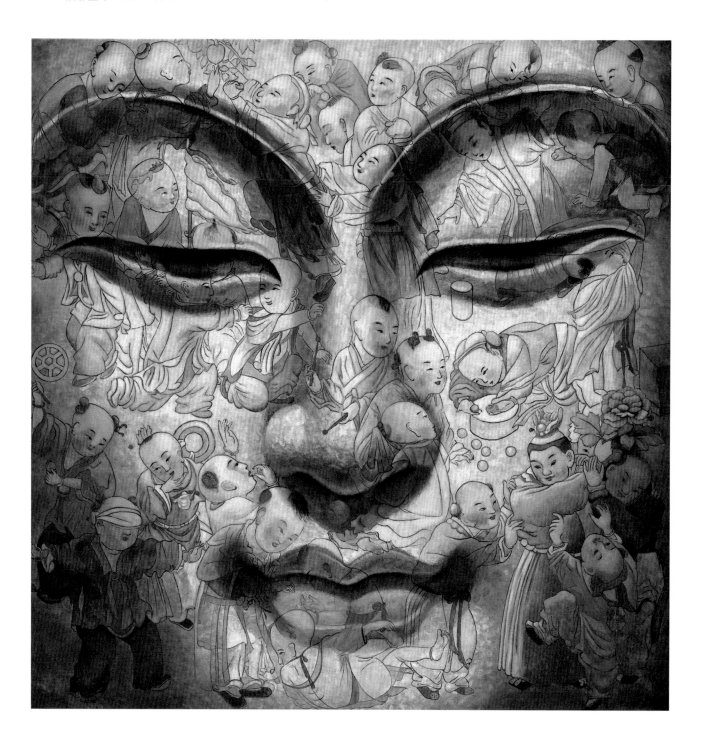

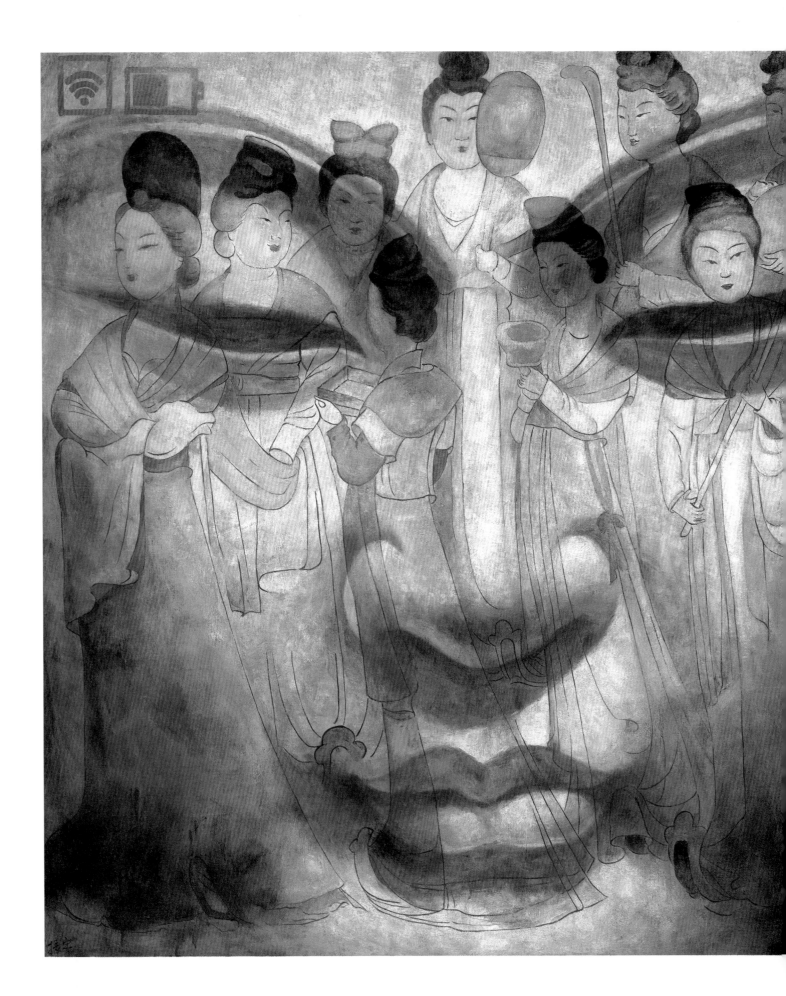

大漢風度

2019 油彩畫布 130 × 130 cm

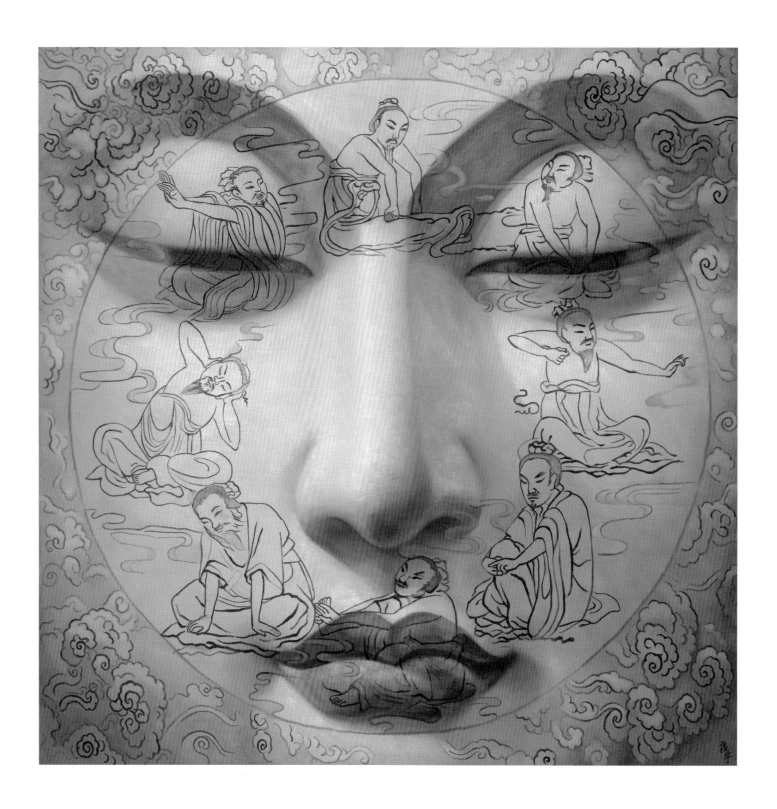

雲端

2017 油彩畫布 156 × 156 cm

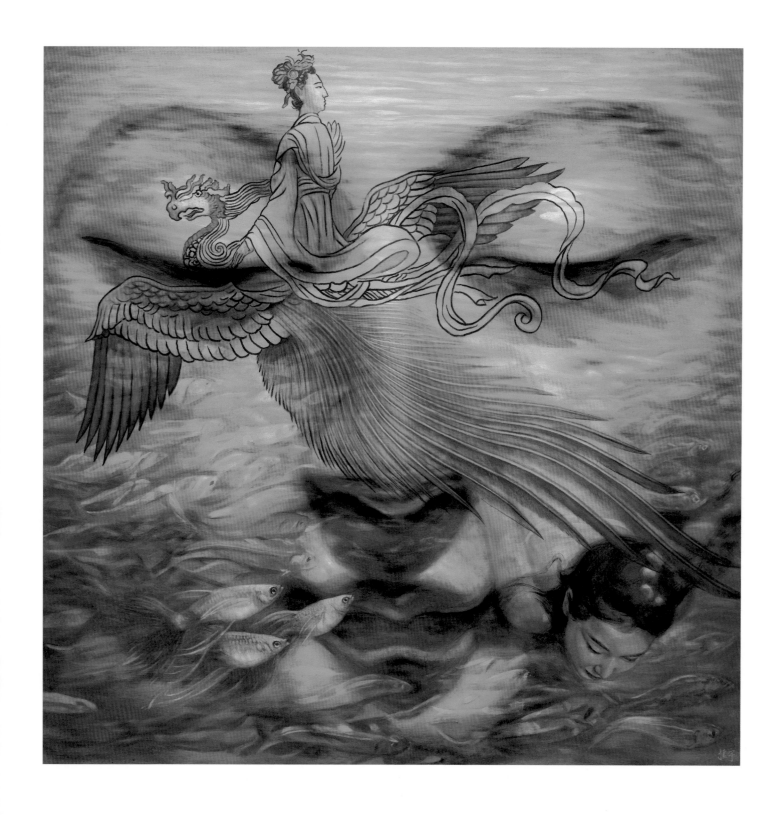

墜入愛河的女神

2017 油彩畫布 156 × 156 cm

化城喻

2019 油彩畫布 130 × 130 cm

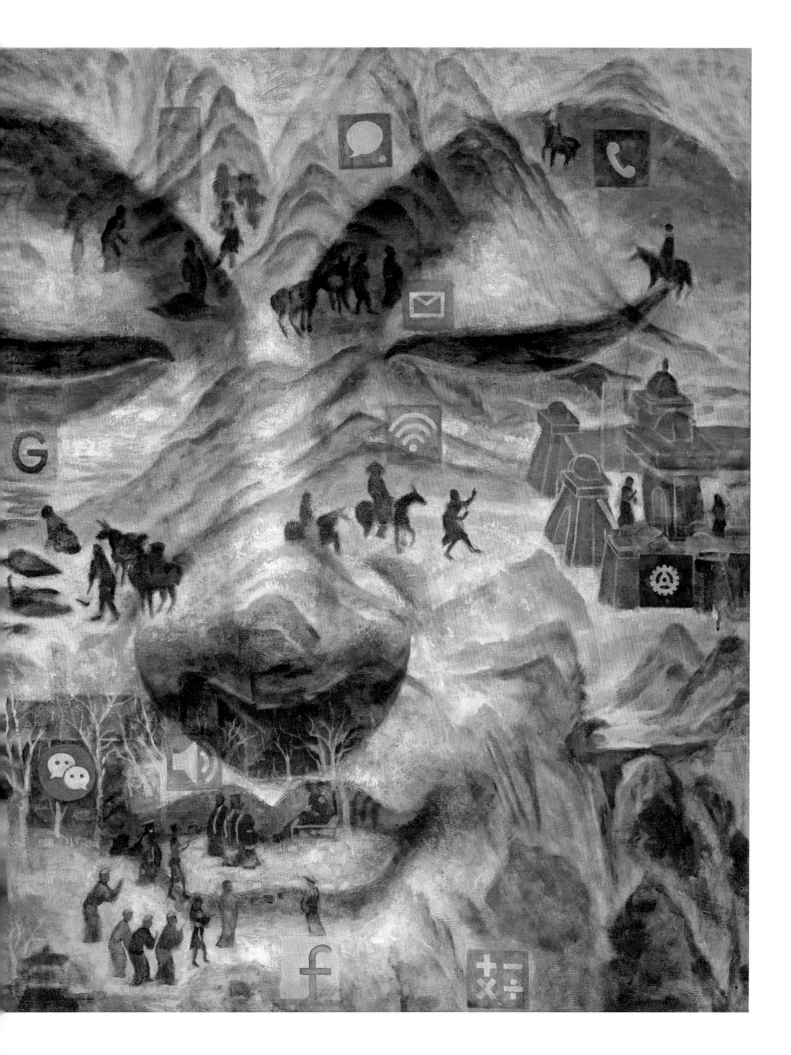

大唐風範

2019 油彩畫布 130 × 130 cm

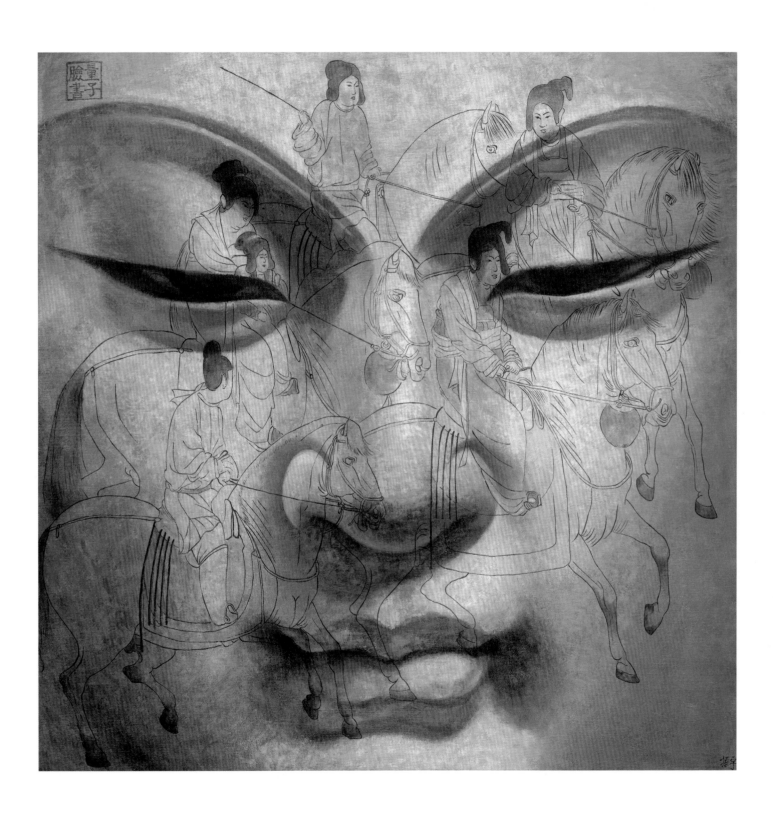

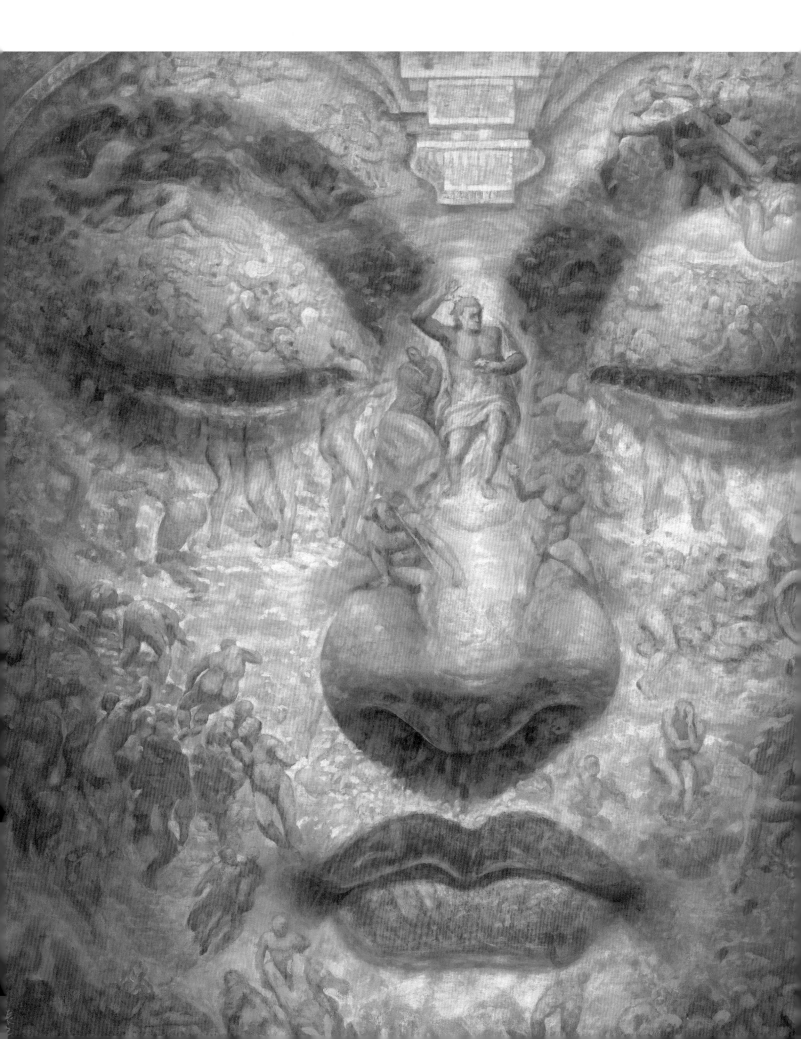

觀米開朗基羅經變

2019 油彩畫布 156 × 156 cm

緣來如此

2020　油彩畫布　100 × 100 cm

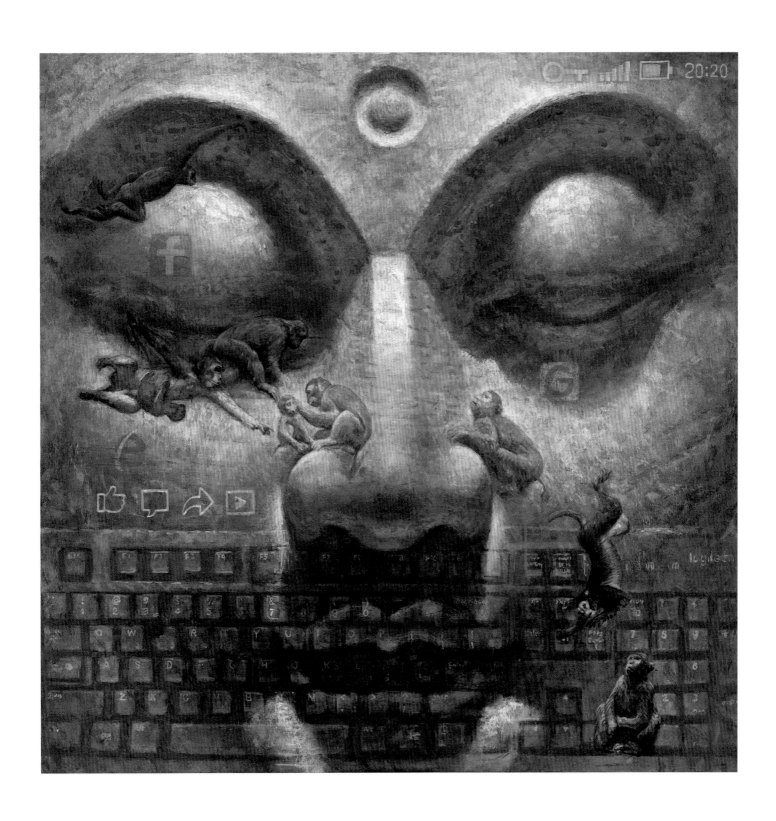

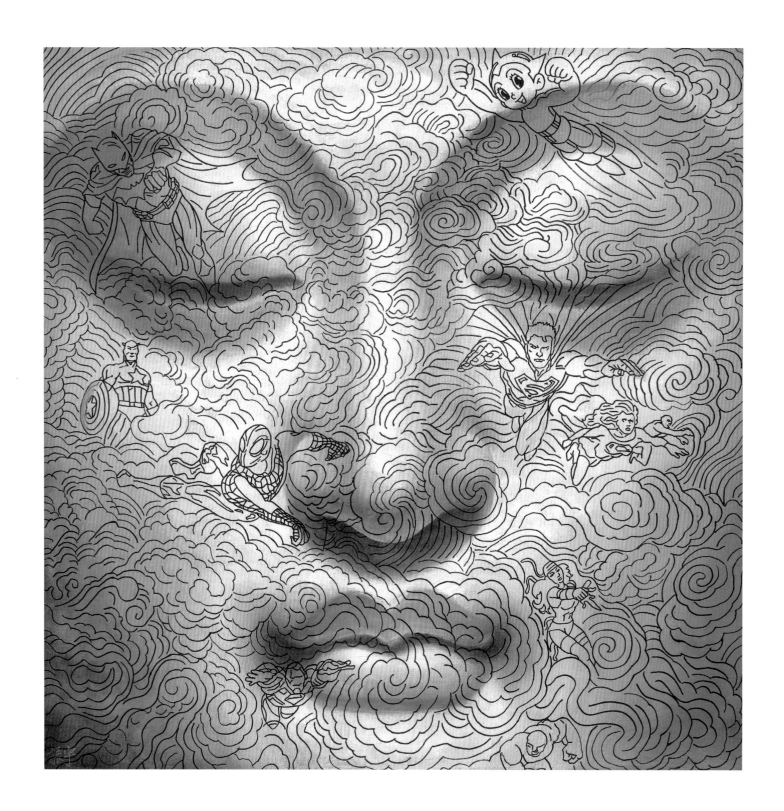

當代普門品－超人佛學

2019 油彩畫布 100 × 100 cm

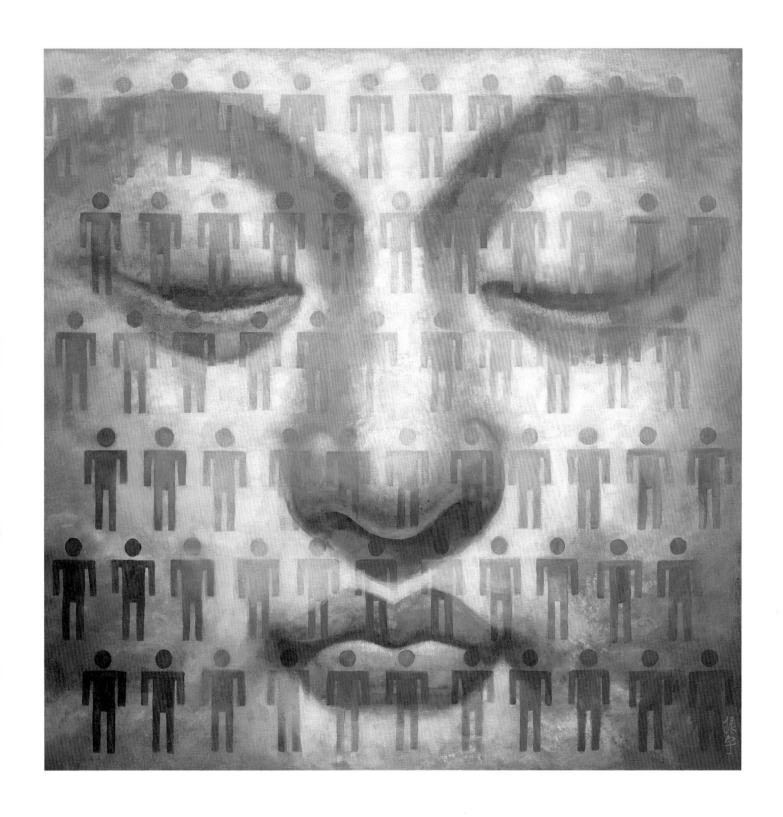

眾生非眾生

2019 油彩畫布 100 × 100 cm

菩薩稻

2019 油彩畫布 100 × 100 cm

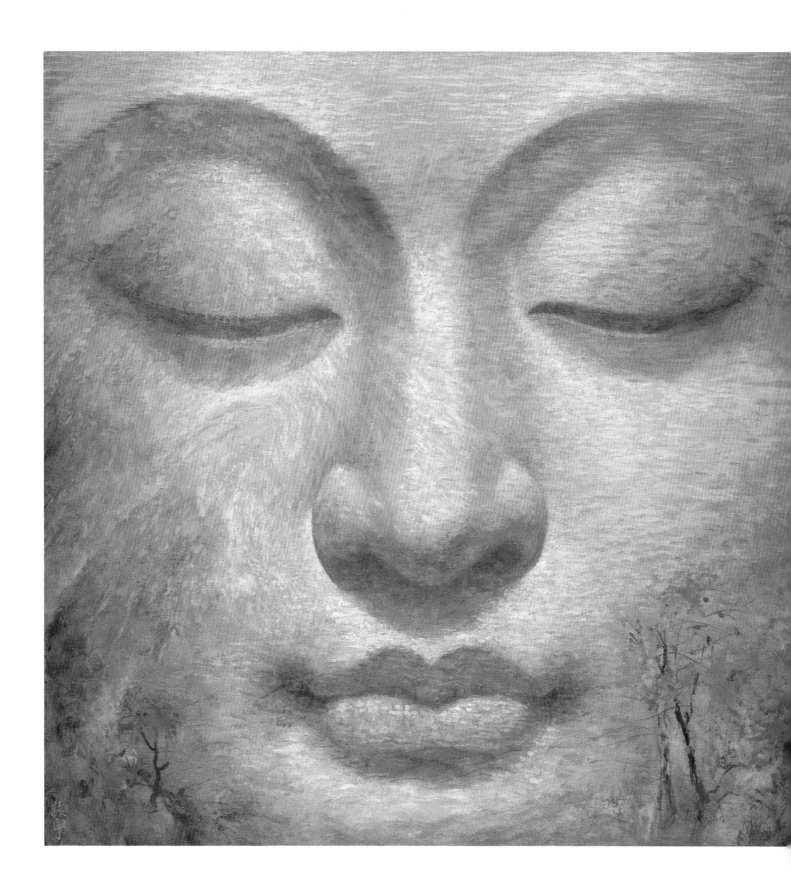

禪悅

2019 油彩畫布 100 × 100 cm

竹藪中

2014 油彩畫布 134 × 134 cm

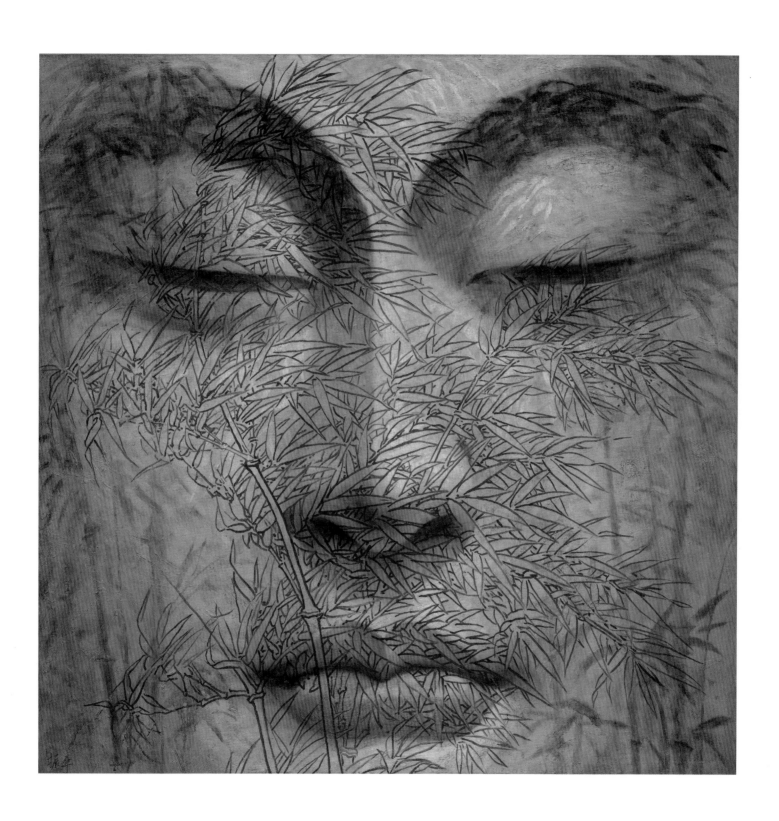

八萬四千法

2021 油彩畫布 100 × 100 cm

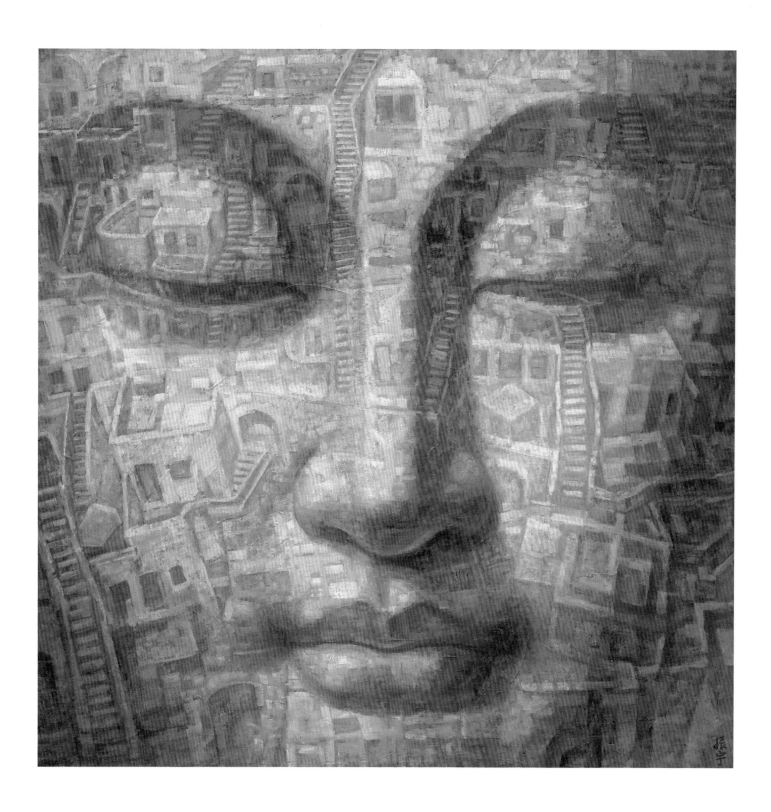

佛如春風
度眾不分
能度所度
此岸彼岸

——張振宇

春風再度玉門關

2020 油彩畫布 100 × 100 cm

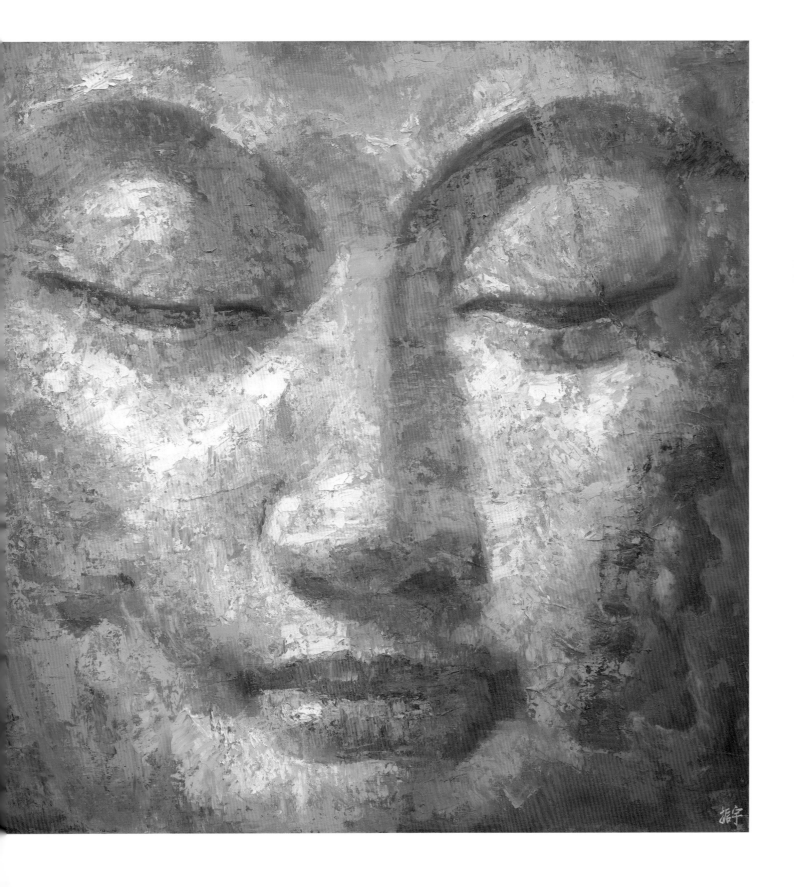

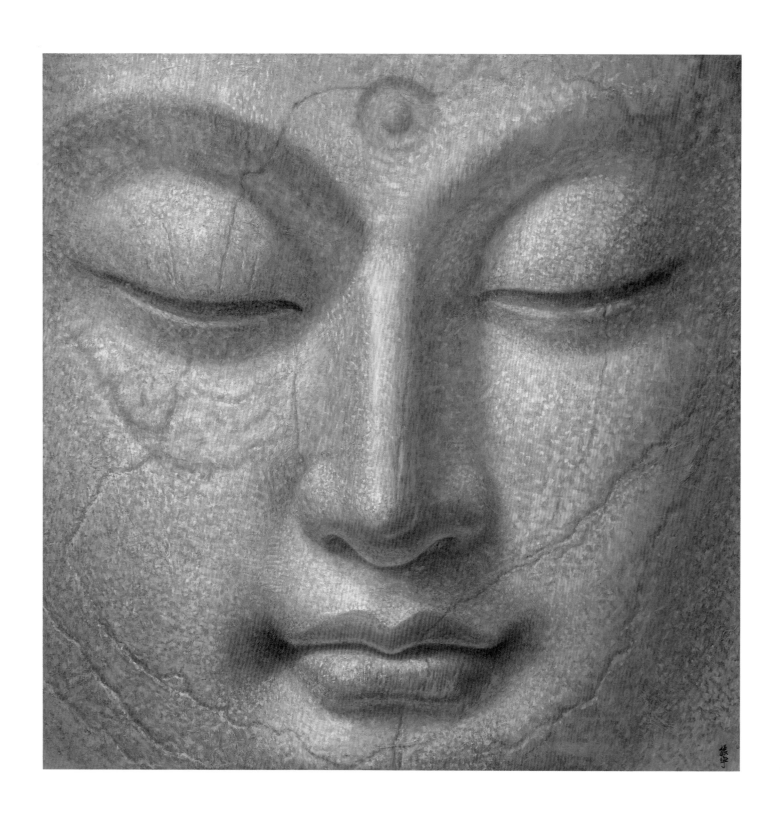

超人菩薩

2021 油彩畫布　130 × 130 cm

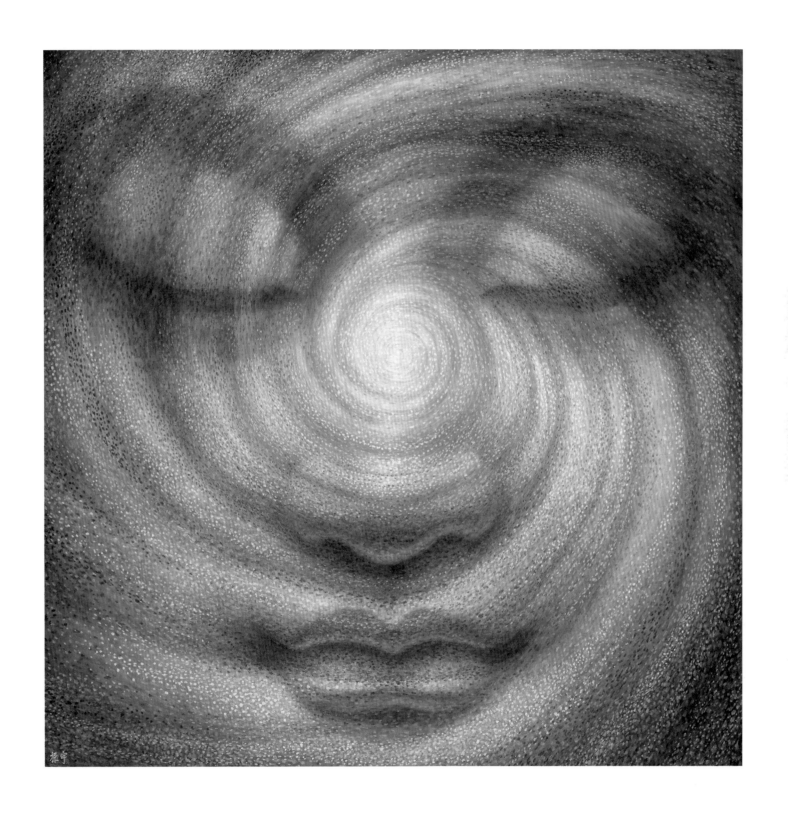

你就是宇宙

2021 油彩畫布 130 × 130 cm

行願

2020 油彩畫布 130 × 130 cm

互相成就的眾生

2021 油彩畫布 100 × 100 cm

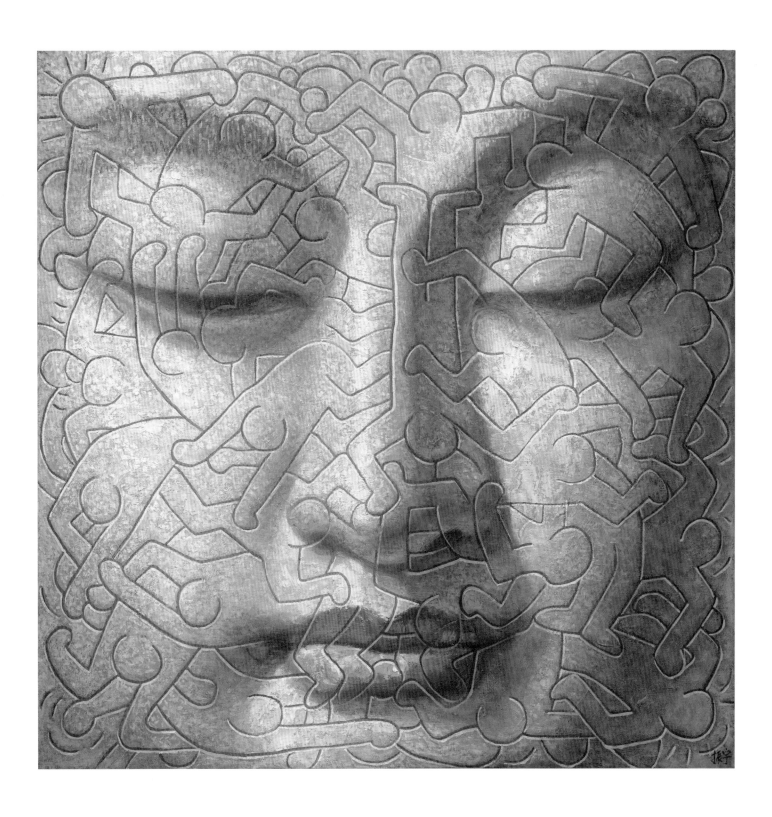

四大為有、六塵為心、知幻即離、離幻即覺

2021　油彩畫布　130 × 130 cm

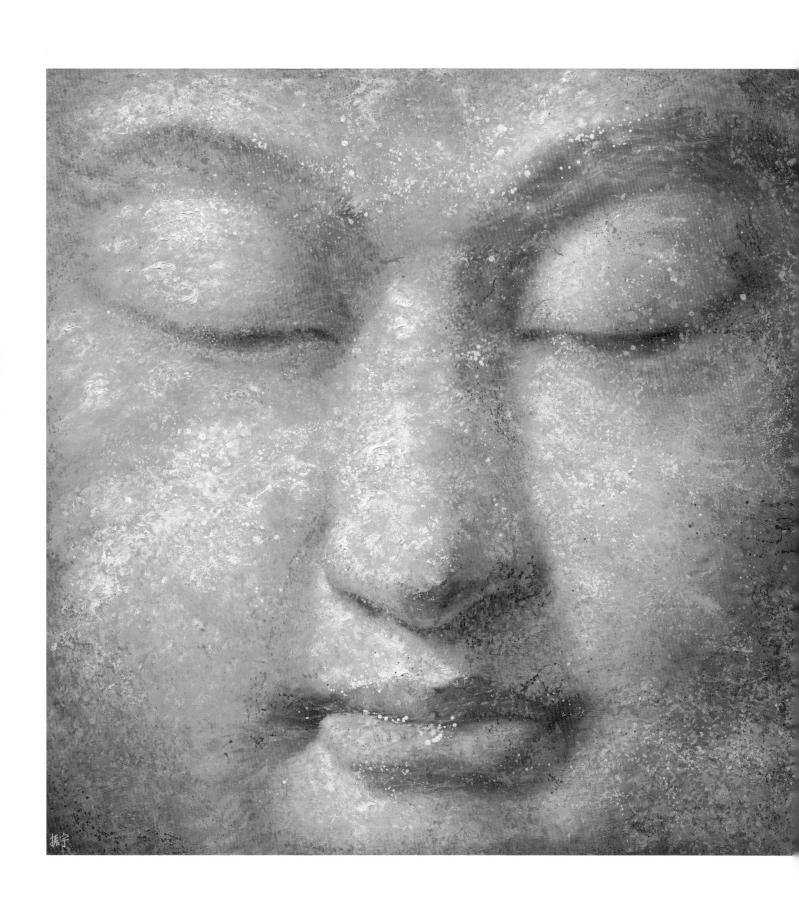

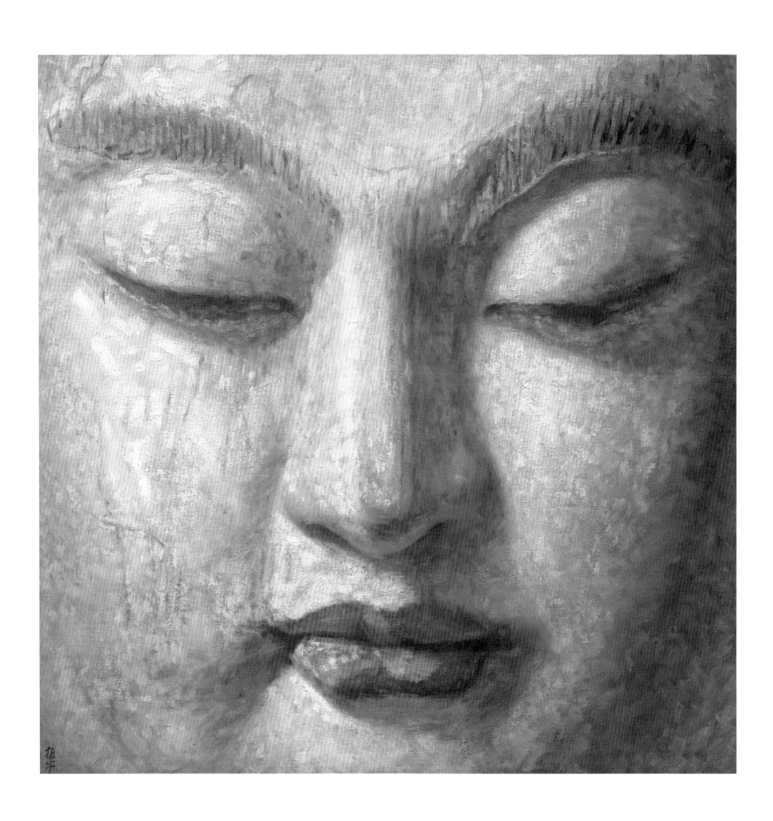

作為藝術家最大的願能夠是什麼呢？
也許您有更好的答案
對我而言，就是無畏的、自覺的、成功的、完整的
表達從小我到大我的世界觀
傳遞宇宙生命終極的、珍貴的訊息

——張振宇

紅塵菩提

2021 油彩畫布 100 × 100 cm

真空妙有

2021 油彩畫布 100 × 100 cm

十方法界

2021 油彩畫布　100 × 100 cm

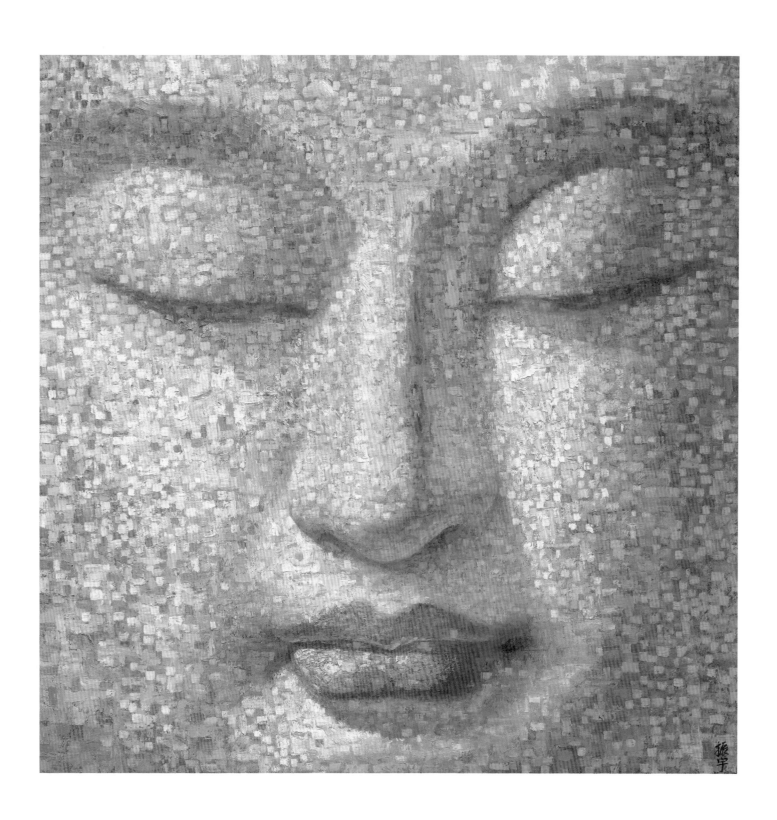

佛說八萬四千法

為度八萬四千種心

心本空性

幻生幻滅八萬四千相

知眾生心性本來「心法」

佛陀所教正法即心內求法之「心法」

故言，心外求法是外道

——張振宇

三摩地

2020　油彩畫布　100 × 100 cm

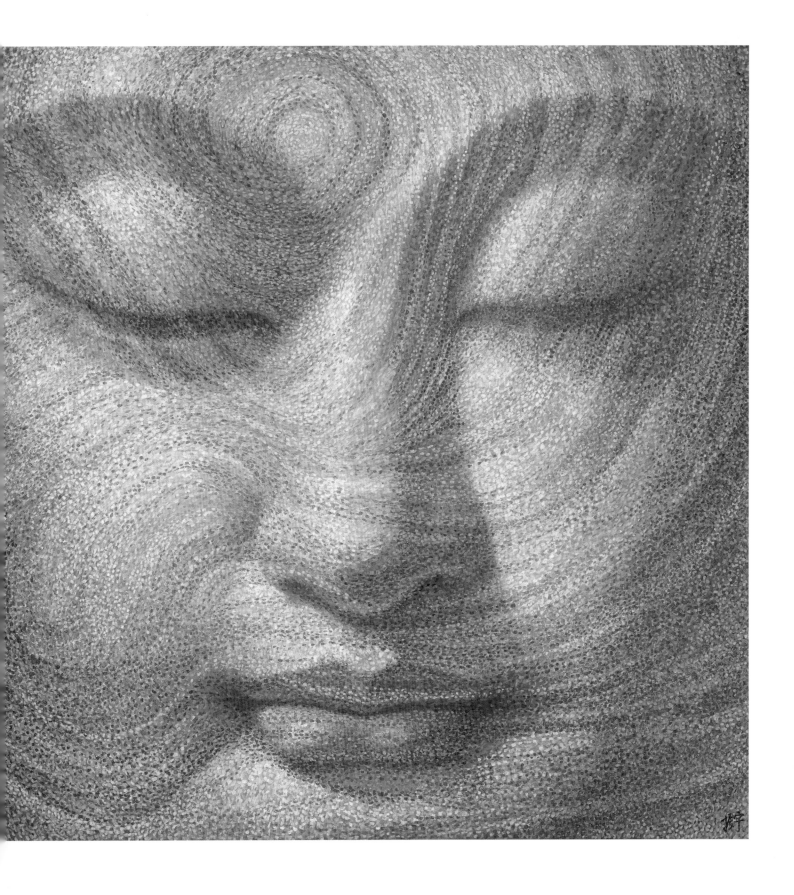

名山藝術　張雁如

受訪者：張振宇

與談時間：2019年初至2021年中

變遷時代的真理追尋──

張振宇〈量子臉書〉系列訪談

前言

在這變動如此快速的年代，有誰會毅然決然拋下一切，潛心十四年，只為了一覽心中的夢想？

張振宇老師和名山藝術合作數十年，不但是親近的長輩、名山長期支持推薦的畫家，更是引領我進入藝術殿堂的啟蒙老師之一。自求學時代便將一生奉獻給油畫創作的長情，加上對於佛法的鑽研投入，振宇老師以當代藝術弘揚佛法作為此生的志業，奮不顧身地拋下聲名和繁華，閉關於北京宋莊潛心創作十多年，不忘初心且一以貫之。

2019年底，我與母親徐珊，名山藝術負責人，陪同潘安儀教授前往張老師的畫室拜訪。彼時的北京天氣嚴寒，但聽著兩位老師暢談藝術與佛法，對於社會和時代現象的觀察與體悟，仍是我至今難以忘懷的珍貴回憶。

張振宇老師常道：「宇宙即道場，萬物皆供養」，老師將胸中宏觀轉化為磅礡如史詩的〈量子臉書〉系列創作，跨越中西、橫跨古今的嘗試與耕耘，體現藝術家對於宇宙、生命的探索，對於真理的渴望，以及大善大美的追尋。感謝潘安儀教授以其豐厚的涵養，為

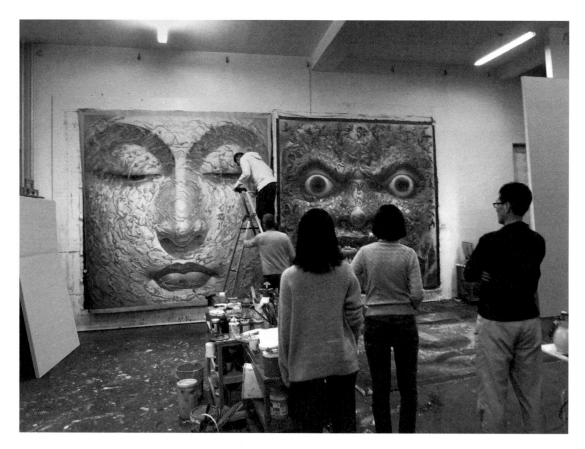

2019年冬訪張振宇北京宋莊畫室

振宇老師的作品做了最好的導賞。感謝白適銘教授在校務繁忙之際，以藝術史的角度深入耙梳。感謝白雪蘭老師的指導規劃，分享對於佛學經典的理解與感悟。感謝佛陀紀念館能讓張老師這十多年的心血結晶，展示於眾人眼前。最重要的是張振宇老師執著耕耘，為佛教義理做出全新且符合當代語言的詮釋。

名山藝術很榮幸能見證、陪伴老師幾十年的藝術追尋，本文整理了這幾年我們和老師的書信往來、在北京畫室的訪談、國父紀念館、和在名山藝術館內展出的展前對話，期待能更詳實地和大家分享，張振宇老師對於佛國美好境地的想像，和談論藝術時的慷慨激昂。

〈量子臉書〉創作緣起
—

名山藝術（以下簡稱「名山」）：您為這系列的作品命名為〈量子臉書〉，其中「量子力學」是現在備受討論的領域，而「臉書」更是大家都耳熟能詳的社群媒體，請問其中的緣由和發想？

張振宇（以下簡稱「振宇」）：將這系列作品統稱為〈量子臉書〉，是我將對佛學的體驗與對量子力學的理解融會貫通。《金剛經》提到：「若世界實有者，則是一合相。」每個人對世界都有自己的看法，但究竟誰看到的是真的呢？其實都不能算是。每個人所看到的真實，它是合在一起才勉強能稱為世界的。

小時候物理學告訴我們，這世界是物質的、客觀的。「量子力學」卻說：「客觀世界其實並不存在，這個世界是不確定的，是跟我們的精神有互相作用的。」科學家認為一切物質都具有波粒二象性，應證了釋迦牟尼佛在2600年前說過的「色空不二」。「色」指的是物質世界，而「空」是非物質世界，「不二」就是既是又不是。

學佛這麼多年，我一直很希望能為佛法的弘揚貢獻一己之力。想想我的這一生都投身在藝術、油畫的創作上，最大的心願就是將自己多年學佛的心得，以圖像表達出來。我將我的所學所感內化，與藝術創作結合，算是一個願力吧！我認為，不論是佛學或是儒家思想。如果不能與時俱進，就接不上時代的軌道了。

為何以「臉書」命名？
—

名山：剛剛說的是「量子力學」的部分，請問老師關於使用「臉書」一詞的解釋？

振宇：所謂「臉書」當然是使用大家對"Facebook"的暱稱。我用一張臉，是因為不論是在"Facebook"、"Instagram"，或是"小紅書"上，「臉」是現今最主流、最重要的表達。對我來說，「臉」是表面的深淵，是能夠誘使我們去加以探尋的。每張臉就像一本書，能閱讀、能理解，也能對話。

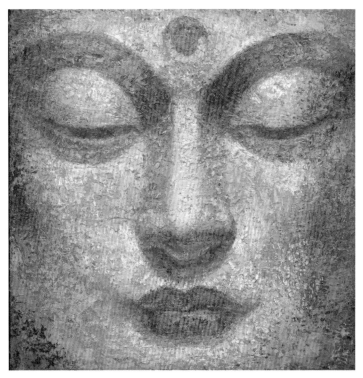

〈佛陀花園〉 2021 油彩畫布 82 × 82 cm

我認為「臉」是現代社會的第一自然。現在的第一自然已不再是山水，也不是個體，而是社群媒體上的一張張照片、一張張不同的臉，我們接收的所有訊息都與此有關。當然，這和羅蘭・巴特的闡釋有關，每張「臉」都像一本能閱讀的「書」，能深究探尋，也能依讀者的人生經驗帶入詮釋。對於欣賞者的個別體驗，我也非常有興趣了解。

比擬當代敦煌
—

名山：藝術評論家以「當代敦煌」來形容老師的作品，肯定您對佛學的研究、歲月的投

入，以及藝術的成就，請問您自己是怎麼看待的呢？

振宇：當然非常感謝。我認為敦煌之美，除了藝術形式上的享受外，還有其中的虔心。以我這系列幾張 300×300cm 的大作品來說，不計發想時間單就創作，一件以一年有餘的時間計量都算萬分保守。一張畫得耗費一年，在變化如此大的時代，還有多少人願意這樣做呢？

這十多年時間我一直處於半閉關創作的狀態，住在工作室，每天醒來就是創作，甚至晚上睡覺夢的也是，可能與社會有點脫節。現在回過頭來看，真的是不大一樣。但我相信，對於佛法、真善美、或是藝術的追尋，是恆久不變的。我透過數十年的修習鑽研，以油彩繪畫捕捉的佛法世界，相信必有有緣人能相應相攝。

除此之外，還有藝術的傳承。我常開玩笑，就像繪製敦煌藝術的匠人，將心血結晶留給後世，也就是我們。也許，我的這些作品，未來會被外星人所欣賞（笑）。

詮釋佛教經典
—

名山：〈量子臉書〉系列由〈八大經典史詩〉的〈金剛經〉開始，有沒有什麼特殊的意義？這系列從開始就是比較專注於佛學的詮釋嗎？

振宇：我對宗教、哲學、文學、藝術理論都很有興趣，包括政治也是。我的創作就如同佛法所說，時間都是幻覺，人的心念改變著外在世界，所有的世界都是跟隨著我們的願力一起變化的。藝術家席德進在去世前接受《藝術家》雜誌採訪，他說：「我還不想死，因為我還沒有把我真正想畫的畫出來。」那時的我才 24 歲，心中很是震撼與警惕。覺得自己千萬要把握人生，如果沒來得及畫出我最想畫的，那這輩子就算白來了。

探究《金剛經》二十幾年，我認為它可以作為佛法的濃縮版。我運用量子力學的「疊加態」，將多元圖像疊加在佛陀臉上，展現《金剛經》所述：「若世界實有，即是一合相」。它是一張佛菩薩的臉，同時又有很多眾生，蘊含很多意象，每個人欣賞時有自己的解讀。象徵當代網路世界的主機板、東西方歷史大事、亞當夏娃、印度教三神、孔子，〈蒙娜麗莎的微笑〉等都融入其中，表現出一合相，也呈現出心、佛、眾生，以及宇宙生命是一大整體，象徵佛法的大格局，能包含世界所有事物！

名山：就如同〈金剛經〉在佛臉上疊加了主機板、飛機、大家耳熟能詳的藝術名作等符號，這系列的作品，多半是採用這種形式，在佛臉前繪製許多圖像，老師能為我們說說您的發想嗎？

振宇：我想做的，並非繪製傳統佛像，也非故事插圖，而是藝術心法與佛法的開創。智信而非迷信！是真正的對佛、法、僧的尊重，不住相生心之修行創作。現代人只要了解佛學和量子力學之後，就會發現所謂的真實，終極實相，是疊加態的。當意識介入外在世界，它會以你所認同的方式來呈現。所有的東西都是疊加在一起呈現的，並非單一。

我在佛像前面疊加各種元素，就像運用量子力學的「疊加作用」。與其將我的作品看成是在佛、菩薩臉上畫東西，還不如想成：佛與菩薩的法身無所不在，處處顯現。

名山：除了剛剛說的〈金剛經〉，〈八大經典史詩〉都各有對應的經典，老師是如何理解內化，並展現在畫布上的呢？

振宇：其實我一開始，本來是想畫《阿含經》的，想描繪經文所講的八相成道，後來又覺得這樣不能完整呈現。之後各種因緣應和，〈金剛經〉變成了這系列第一張的創作，展現佛教最華麗的部分。〈地藏經〉可能是我最受爭議的作品，許多人覺得不能接受，但我還是勇於實踐，我相信只有以當代的藝術語言來表達，才有助於教義的傳承。〈論語〉、〈二十五史〉比較特別，是以孔子的臉為基礎，融會我對於中華文化、儒釋道精神的理解。其中的細節極其豐富，期待大家能實際欣賞作品。

名山：結果〈阿含經〉成為了〈八大經典史詩〉系列的壓軸作品，請問老師後來選擇如何詮釋呢？

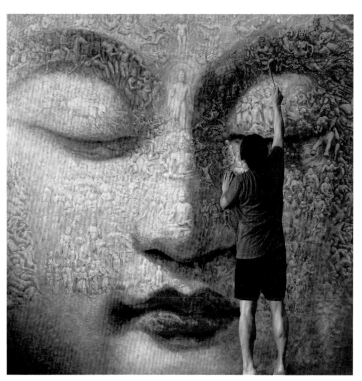

張振宇創作〈阿含經〉

振宇：《阿含經》是基本佛法的重要經典。我不想只用圖解的、或者是插圖的方式去表達。而是符合當代的語言語境，用一種藝術的手法來表現。除了細節的描繪外，我選用了印度地區的砂岩，那種米色的古老色調。以類似浮雕的方式，也就是從色彩跟材質跟造型上，都引用了古老的藝術傳承。另外，左上方的強光，是想要表達人間的光影。

名山：所以在作品中放進〈蒙娜麗莎的微笑〉、〈勞孔群像〉、〈創世紀〉等西方藝術經典，也是同樣的意圖嗎？

振宇：很多人問過我，為什麼要在佛臉上繪製裸體人像？在西方藝術史中，米開朗基羅為西斯汀禮拜堂繪製的壁畫鉅作〈最後的審判〉相信大家都耳熟能詳。在米開朗基羅過世後，教宗命藝術家伏爾泰為畫中人物添上衣物，從此伏爾泰便被大家稱呼為「穿褲子的藝術家」。我想要說的是，在我的創作中，表達的並非裸女、裸體，而是褪去凡俗的人們。就像作品〈心經〉中，菩薩眼角含淚地看望著為輪迴所苦的芸芸眾生。我並非特意使用西方藝術圖像，而是不分東西、不分宗教。在佛教系統我便同時涵攝了大乘、小乘，〈心經〉中描繪的也包含各種狀態、不同種族的男女老少，是褪去了所有世俗標籤的。

菩薩十地的當代語境
—

名山：除了大畫，老師的〈菩薩十地〉也是〈量子臉書〉系列中十分特別的創作，請問那些沒有佛學基礎、先備知識的觀賞者，有可能是西方人，或是不同宗教的信仰者，該如何看待您的創作？

振宇：首先，我確實用當代社會、當代藝術的語境，表達了小我（個人藝術家）、中我（代表民族文化）、大我（超種族佛教徒）的世界觀。這是絕對原創的，近百年來沒有其他的藝術家做過這個嘗試。近百年來，西方的世界觀我們早已耳熟能詳，因為我們學習了一百多年，而儒釋道的世界觀在當今世界就猶如風中殘燭。在廣大華人社會也多自覺、不自覺、半自覺的改宗崇尚西方人的世界觀。弔詭的是，比起外國人，讓同文、同種、佛教徒正面看待我的作品可能比讓西方人（基

督徒）正面看待我的作品還難。其實，我們在學習別人長處時，也可以保持自己的觀點和尊嚴的。

藝術是有共感的，我們在看不同的宗教繪畫時，未必能真正了解其中的故事、教義，但仍能感受到其中的莊嚴肅穆、寧靜安詳。這就是藝術能跨越文化藩籬，最有趣的地方。

名山：老師一直強調當代藝術的語境，希望能以當代藝術傳遞佛法，請問您是如何看待「當代佛教藝術」這宏大的命題？

振宇：2020 年，我 Google「當代佛教藝術」，只能找到自己的創作。時隔一年資料多了不

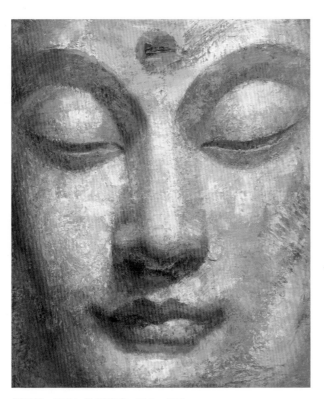

〈自性〉 2021 油彩畫布 120 × 100 cm

少，但遺憾的是假冒的、充數的多，深耕獨創、貨真價實的，還是找不到第二人。我可以很自信的說，「當代佛教藝術」將來必然成為宏大趨勢！歷史會記載，而台灣藝術家張振宇便是其開創者。

我認為「當代佛教藝術」與「傳統佛教藝術」的差別在於，「當代佛教藝術」必須接軌當代時空語境，重新詮釋佛教與藝術。它必須擺脫對於佛教故事的插圖、臨摹、寫生，高、廣、深的表達佛法世界觀。它也不是學術研究、策展訴求、巧思創意，內容形式脫節的藝術遊戲。

說實在的，想把佛學學好至少要三十年，藝術專業學好也要三十年，古今中外文、史、哲，科普常識學好三十年，更不要說融會貫通、試驗、建構了。為佛法做出當代的詮釋是我的志願，我願意投入我的一生去追尋，為將來的藝術家開疆闢土。期待更多有志之士加入、共同奮鬥。

名山：老師投入這系列創作十多年，是否能為我們做個心得總結，或是對後輩的提醒期許？

振宇：就像剛剛說到的，「當代佛教藝術」除了藝術實踐的能力外，還需要佛法的修習與內化。這是一條孤獨的道路，但也任重道遠。我始終堅信「宇宙即道場，萬物皆供養」，人生在世，我們已接受太多太多的福報，我以鑽研四十餘年的油畫創作為佛法試作當代的詮釋，別無所求，期待有緣人相應。

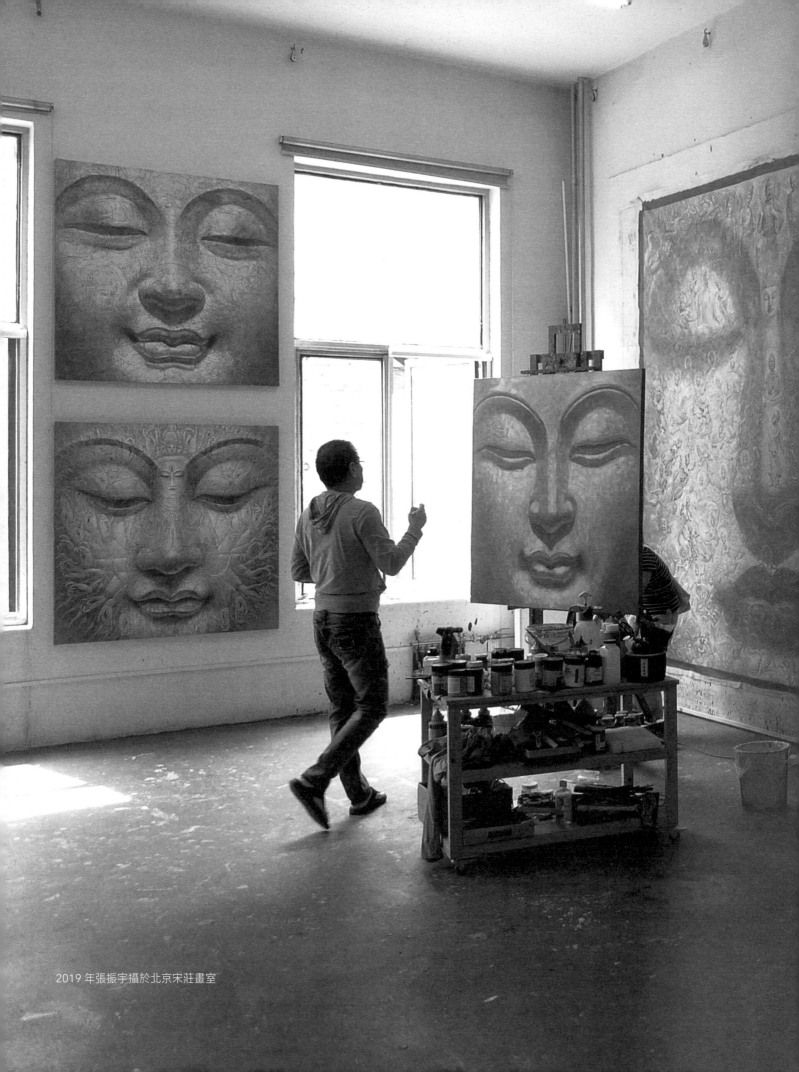

2019 年張振宇攝於北京宋莊畫室

張振宇

- 1957 生於台中

學歷
1987 美國紐約州立大學藝術研究所碩士 (MFA)
1979 國立台灣師範大學美術系學士

經歷
專業畫家
1995 台北市立美術館館長
台北市文化局籌備委員
文建會公共藝術顧問
聯邦藝術新人獎審查委員
1998-2004 任教於元智、中原等大學
1984-1987 任教於美國紐約州立大學
1983 任教於復興商工美術科

著作
2021 張振宇 當代佛教藝術
2016 情愛動力學
2015 天地會晤
2001-2006 張振宇作品集
2000 「前衛山水」作品集
1975-1994 新人文主義作品集
1992 新人文主義作品集
1991 張振宇作品集
1989 張振宇作品集
1984 世紀末的美感

得獎
1985 獲美國紐約州政府三年全額公費留學獎學金
1984 獲東方文化交流協會「藝術招待獎」
1982 國軍文藝金像獎油畫類銀像獎
1979 第九屆全畫展第二名
1979 雄獅美術新人獎
1978 全國大專書畫比賽水彩組第一名
1978 全國青年徵畫比賽大專組第一組
1975 第二屆全國青年寫生比賽高中組第一名

個展
2021 佛光山佛陀紀念館《張振宇：當代佛教藝術》
2020 名山藝術台北館
　　　《張振宇：當代敦煌 臉書系列》
2020 國立國父紀念館
　　　《當代敦煌：張振宇臉書系列佛教繪畫》
2018 名山藝術台北館《花開的奧秘》
2018 名山藝術新竹館《細雨無人我獨來》
2016 名山藝術台北館《情愛動力學》
2015 名山藝術台北館
　　　《天地會晤—張振宇的宇宙生命圖像》
2006 霍克藝術新竹館個展
2000 台北龍門畫廊前衛山水油畫個展
1995 清華大學藝術中心邀請個展
1994 台北市美術館 1975~1994 新人文主義歷程展
1992 台中新展望畫廊個展
1991 台中市立文化中心邀請個展

張振宇　當代佛教藝術
The Contemporary Buddhist Art of Chang Chen Yu

著作者 Artist	張振宇 Chang Chen-Yu
發行人 Publisher	徐珊 Hsu Shan
監製 Director	白雪蘭 Sharon H.L. Pai
主編 Chief Editor	羅驛騰 Lo Yi-Teng
編輯 Editor	張雁如 Chang Yen-Ju、林昀 Lin Yun
展覽執行 Executives	李孟寰 Lee Meng-Huan、張卜元 Chang Bu-Wan、林昀 Lin Yun、蕭雅云 Hsiao Ya-Yun
撰文 Writer	潘安儀 Pan An-Yi、白適銘 Pai Shih-Ming、張雁如 Chang Yen-Ju
發行單位 Published by	名山藝術股份有限公司 Mingshan Art Collection Co., Ltd

台北館｜台北市仁愛路二段 48-6 號 1 樓

Taipei｜No.48-6, Sec. 2, Ren'ai Rd., Taipei City, Taiwan

Tel：886-2-3322-2988

新竹館｜新竹市工業東二路 1 號 3 樓

Hsinchu｜3F., No.1, Gongye E. 2nd Rd., Hsinchu City, Taiwan

Tel：886-3-563-0612

Website	www.mingshanart.com
E-mail	info@mingshanart.com
美術設計 Designer	視界形象設計 360+ Visual Design
編輯印製 Printing	亼藝印刷藝術國際股份有限公司 Ji Yi Printing Art International Co., Ltd
定價 Price	新台幣 1800 元

張振宇：當代佛教藝術 = The Contemporary Buddhist
Art of Chang Chen Yu / 張振宇著作 . -- 初版 . --
臺北市：名山藝術股份有限公司 , 2021.05
面；　公分
ISBN 978-986-06614-0-8(精裝)

1. 佛教美術 2. 油畫 3. 畫冊

224.52　　　　　　　　　　110008065

名山藝術
Mingshan Art